어쨌든
미술은
재밌다

어쨌든 미술 1

그림이 어렵게만 느껴지는 입문자를 위한
5분 교양 미술

박혜성 지음

날
아날로그

어쨌든 미술은 재밌다

개정증보판 1쇄 인쇄 2023년 4월 21일
개정증보판 1쇄 발행 2023년 5월 3일

지은이 박혜성
펴낸이 김종길 펴낸 곳 글담출판사 브랜드 아날로그

기획편집 이은지·이경숙·김보라·김윤아 마케팅 성홍진
디자인 손소정 홍보 김민지 관리 김예솔

출판등록 1998년 12월 30일 제2013-000314호
주소 (04029) 서울시 마포구 월드컵로 8길 41(서교동)
전화 (02) 998-7030 팩스 (02) 998-7924
페이스북 www.facebook.com/geuldam4u 인스타그램 geuldam
블로그 blog.naver.com/geuldam4u 이메일 geuldam4u@geuldam.com

ISBN 979-11-92706-11-5 (03600)
* 책값은 뒤표지에 있습니다.
* 잘못된 책은 구입하신 곳에서 바꾸어 드립니다.

만든 사람들 ──────
책임편집 김보라 디자인 손소정 교정교열 오지은

글담출판에서는 참신한 발상, 따뜻한 시선을 가진 원고를 기다리고 있습니다.
원고는 투고용 이메일을 이용해 보내주세요. 여러분의 소중한 경험과 지식을 나누세요.
이메일 to_geuldam@geuldam.com

『어쨌든 미술은 재밌다』가 출간된 지 5년이 지났습니다. 작가에게 책 출간은 큰 기쁨과 보람이지만, 모든 처음이 그렇듯 당시 저는 무척 떨리고 두려웠습니다. 문장 하나, 단어 하나 꼼꼼히 보고 교정을 거듭하였으나 막상 출판하려고 하니 도통 자신이 없었습니다.

그때 신기루처럼 작품 하나가 머릿속에 떠올랐습니다. 바로 미켈란젤로의 유작 〈론다니니의 피에타〉였습니다. 89세로 생을 마감한 미켈란젤로는 숨을 거두는 일주일 전까지 피에타를 다듬었으나 완성하지는 않았습니다. 24세에 바티칸 성당의 〈피에타〉로 명성을 얻은 후 〈다비드〉, 시스티나 성당의 〈천장화〉〈최후의 심판〉 등 다시없을 완벽한 작품을 남긴 그가 왜 유작은 미완성으로 남겼을까요? 미켈란젤로가 미완성의 미학을 전하고자 한 것은 아닐까 하고 추측해 봅니다. 평생 완벽한

작품을 추구한 천재 예술가가 생의 끝에 이르러 '완벽하지 않아도 괜찮다'고 말하려 했던 것은 아닐까요?

2018년 저는 미켈란젤로의 유작에 용기를 얻어 첫 책을 세상에 내놓았습니다. 다행히 책은 날개를 달고 여러 독자의 품에 안겨 사랑을 받았습니다. 쇄를 거듭하며 마침내 2023년 개정증보판을 내게 되었습니다. 본문은 그대로 유지하였으며 〈더 재밌는 아트 스토리〉 7편을 추가하였습니다. 첫 책 이후 더 재밌고 유익한 스토리를 독자분께 주절주절 이야기하고 싶었다고 할까요?

가끔 중고서점에 들리는 저는 그곳에 제 책이 없는 것에 안도합니다. 독자의 집 책장에 보관되었다는 뜻이기 때문입니다. 한 번 읽고 버려지는 것이 아니라 독자의 품에서 손때가 묻는다면 저자로서 더없이 행복한 일입니다.

제 책을 애독해 준 독자들에게 깊은 감사의 인사를 보내며 개정판도 사랑받기를 기대해 봅니다.

2023년 4월

박혜성

나도 모르게
흠뻑 빠져드는
재미있는 미술 이야기

마음속에 진심으로 감동한 그림이 한 점이라도 있나요? 그렇다면 참 행복한 사람입니다. 타인의 삶을 관조하며 자신의 삶을 투영할 줄 아는 사람이기 때문이지요. 그림을 알아간다는 것은 곧 내 삶을 돌아보는 것입니다. 그림을 많이 접하다 보면 저절로 친해지고 나아가 그 의미를 알게 되지요. 그러면 그림 보는 안목과 재미가 생기고 삶이 풍요로워집니다. 인생이 담긴 그림을 보고 삶의 방향을 잡아간다면 그것 또한 멋진 일일 거예요.

현대는 '미술의 시대'라고 할 만큼 우리 가까이에 미술이 있습니다. 여행을 가서도 미술관 탐방은 필수 코스이고, 우리가 지나가는 어느 곳

이든 관심을 기울이면 그림이 보입니다. 미술이 교양의 척도가 되었다고 할 정도이니까요.

하지만 미술을 제대로 알기가 쉽지 않습니다. 이론과 비평이 주를 이루는 미술 전문서는 너무 진지하고 미술 에세이는 개인의 감흥에 비중을 두니 자칫 미술 지식은 놓칠 수 있지요.

이 책은 미술 교양을 쌓고 싶은 사람, 그림이 좋긴 한데 어떻게 감상해야 할지 모르겠는 사람, 미술관에 혼자 가기 두려운 사람, 그림 한 점 구입해 보고 싶은 사람 등 전공자와 비전공자의 구분 없이 모두 읽을 수 있는 미술 이야기입니다.

화가의 사소한 이야기부터 미술사를 바꾼 위대한 그림까지, 재미있고 흥미롭지만 결코 가볍지 않은 미술 이야기를 담았습니다. 다 빈치의 〈모나리자〉가 이탈리아를 떠나 프랑스로 간 속사정, 미술 전공자가 뽑은 미술사에서 가장 위대한 그림, 반 고흐가 죽기 전에 팔았던 단 한 점의 그림, 스페인이 낳은 천재 예술가 가우디와 피카소의 격렬한 충돌, 똥 통조림이 다이아몬드보다 비싼 값에 팔리게 된 사연, 데미안 허스트의 난파선 전시 현장 스케치 등 흥미진진한 이야기가 펼쳐집니다.

제 글은 세계 곳곳의 미술관을 직접 발로 다니며 느낀 경험과 독서를 통한 간접 경험이 어우러진 것입니다. 오랜 시간 책을 통해 알게 된 지식의 출처를 일일이 밝히지 못한 점, 양해를 구합니다. 미술 인문학 강의 및 블로그를 운영하며 입문자들이 미술에 대해 느끼는 어려움을

누구보다 잘 알기에 제 안에 녹아 있는 미술 식견을 바탕으로 최선을 다해 쉽고 재미있게 읽을 수 있도록 했습니다. 어려우면 멀어진다는 걸 잘 알고 있으니까요.

이 책은 하루 5분이면 한 편의 이야기를 읽을 수 있도록 구성했습니다. 그래서 세대, 나이, 직업을 불문하고 누구라도 쉽고 편하게 읽을 수 있을 겁니다. 이 책이 그림을 가까이하는 데 도움이 된다면 저자로서 무척 감사하고 보람된 일입니다.

미술은 우리 모두의 것입니다. 선택받은 사람들의 특권이 아니라 누구나 누릴 수 있는 문화이지요. 미술 이야기가 왜 이렇게 재미있는지 글을 쓰는 내내 설레고 행복했습니다. 제 블로그 〈화줌마 ART STORY〉를 관심 있게 보시고 출간 제의를 해준 김종길 대표님께 감사 인사를 드립니다.

하루 5분, 그림이 내게 옵니다. 저는 그림에 마음을 빼앗기고 그림은 제게 말을 걸지요. 미술관에 혼자 가도 외롭지 않습니다. 그곳에서 그림과 대화할 수 있으니까요. 여러분 모두 그림과 함께 멋진 삶을 누리시길 바랍니다.

박혜성

차례

개정증보판을 내며 · 5

들어가며_ 나도 모르게 흠뻑 빠져드는 재미있는 미술 이야기 · 7

Chapter 01

볼수록 매력 있어
— 반전 있는 그림

〈모나리자〉는 누구일까요? · 16

루벤스의 〈조선 남자〉 이야기 · 23

'셀카'는 진짜 내 모습일까요? · 30

18세기 유럽 부자들의 쇼핑 목록 1순위는? · 36

한번 보면 잊을 수 없어, 신비로운 '라파엘 전파' · 40

화가의 도둑질은 무죄인가요? · 46

더 재밌는 아트 스토리 01 뮤지엄과 갤러리는 무엇이 다를까요? · 52

Chapter 02

보석을 알아보는 눈
─ 스토리가 있는 그림

〈모나리자〉는 어떻게 프랑스에 갔을까요? · 60

밀레와 쿠르베가 본 아름다운 인생 · 66

단 한 점의 그림으로 미술사에 길이 남은 쇠라 · 72

스페인의 상징, 가우디와 피카소의 충돌 · 78

이 외출이 행복하기를, 프리다 칼로 · 84

낙서 같은 바스키아의 그림은 무엇이 특별할까요? · 92

더 재있는 아트 스토리 02　한국인이 가장 좋아하는 명화는? · 102

Chapter 03

남들보다 늘 먼저
─ 최초의 그림

여성 누드화의 시작, 〈비너스의 탄생〉 · 108

신성한 성당 천장에 그려진 거대한 누드 군상 · 114

라파엘로의 〈아테네 학당〉에서 유명인 찾기 · 120

고야는 왜 전라 누드화를 그렸을까요? · 126

인상주의 화가는 '미친 사람들' · 134

모네의 〈건초더미〉에서 칸딘스키가 발견한 것은? · 141

더 재있는 아트 스토리 03　사람들이 아프로디테 조각상 앞으로 몰려든 까닭은? · 146

Chapter 04

기묘하고 낯선 이 느낌
— 특별한 그림

미술사에서 가장 기묘한 그림 〈쾌락의 정원〉 · 152

미술사에서 가장 위대한 그림 〈시녀들〉 · 158

우리는 어디에서 왔고, 무엇이며, 어디로 가는가 · 164

'극성 엄마'에서 '국민 어머니'가 된 〈화가의 어머니〉 · 170

상징주의, 사물이 아니라 생각을 그린다 · 175

반 고흐가 죽기 전에 팔았던 단 한 점의 그림 · 180

더 재밌는 아트 스토리 04 **아름다운 그림 속에 감춰진 '내로남불'** · 188

Chapter 05

미술사를 바꾸다
— 결정적 그림

세상에서 가장 오래된 그림은? · 194

인간 중심 르네상스 미술의 문을 연 조토 · 200

마네의 〈올랭피아〉는 왜 그토록 욕을 먹었을까? · 206

세잔의 사과가 위대한 세 가지 이유 · 212

변기가 어떻게 작품이 되나요? · 218

물감을 뿌렸을 뿐인데, 피카소만큼 유명하다고? · 222

더 재밌는 아트 스토리 05 **세상에서 가장 비싼 그림 100위에 오른 작가는?** · 226

Chapter 06

아는 만큼 보인다
— 사연 있는 그림

관음증일까, 효심일까? • 252

죽마고우를 위하여, 〈인왕제색도〉 • 240

늦은 나이에 꿈을 이룬 소박파 화가들 • 248

그녀의 자전거가 내게 왔다, 무하의 자전거 광고 • 256

유니클로에서 바스키아를 사다 • 262

더 재밌는 아트 스토리 06 마티스의 대표작이 러시아에 있는 이유는? • 266

Chapter 07

5분이면 충분해요
— 초간단 미술사

고전주의, 그리스·로마를 빼놓고 말할 수 없어! • 272

중세 미술, 정말 암흑기였을까요? • 278

아하, 르네상스! • 288

변화무쌍한 정물화의 변천사 • 296

야수주의를 알면 현대미술이 보인다 • 301

똥 통조림부터 난파선까지, 동시대 미술 이해하기 • 307

더 재밌는 아트 스토리 07 반 고흐가 가장 좋아한 자신의 그림은? • 314

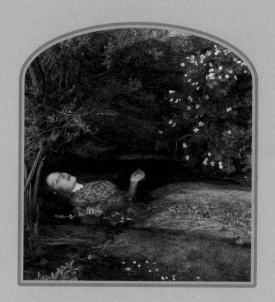

볼수록 매력 있어

반전 있는 그림

〈모나리자〉는
누구일까요?

그림 한 점 값이 40조 원이라면 믿을 수 있나요? 기네스북에 올라온 추정가가 40조 원, 실제로는 그 이상의 가치가 있는 그림 〈모나리자〉. 그런데 〈모나리자〉에는 아주 비밀스런 이야기가 숨어 있습니다.

〈모나리자〉는 레오나르도 다 빈치Leonardo da Vinci, 1452~1519가 그린 초상화로, 파리 루브르 박물관에서 가장 유명한 그림이면서 세상에서 가장 비싼 그림입니다. 작품명 〈모나리자〉는 '리자 부인', 이탈리아어 작품명 '라 조콘다'는 '미소 짓는 여인'이란 뜻입니다. 최근 〈모나리자〉가 누구인지에 대한 여러 이야기들이 설왕설래하고 있습니다. 그래서 가장 유력한 설을 네 가지로 정리해 보았습니다. 함께 추리해 볼까요?

첫 번째는 모나리자가 피렌체 부호 프란체스코 델 조콘다의 아내란

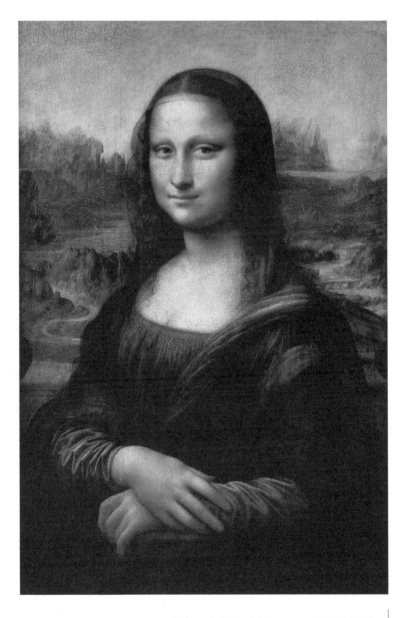

레오나르도 다 빈치, 〈모나리자〉, 1503~1506년, 루브르 박물관

추측입니다. 그녀의 이름이 리자 마리아 게라르디니라서 작품명도 〈모나리자〉라는 것이지요. '모나'는 옛 이탈리아 말로 부인이란 뜻입니다.

건축가이자 화가인 바사리Giorgio Vasari, 1511~1574가 쓴 『이탈리아 미술가 열전』(1550)에 〈모나리자〉와 관련된 기록이 있습니다. 이 책에 따르면 조콘다라는 부유한 상인이 다 빈치에게 아내의 초상화를 의뢰했습니다. 초상화를 그릴 때 음악을 연주해 리자 부인이 미소 지었다고 하는데, 바사리의 기록 외에는 다른 자료가 없기 때문에 이 설은 신빙성이 부족합니다. 게다가 왜 다 빈치가 그림을 완성한 후에도 의뢰인에게 돌려주지 않고 사망할 때까지 가지고 있었는지가 풀리지 않은 미스터리입니다.

두 번째는 모나리자가 다 빈치의 조수 겸 모델인 살라이라는 설입니다. 다 빈치는 두 명의 남자, 살라이 그리고 프란체스코 멜치와 가까웠습니다. 살라이는 10세 때부터 다 빈치의 보살핌을 받았으며, 다 빈치 그림의 모델이기도 했습니다. 다 빈치는 천방지축인 살라이를 무척 아꼈고, 사망할 때 유언을 남겨 그에게 밀라노에 있는 집과 땅을 주었습니다.

프란체스코 멜치는 밀라노 귀족 출신으로, 1516년 다 빈치가 프랑스로 망명할 때는 물론이고, 눈감는 순간까지 함께했습니다. 다 빈치는 그 보답으로 자신이 소유한 모든 책과 그림, 연금, 현금을 멜치에게 증여했습니다.

이렇듯 다 빈치가 결혼하지 않았다는 점, 두 명의 조수 겸 제자에게 각별한 애정을 쏟고 유산을 상속한 점 등의 이유로 그를 동성애자로 추측합니다.

한편, 다 빈치가 살라이를 모델로 그린 〈세례자 요한〉을 〈모나리자〉와 비교해 보면 이목구비의 비율과 형태가 동일합니다. 또한 〈모나리자〉의 눈동자를 특수 카메라로 확대해 보면 왼쪽은 'L', 오른쪽은 'S'가 적혀 있는데 'L'은 'Leonardo', 'S'는 'Salai'라고 추측합니다. 이런 증거를 바탕으로 〈모나리자〉의 모델이 살라이라고 생각하는 것입니다. 그리고 이 주장은 2011년 이탈리아 문화유산위원회 위원장 실바노 빈센트에 의해 공식적으로 발표되었습니다.

세 번째는 〈모나리자〉가 다 빈치 자신의 초상화라는 겁니다. 그가 자신을 여성화해서 그렸다는 설입니다. 1992년 컴퓨터 그래픽 전문가 릴리안 슈위츠는 다 빈치의 얼굴과 〈모나리자〉를 합성해 본 결과 두 초상화의 면면들이 완벽하게 일치함을 밝혔습니다. 그는 다 빈치가 처음에는 모델을 보고 그리다가 나중에는 스스로 모델이 되었던 것으로 짐작했습니다.

네 번째 추리는 〈모나리자〉가 다 빈치의 어머니인 카테리나라는 설입니다. 다 빈치의 아버지인 안토니오 다 빈치는 토스카나 빈치 마을에서 이름난 가문의 공증인이었고, 어머니는 가난한 농부의 딸이었습니다. 다 빈치는 두 사람의 혼외 자식으로 태어납니다. 그리고 아버지는

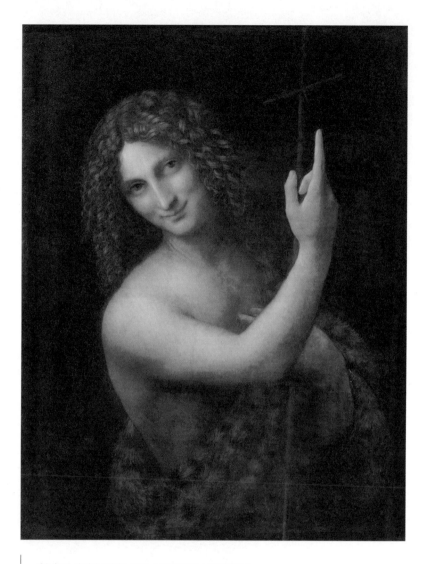

레오나르도 다 빈치, 〈세례자 요한〉, 1513~1516년, 루브르 박물관

생모를 버리고 부유한 집안의 딸과 결혼하지요. 어린 나이에 생모와 이별한 다 빈치가 생모에 대한 그리움을 그림으로 그렸다는 것입니다. 프로이트 이론에 따르면 어릴 적 지나친 모자간의 애착 관계는 다른 여인을 받아들이기 힘든 성향을 갖게 된다고 하는데, 다 빈치도 생모에 대한 애착이 강했을 것으로 짐작합니다.

여러분은 몇 번째 추측이 가장 그럴듯한가요? 첫 번째 추측은 우리가 이미 알고 있는 내용으로, 바사리의 해설을 뒤집을 자료가 없어서 정설로 인정되고 있지요. 두 번째 추측은 약간 충격적입니다. 지금까지 모나리자의 신비스러운 미소에 모두가 감동했었는데, 새로운 설이 등장하니 조금은 혼란스럽지요.

〈모나리자〉의 모델이 누구인지는 추측만 난무할 뿐 밝혀진 것은 아무것도 없습니다. 하지만 이 그림은 정말 많은 의미가 있습니다. 당시로는 새로운 재료인 유화로 그려진 데다 경계선을 흐리게 그리는 스푸마토 기법을 사용했고, 배경에는 풍경을 그렸으니까요.

다 빈치는 화가이자 조각가였으며 발명가, 건축가, 해부학자, 식물학자, 천문학자, 지리학자, 음악가, 최초의 과학자인 다재다능한 르네상스형 천재였습니다. 화가로서 그가 남긴 회화는 미완성을 포함하여 15점이 넘지 않습니다. 작품 수가 많지 않아 한 점 한 점 모두 소중하지만, 그중 〈모나리자〉가 가장 신비하고 귀한 그림입니다.

신화가 된 〈모나리자〉를 보기 위해 하루 1만 5,000명이 루브르 박물

관을 방문합니다. 〈모나리자〉는 방탄유리에 둘러싸인 채 도도하게 관람객을 맞이하고 있는데, 이는 도난 방지와 보존을 위한 것입니다. 제가 〈모나리자〉를 처음 보았을 때에는 생각보다 크기가 작아서 놀랐습니다. 가로 53센티미터, 세로 77센티미터 정도의 크기거든요. 두 번째 보았을 때는 구름떼처럼 모여든 관람객 수에 깜짝 놀랐습니다. 여러분이 〈모나리자〉를 직접 본다면 어떤 것에 놀랄지 무척 궁금하네요.

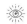

루벤스의
〈조선 남자〉
이야기

1983년 영국 런던 크리스티 경매에 등장해서 모두를 깜짝 놀라게 한 작품이 있습니다. 드로잉 경매 사상 최고가인 32만 4천 파운드(한화 6억 6천만 원)를 기록한 루벤스Peter Paul Rubens, 1577~1640의 아주 작은 드로잉으로 작품명은 〈조선 남자〉입니다.

미국 J. 폴 게티 미술관에서 낙찰받으며 세간의 주목을 받은 이 그림은 놀랍게도 한복을 입은 것처럼 보입니다. 머리는 상투를 틀어 탕건을 쓰고 조선 중기 무관의 옷 철릭과 유사한 상의를 입었으며 두 손을 가지런히 마주 잡은 모습이 마치 조선 남자처럼 보이지요. 루벤스는 어떻게 이런 남자를 그릴 수 있었을까요?

루벤스는 독일 태생으로 17세기 플랑드르(벨기에)에서 활동한 바로크

미술의 대가입니다. 바로크 미술이란 역동적인 형태와 빛과 어둠의 대비를 극대화한 그림을 말하는데요. 루벤스는 1600년, 23세에 8년간 이탈리아 유학을 마치고 돌아와서 최고의 화가 반열에 오릅니다. 그리고 1609년 플랑드르 총독의 궁정화가가 되어 장대하고 화려한 그림을 그리게 되지요. 역동성과 강한 색감, 관능미는 루벤스 그림의 특징입니다. 그는 화가일 뿐 아니라 외교관이었으며 미술품 수집가였습니다.

루벤스와 이 드로잉은 어떤 연결고리가 있을까요? 1617년 〈조선 남자〉가 그려질 당시 조선은 서양과 교역이 없었습니다. 네덜란드 선원 하멜이 14년간의 표류 생활을 마치고 1668년 『하멜 표류기』를 썼으니 〈조선 남자〉와는 무관합니다.

그렇다면 당시 조선에서 무슨 일이 있었는지 추측해 볼까요? 1592년과 1598년 조선에서는 임진왜란과 정유재란이 일어났습니다. 침략자 일본은 조선인을 생포해 유럽 각지에 노예로 팔았습니다.

이때 조선에서 유럽으로 팔려간 사람이 혹시 루벤스 그림 속 모델이 아닐까라는 가정을 해봅니다. 이탈리아 상인 프란체스코 카를레티가 쓴 『라조나멘티』에 실린 조선인 안토니오 코레아가 모델이 될 수도 있겠다는 상상이지요.

『라조나멘티』는 1964년 미국에서 『세계일주기』로 출간되면서 알려졌습니다. 이 책에 따르면 카를레티는 아버지와 함께 세계 일주를 하던 중에 일본 나가사키항에 정박합니다. 그때 임진왜란 당시 생포된 조선

루벤스, 〈조선 남자〉, 1617년, J. 폴 게티 미술관

인 5명을 노예로 삽니다. 항해 중에 부친이 인도에서 사망하면서 그곳에 노예 4명을 풀어 주고 피렌체에 도착한 후 다시 1명을 풀어 줍니다. 풀려난 조선인은 로마에서 세례명인 '안토니오 코레아'로 살았다고 합니다. 이 책을 근거로 안토니오 코레아가 로마에 있었던 시기에 루벤스도 로마에 있었다고 가정하면, 이 그림의 주인공은 조선 남자 안토니오 코레아가 될 수도 있다는 추측입니다.

루벤스가 1618년에 그린 〈성 프란시스코 하비에르의 기적〉에도 중앙에 한복과 유사한 옷을 입은 남자가 있습니다. 이 그림의 모델 또한 조선 사람이 아닐까 추측합니다. 하지만 모두 추측일 뿐 이를 뒷받침하는 자료는 없습니다.

조선 복식 전문가들은 이 그림의 옷이 조선 옷과 일치하지 않는다고 합니다. 동정 폭이 넓고 바지는 그려져 있지 않으며 머리 장식 또한 허술하기 때문에 근거가 부족하다는 주장입니다.

2016년 네덜란드 학술지에 실린 논문에는 이 작품 속 모델은 명나라 상인 이풍이라고 밝히고 있습니다. 조선 남자라고 생각하는 한국인들에게는 실망스런 발표일 수 있지만 중국인일 가능성을 열어 두고 있습니다.

이 특별한 그림은 우리나라에서 두 차례 전시되었고, 미국 로스엔젤레스 폴 게티 센터 미술관에 가면 볼 수 있습니다.

이 그림에 얽힌 이야기는 몇 편의 책으로도 나왔고, 뮤지컬로 공연되

기도 했습니다. 이 그림을 소재로 한 오세영의 소설 『베니스의 개성 상인』은 스테디셀러이지요. 루벤스의 〈조선 남자〉는 우리나라의 시대적 배경과 애국심이 맞물려 신화 같은 이야기가 만들어졌습니다.

　이 그림은 미국 J. 폴 게티 미술관에 소장되면서 작품명이 〈한복 입은 남자〉에서 〈조선 남자〉로 바뀌었다고 합니다. 400년 전에 그려진 이 작은 드로잉은 많은 상상을 하게 하네요.

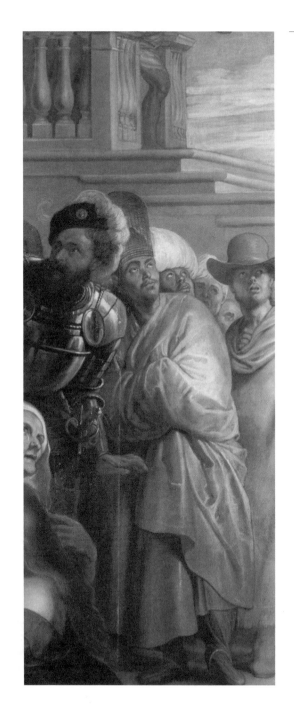

루벤스 〈성 프란시스코 하비에르의 기적〉, 1617~1618년, 빈 미술사 박물관

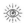

'셀카'는
진짜
내 모습일까요?

'셀카'로 사진을 찍을 때는 세상 가장 행복한 얼굴을 하고, '얼짱' 각도로 찍곤 합니다. 남들에게 자신의 모습을 근사하게 보여 주고 싶은 것은 인간의 본성이지만 때로는 현실 그대로의 모습이 더 멋질 수가 있습니다. 17세기 최고의 초상화가였던 렘브란트Rembrandt Harmenszoon van Rijn, 1606~1669에게도 같은 고민이 있었습니다.

렘브란트는 네덜란드 황금시대의 대표적인 화가입니다. 26세에 그린 〈툴프 박사의 해부학 강의〉로 호평을 받은 그는 10여 년간 초상화가로 부와 명예를 누리며 전성기를 보냅니다. 렘브란트는 고객들의 초상화를 지금의 '셀카'처럼 근사한 모습으로 그려 주었습니다.

그러나 렘브란트는 흔들리기 시작했습니다. 겉모습만 좋게 그리는

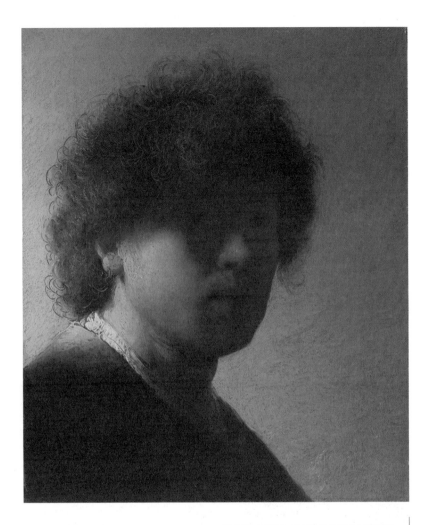

렘브란트, 〈자화상〉, 1628년, 암스테르담 국립미술관

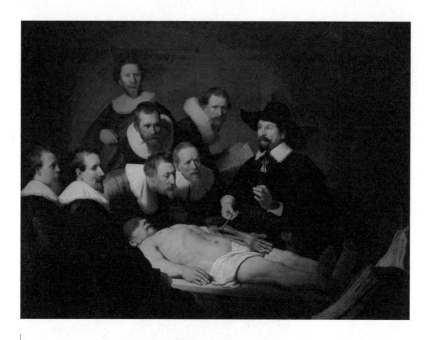

렘브란트, 〈툴프 박사의 해부학 강의〉, 1632년, 마우리츠하위스 왕립미술관

렘브란트, 〈야경: 프란스 반닝 코크와 빌럼 반 루이텐부르크의 민병대〉, 1642년, 암스테르담 국립미술관

그림은 그 사람의 정신과 내면을 담을 수 없기 때문이었지요. 그런 고민 끝에 나온 그림이 〈야경; 프란스 반닝 코크와 빌럼 반 루이텐부르크의 민병대〉입니다. 〈야경〉〈야간 순찰〉 등으로도 불리는 작품이지요.

〈야경〉은 암스테르담 사수협회가 주문한 단체 초상화입니다. 시민군으로 구성된 사수협회는 총을 가지고 공공의 안녕과 질서를 유지하는 부대입니다. 단체 초상화를 주문한 의뢰인들은 각자 동일한 비용을 부담하고 자신의 모습이 멋지게 그려질 것으로 기대했습니다. 그런데 완성된 작품을 본 뒤 실망감을 감출 수가 없었습니다. 멋지기는커녕 누군지도 모르게 뒤에 서 있는 모습으로 그려진 데다, 심지어 초상화 의뢰비를 내지 않은 외부인도 그렸기 때문입니다. 그래서 엄청난 항의를 하고 몇 명은 그림 값도 지불하지 않았습니다.

렘브란트는 초상화를 그릴 때 겉모습 같은 외적인 요소보다 빛을 이용해 인물의 내면을 표현하고자 했는데, 대중은 이를 이해하지 못했습니다. 안타깝게도 〈야경〉을 계기로 렘브란트의 명성은 추락하고 맙니다. 하지만 이 단체 초상화는 몇 년 후, '빛 속에 살아 숨 쉬는 생동감이 넘치는 그림'으로 극찬받고 '최고의 단체 초상화'로 미술사에 남습니다.

렘브란트는 〈야경〉을 그릴 당시 아내가 죽고 아들도 그 뒤를 따르면서 엄청난 실의에 빠져 삶의 희망을 잃게 됩니다. 그 후 작품을 찾는 사람도 없어 생활고에 시달리며 비참한 말년을 보내지요. 그래도 화가로서 그림에 대한 열정은 남아 있었기에 63세에 생을 마감할 때까지 유

화, 판화, 드로잉 등 100점 가까이 꾸준히 자화상을 그렸습니다. 자화상을 가장 많이 남긴 화가 중 한 명이지요. 잘 팔리는 초상화가에 안주하지 않고 내면의 진정성을 그린 그는 초상화를 통해 삶의 굴곡을 여과 없이 보여 주었습니다.

"하나의 작품이 완성되었다고 판단할 권리는 화가에게 있다."

– 렘브란트

그는 작품에 자신의 철학을 담았습니다. 남에게 보여 주기 위한 그림이 아니라 진실된 자아가 드러난 모습으로 말이지요. 인생은 남에게 보여 주기 위해 사는 것이 아닙니다. 그림도 마찬가지지요. 예쁘게 나온 '셀카'도 좋지만 때로는 자연스러운 스냅 사진이 더 끌릴 때가 있습니다. 현실에 있는 그대로의 당신을 더 사랑해 보세요. 그게 바로 당신이니까요.

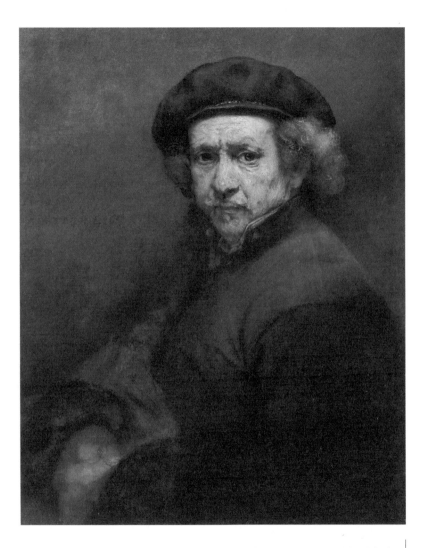

렘브란트, 〈자화상〉, 1659년, 워싱턴 국립미술관

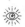

18세기
유럽 부자들의
쇼핑 목록
1순위는?

여러분이 유럽 여행을 한다면 쇼핑 목록 1순위는 무엇인가요? 18세기 유럽 부자들도 오늘날 우리처럼 여행을 즐겼다고 합니다. 일명 '그랜드 투어'라고 하는데 그들은 여행지에서 무엇을 사 왔을까요?

18세기 유럽 부자들은 주로 이탈리아와 프랑스로 여행을 갔는데 새 문물을 배우고 돌아올 때 특별한 기념품을 구입했다고 합니다. 그것은 바로 이탈리아 명소를 그린 회화나 고대 조각품이었다고 하는데요. 여행의 추억을 오래 간직하고 지인들에게 자랑하고 싶은 마음은 예나 지금이나 비슷한가 봅니다.

지금은 기념품, 엽서, 책, 사진 등 다양한 방법으로 여행을 기억하지만, 그 당시는 그림이 여행지를 기억하는 유일한 방법이었습니다. 여행

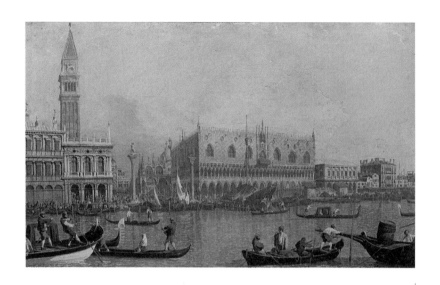

카날레토, 〈베네치아 두칼레궁 풍경〉, 1755년, 우피치 미술관

카날레토, 〈베네치아에 도착한 프랑스 대사 환영식〉, 1726~1727년, 예르미타시 미술관

자를 위한 풍경화를 '베두타Veduta'라고 하는데, 이는 이탈리아어로 '전망' 또는 '풍경'으로, '전망 좋은 풍경화'라는 뜻입니다.

대표적인 풍경 화가는 이탈리아의 카날Giovanni Antonio Canal, 1697~1768인데, 카날레토Canaletto라는 이름으로 더 잘 알려져 있습니다. 그는 베네치아의 풍경을 가장 아름답게 그린 화가로, 특히 영국 여행자에게 인기가 많았습니다. 카날레토는 베네치아에 있던 영국 영사 조셉 스미스의 후원으로 영국 왕실에까지 알려지게 됩니다. 그는 사실적인 풍경화에 빛과 공기, 원근법을 적절히 사용하여 연극 무대 같은 그림을 그렸습니다. 그림에 기념비적인 건물을 넣고 그곳에 사람을 그려 활력을 불어넣었습니다. 실경과 똑같이 그린 풍경화는 초기 카메라인 '카메라 옵스큐라('어두운 방'이라는 뜻. 캄캄한 암실 한 곳에 작은 구멍이 뚫려 있으면 반대 측면에 외부 정경이 역방향으로 찍혀 나옴. 이 원리를 응용해 바깥의 대상을 찍어, 거울과 렌즈를 사용해 그것을 묘사하기 위해 작은 구멍을 뚫어 놓은 상자를 말함)'를 사용했고 파노라마처럼 펼쳐지는 화면을 위해서 다시점多視點(시력의 중심이 가 닿는 점이 여러 개인 것)으로 그렸습니다.

카날레토는 영국 사람들의 수요가 하도 많아서 1746년에 아예 영국으로 건너갔습니다. 그는 런던과 교외 풍경화를 그렸으며 영국의 유명 인사와 수집가들 사이에서 명성이 자자했습니다. 카날레토의 그림을 영국에서 많이 소장한 이유가 여기에 있습니다. 풍경화의 불모지인 영국에서 카날레토의 풍경화는 많은 미술가에게 영향을 미쳤습니다. 후

대에 존 컨스터블과 윌리엄 터너 같은 풍경 화가가 배출된 것도 카날레토의 영향으로 봅니다.

무역이 발달하고 자본이 풍부했으며 특히 운하가 아름다운 베네치아는 유럽 부유층에게 일생에 한 번은 다녀와야 하는 최고의 여행지였습니다. 부유층 사람들은 기념품으로 구입한 그림을 펼쳐 놓고 여행담을 자랑해 주변의 선망과 부러움의 대상이 되었겠지요?

카날레토가 그린 베네치아 풍경은 지금의 베네치아 모습 그대로입니다. 특히 산 마르코 광장과 두칼레 궁전, 그리고 리알토 다리는 옛 모습 그대로 보존되어 있어서 카날레토 그림과 비교해 보면 더 정감이 갑니다. 오래된 도시는 세월이 지나도 크게 변하지 않아 여행자들이 추억을 떠올리기가 좋지요. 18세기 유럽 부자들의 여행 쇼핑 목록 1순위는 바로 그림이었는데 여러분의 유럽 여행 쇼핑 목록은 무엇인지 궁금하네요.

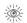

한번 보면
잊을 수 없어,
신비로운
'라파엘 전파'

여성들은 어떤 그림을 좋아할까요? 먼저 예뻐야 합니다. 두 번째, 낭만이 있어야 하죠. 세 번째, 스토리 상상이 가능하면 더 좋습니다.

여성들이 좋아하는 이 세 조건을 두루 갖춘 그림이 있습니다. 바로 '라파엘 전파' 그림입니다. 이름이 무척 생소하지요? 라파엘 전파는 1848년 영국에서 일어난 화풍입니다. 영어로는 'Pre-Raphaelite Brotherhood'인데 한국어로는 '라파엘 이전 형제파', 줄여서 '라파엘 전파'라고 합니다.

당시 영국은 왕립아카데미에서 라파엘로 이후의 그림을 모방하는 것이 유행이었습니다. 하지만 3명의 젊은 화가들은 라파엘로 양식이 상상력도 없고 인위적이라며 강하게 거부했습니다. 그리고 이들은 라파

엘로 이전 14~15세기 화풍으로 돌아가서 자연주의와 정신적인 내용을 주제로 그릴 것을 주장합니다. 라파엘 전파의 1세대 화가는 로세티Dante Gabriel Rossetti, 1828~1882, 시인인 헌트William Holman Hunt, 1827~1910, 비평가인 밀레이John Everett Millais, 1829~1876이고, 2세대 화가는 워터하우스John William Waterhouse, 1849~1917입니다. 이들은 사실주의를 바탕으로 한 문학작품을 소재로 그림을 그렸습니다. 낭만적 정서와 중세의 신비로움이 깃든 셰익스피어 비극이 주요 소재였습니다.

밀레이가 그린 〈오필리아〉는 셰익스피어의 비극『햄릿』을 소재로 그렸습니다. 오필리아는 자신의 아버지가 연인 햄릿에게 살해당했다는 것을 알고 미쳐서 강물에 누워 이승을 떠나려고 합니다. 비련의 주인공인 오필리아는 이 작품에서 너무나 애잔하게 그려져 있습니다. 손에는 꽃 몇 송이를 들고 몸은 차가운 물속으로 잠깁니다.

밀레이는 배경을 그리기 위해서 잉글랜드 호그스밀강 근처에서 넉 달 동안 머물면서 그림을 그렸습니다. 그리고 오필리아가 강물에 빠진 모습을 표현하기 위해 욕조에 물을 받아 놓고 그 속에 모델을 눕힌 채 한 달 이상을 작업했습니다. 그림의 모델이었던 엘리자베스 시덜은 덕분에 급성 폐렴에 걸려 무척 고생했다고 합니다.

셰익스피어의 비극을 이보다 더 아름답게 그린 그림은 없을 것입니다. 그런데 이 그림이 더 비극적인 이유는 모델이었던 시덜이 32세의 젊은 나이로 안타깝게 세상을 떠났기 때문입니다.

밀레이, 〈오필리아〉, 1851년경, 테이트 브리튼

엘리자베스 시덜은 라파엘 전파의 단골 모델이자 라파엘 전파 1세대 화가인 로세티의 뮤즈였습니다. 그녀는 로세티와 10년 동안 동거하고 마침내 결혼했지만, 바람기 많은 로세티 때문에 두 사람의 관계는 평탄하지 않았습니다. 로세티는 처음에는 시덜을 모델로 그렸는데, 화가로 점점 명성을 얻게 되자 다른 모델을 기용하며 그녀를 멀리했습니다. 이를 견디지 못한 시덜은 아편을 가까이하게 되고, 결국 아편 과용으로 자살 같은 죽음을 맞이합니다.

그녀의 죽음이 더 안타까운 것은 첫째 아이를 유산하고 다시 임신한 상태에서 죽었기 때문입니다. 오필리아의 모델이었던 시덜은 비련의 주인공 오필리아처럼 실제의 삶도 비극적으로 끝나버렸습니다. 어쩌면 〈오필리아〉는 그녀의 자화상 같기도 합니다.

라파엘 전파는 밝고 투명한 빛을 표현한 아름다운 그림의 대명사인데 '낭만적 현실 도피'라는 비판을 받으며 8년 만에 해체되었습니다. 라파엘 전파에서 가장 성공한 화가인 밀레이는 아이러니하게도 라파엘 전파가 반대했던 왕립아카데미의 수장이 됩니다.

짧게 유행한 라파엘 전파는 고전 문학을 소재로 한 가장 아름다운 그림입니다. 한번 보면 잊혀지지 않고 머릿속에 계속 머무는 그림이지요. 테이트 브리튼의 라파엘 전파 전시실은 언제나 사람들이 북적입니다. 모사하는 사람들과 그림에 푹 빠진 사람들 중에는 역시 여성이 많습니다. 예쁜 드레스를 입고 비련의 주인공이 되기도 하고, 장미꽃 향기를

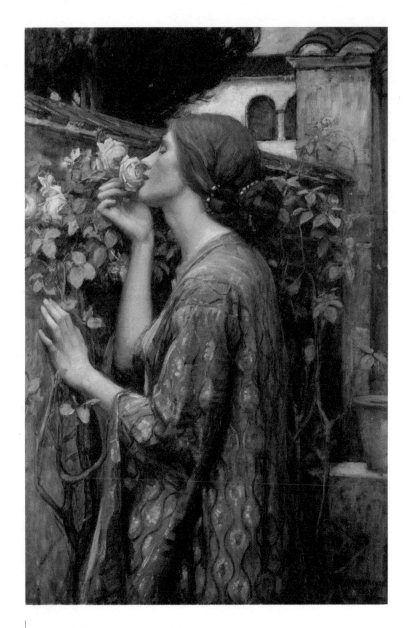

워터하우스, 〈장미의 영혼〉, 1908년, 개인 소장

맡으며 상상 놀이를 즐기는 마음을 남성들은 알까요? 라파엘 전파 그림을 보며 여성 감성을 일깨워 봅니다.

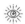

화가의
도둑질은
무죄인가요?

뱅크시 Banksy, 1974~는 거리 예술가로 제도권 안과 밖에서 인기를 한 몸에 받고 있는 영국 화가입니다. 그는 신출귀몰하게 나타나 짧은 시간에 그릴 수 있는 스텐실 기법으로 거리 벽면에 그림을 남기고 사라지는 것으로 유명합니다. 그의 작품은 주제가 창의적이면서도 강렬해서 보는 이들의 마음을 사로잡습니다. 시사적인 데다 유머까지 있으니 그의 인기는 날로 치솟고 있지요. 안젤리나 졸리가 뱅크시의 〈소풍〉을 26만 달러에 구입해 화제가 되었고, 그의 고향 브리스톨에는 뱅크시의 그래피티(간단한 스크래치 표현부터 정교한 벽화에 이르기까지 다양한 종류가 포함된 길거리 미술. 특히 에어로졸 스프레이를 사용한 낙서를 지칭)를 찾아다니는 '뱅크시 투어'가 있을 정도입니다.

그는 정치·사회·환경 등 이슈가 있을 때 시기적절하게 나타나 거침 없이 메시지를 담은 그림을 그려 놓고 흔적 없이 사라집니다. 뱅크시는 공식적인 자리에 나타난 적이 없으며 그에 관한 모든 것은 비공개입니다. 그래서 더 궁금하고 그의 신비한 매력에 푹 빠져들게 됩니다. 거리 미술은 불법이어서 그의 신상이 공개되면 아마 체포되겠지요.

그의 업적과 매력을 몇 가지로 요약해 보면, 제도권 밖 미술로 대중들을 적극적으로 끌어안고 소외된 자들을 대변하는 점, 익명으로 순수함을 유지하는 점, 예술적 유머로 인기를 누리며 거리 미술 시장을 활성화한 점, 상위 미술과 하위 미술의 벽을 허문 점, 정치적 소견이 확실한 점 등이 있습니다.

그는 25년간 경찰의 눈을 피해 작업했습니다. 체포되면 더 이상 그래피티를 할 수 없게 된다며 자신을 드러내는 데 신중을 기하고 있지요. 그는 전쟁 중인 팔레스타인에도 나타나 위험을 무릅쓰고 그래피티를 남겼습니다. 그는 제도권 내 미술 활동은 대변인을 두고, 웹사이트를 통해 소식을 올립니다.

뱅크시는 주로 거리에서 그래피티를 그리지만, 가끔 제도권 내에서 전시를 하기도 합니다. 그는 2009년 영국 브리스톨미술관 전시에서 재미난 조각을 선보였습니다. 그리고 피카소의 유명한 말, "좋은 화가는 베끼고 위대한 화가는 훔친다"를 살짝 비틀어서 "나쁜 화가는 베끼고 위대한 화가는 훔친다"라고 적었습니다. 참 재미난 패러디이지요?

뱅크시와 피카소의 말을 자세히 보면 두 사람의 공통점을 발견할 수 있습니다. 바로 '위대한 화가는 훔친다'라는 것입니다. 사실 피카소는 수많은 명화를 차용하는 과정을 거쳐 독창적인 그림을 탄생시켰습니다. 뱅크시도 마찬가지입니다. 유명한 명화를 차용해 자신이 추구하는 이미지를 입힙니다. 뱅크시는 명화가 가진 이미지를 전복시키기도 하고 새로운 해석을 내놓기도 합니다. 그는 다 빈치의 〈모나리자〉를 바주카포를 든 여전사로 바꿉니다. 밀레의 〈이삭줍기〉, 키스 해링의 〈강아지〉, 모네의 〈수련〉, 데미안 허스트의 〈도트〉까지 수없이 많은 명화를 패러디했고, 그 선택은 거침없었습니다. 그가 명화를 패러디하는 이유는 기성세대에 대한 저항이며 새로운 시각을 가져 달라는 호소입니다.

이미 유명해진 이미지로 대중의 시선을 끌고 자신의 메시지를 전달하는 화가의 도둑질은 무죄입니다. 오히려 잘만 훔치면 피카소나 뱅크시처럼 위대한 화가가 될 수도 있습니다. 하지만 실패하면 좋은 화가네, 나쁜 화가네 하는 구설에 휘말릴 각오를 해야 합니다.

뱅크시의 그림이 훔친 것이든 창작이든 지금처럼 자신을 드러내기 좋아하는 시대에 자신을 감추고, 치솟는 그림 값에도 변함없이 무료 그래피티를 발표하는 그의 소신은 정말 존경스럽습니다. '거리의 피카소'인 뱅크시! 다음은 어디인가요?

뱅크시, 〈모네를 보여줘〉, 2005년

뱅크시, 〈잘 매달린 애인〉, 2006년, 브리스톨 파크 스트리트

뱅크시, 〈망치 소년〉, 2015년, 뉴욕 어퍼 웨스트 사이드

뱅크시, 〈카펫 아래로 쓸기〉, 2006년, 런던 혹스턴 스퀘어

뮤지엄과 갤러리는
무엇이 다를까요?

우리는 해외에서 더 풍성한 경험을 위해 미술관을 찾게 됩니다. 그런데 미술관 명칭이 Museum, Gallery, Center, Foundation 등 다양해서 머리가 복잡해집니다. 이는 그곳의 설립 취지와 목적, 지역의 고유성 등이 반영된 것입니다. 다양한 명칭 중 가장 많이 쓰이는 뮤지엄과 갤러리 그리고 기타 명칭을 예로 들어 개념 및 차이를 정리해 보겠습니다. 이 개념은 해외뿐 아니라 우리나라에서도 마찬가지로 적용됩니다.

영어 뮤지엄Museum은 우리말로 박물관, 미술관이며 유물 위주의 전시면 박물관, 시각 예술 위주의 전시면 미술관으로 해석합니다. 때로는 박물관과 미술관을 혼용하기도 합니다. 예를 들면, 영국 박물관The British Museum의 경우는 유물 위주의 전시니 박물관이 적합하고 루브르는 유물

과 시각 예술 전시를 병행하니 박물관, 미술관 모두 가능합니다. 참고로 영국 박물관은 대영 박물관으로 부르기도 하는데 영국 박물관이 맞는 용어입니다.

뮤지엄(이하 미술관으로 통칭)은 소장품 상설전시를 항시 하고, 특별전, 기획전을 개최하며 교육, 연구, 보존, 정리, 보관 등 여러 기능을 하는 비영리 기관입니다. 국공립 미술관과 사립 미술관으로 나뉩니다. 미술관 명칭은 ○○미술관으로 쓰는 경우가 가장 일반적이지만, 설립자 명, ○○센터, ○○컬렉션, ○○파운데이션 등 다양한 명칭이 사용됩니다.

미국 로스앤젤레스에 있는 두 개의 미술관을 예로 설명하겠습니다. 더 브로드The Broad는 엘리 브로드Eli Broad, 1933~2021와 이디스 브로드Edythe Broad, 1936~ 부부가 설립한 미술관으로 설립자 명이 곧 미술관 명칭입니다. 건축물이 아름답기로 유명한 게티 미술관The J. Paul Getty Museum은 미국 대부호 폴 게티J. Paul Getty, 1892~1976가 재단을 설립하여 운영하는 미술관으로 게티 센터The Getty Center와 게티 빌라 미술관Getty Villa Museum이 있습니다. 영국 런던의 경우 특이하게 내셔널 갤러리National Gallery, 테이트Tate 등이 국립미술관 명칭입니다. 테이트에 속한 미술관은 테이트 브리튼Tate Britain, 테이트 모던Tate Modern, 테이트 리버풀Tate Liverpool, 테이트 세인트아이브스Tate St. Ives 네 곳입니다. 명칭만으로는 헛갈릴 수도 있으니 소장품 상설전시 여부로 구별하는 것이 좋습니다.

갤러리Gallery는 우리말로 화랑 혹은 영어 갤러리를 통상적으로 사용

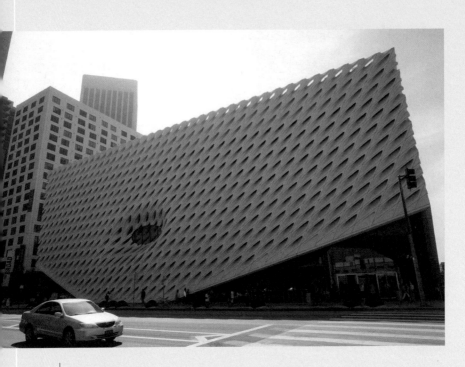

로스앤젤레스 더 브로드

합니다. 주로 대여전, 초대전, 기획전을 합니다. 갤러리는 작품 판매를 하는 상업적 공간이면서 동시에 작품 감상을 할 수 있는 곳이지요. 개인 혹은 단체가 갤러리 공간을 유료로 직접 대여하거나 갤러리 주최로 초대전, 기획전을 주도합니다. 전자의 경우 작품 판매가 성사되면 개인의 몫이 되며 후자의 경우 작품 판매가를 갤러리 측과 작가가 계약된 비율로 나누어 가집니다. 유명 갤러리들은 작가들을 발굴하여 자신의 소속 작가로 키우고, 미술 시장에 내놓으며 공존 공생합니다. 또한 좋은 전시

를 기획하여 선두에서 미술계를 이끌기도 합니다.

　세계 굴지의 갤러리들은 미술 시장의 큰손으로 컬렉터collector 겸 딜러dealer입니다. 컬렉터는 작품을 구매하는 사람이고 딜러는 작품을 사고파는 일을 전문으로 하는 사람이지요. 런던의 사치 갤러리Saatchi Gallery의 찰스 사치Charles Saatchi, 1943~와 뉴욕의 가고시안 갤러리Gagosian Gallery의 래리 가고시안Larry Gagosian, 1945~은 세계 미술 시장을 쥐락펴락하는 컬렉터이자 딜러입니다. 세계적인 갤러리의 전시는 미술 시장의 현주소를 볼

런던 사치 갤러리

수 있는 곳으로 전공자 또는 미술 애호가들의 높은 관심을 받습니다. 정상을 달리는 갤러리로는 사치 갤러리, 가고시안 갤러리, 데이비드 즈위너 갤러리David Zwirner Gallery, 페이스 갤러리Pace Gallery, 하우저 앤 워스Hauser & Wirth, 화이트 큐브White Cube, 페로탱 갤러리Perrotin Gallery 등이 있습니다.

해외 혹은 국내에서 미술관 방문을 할 때 미술관과 갤러리의 차이를 알면 전시 관람에 큰 도움이 됩니다. 요약하면, 미술관은 소장품을 전시하는 상설전, 특별전, 기획전, 교육, 연구, 보존 등의 복합 기능을 갖춘

곳이고, 갤러리는 대여전, 초대전을 하는 곳으로 작품 판매를 목적으로 하는 곳입니다. 참! 미술관과 갤러리의 차이 중에 아주 중요한 것이 있습니다. 바로 입장료입니다. 미술관은 유료이고 갤러리는 무료입니다. 아주 쉽게 구별하는 방법이지요? 단, 미술관의 경우 설립 취지와 공공성의 실현으로 무료로 개방하는 곳도 있습니다. 영국 대부분 미술관, 워싱턴 다수의 미술관, 로스앤젤레스 게티 미술관, 더 브로드 등이 무료입장을 하는 미술관입니다. 이제 해외에서도 자신 있게 미술관과 갤러리를 방문해 보세요.

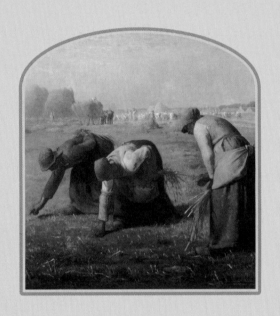

Chapter 02

보석을 알아보는 눈

스토리가 있는 그림

〈모나리자〉는
어떻게
프랑스에
갔을까요?

레오나르도 다 빈치는 이탈리아 화가인데, 다 빈치가 그린 〈모나리자〉는 어떻게 프랑스 루브르 박물관에 소장되어 있을까요? 그것은 예술을 사랑한 프랑스의 젊은 왕 프랑수아 1세François I, 1494~1547의 성과였습니다.

1516년 프랑수아 1세는 꿈에 그리던 다 빈치를 프랑스에서 맞이하게 됩니다. 평소에 예술과 문화에 관심이 많던 프랑수아 1세가 이탈리아 르네상스 문화에 푹 빠진 데다 장인인 루이 12세를 통해 다 빈치의 천재성을 듣고 그를 가까이에 두고 싶어서 프랑스로 초청한 것입니다.

다 빈치가 프랑스로 이주할 때 프랑수아 1세의 나이는 22세, 다 빈치의 나이는 64세였습니다. 그 당시 이탈리아에서는 다 빈치보다 젊은 미

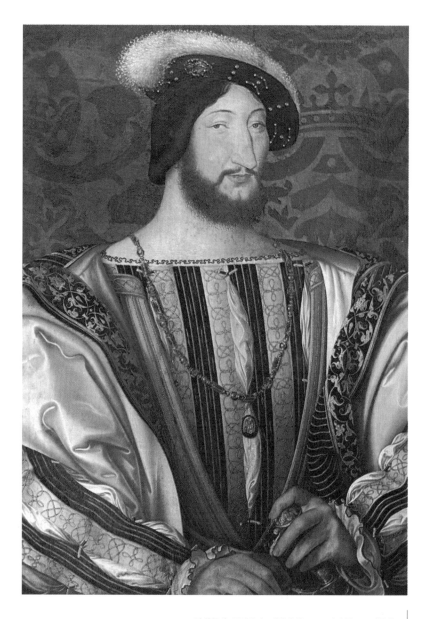

장 클루에, 〈프랑수아 1세의 초상〉, 1530년경, 루브르 박물관

켈란젤로와 라파엘로가 대세였기에 다 빈치의 프랑스행은 그리 문제가 되지 않았습니다. 다 빈치는 제자 겸 조수인 프란체스코 멜치와 하인, 그리고 그림 몇 점을 들고 프랑스의 클로뤼세성으로 들어갑니다.

프랑수아 1세는 다 빈치에게 아무것도 요구하지 않고 마치 아버지를 대하듯 극진하게 대접했습니다. 왕은 자신이 어릴 때 자란 클로뤼세성을 제공하고, 자신의 앙부아즈 성과 연결된 지하 통로를 통해 매일같이 다 빈치를 만나 이야기하는 것을 즐겼습니다.

다 빈치가 이탈리아에서 들고 온 그림은 〈모나리자〉를 포함해 〈성모자 성안나〉와 〈세례자 요한〉 3점입니다. 그렇게 〈모나리자〉는 이탈리아에서 프랑스로 국경을 넘어간 것입니다. 다 빈치는 프랑스에서 〈모나리자〉와 〈성모자 성안나〉를 계속 그렸지만, 건강 악화로 완성하지 못하고 생을 마감합니다.

프랑스에서 3년 남짓을 산 그는 죽음을 앞두고 "신통치 못한 작품을 남겨 신과 인간의 마음을 상하게 했다"라고 통탄하며 눈물을 흘렸다고 합니다. 천재 예술가는 태어나고 자란 이탈리아를 떠나 프랑스 땅에서 67세에 사망했는데요. 그가 임종할 때 프랑수아 1세는 그를 끌어안고 진정으로 슬퍼했다고 합니다. 왕이 다 빈치를 얼마나 존경하고 따랐는지 앵그르의 그림 〈레오나르도 다 빈치의 죽음〉을 보면 알 수 있습니다.

다 빈치는 "죽음에 대한 확신과 시간의 불확실성을 생각하면 영원히 사라지지 않는 것은 없다"라고 유언을 남겼으며 그를 극진히 대접해 준

프랑스에서 영면하기를 소망했습니다. 그의 뜻에 따라 앙부아즈의 생 위베르 성당에 그의 무덤이 만들어졌고, 지금도 다 빈치의 정신을 기리는 수많은 방문객의 발길이 이어지고 있습니다.

1519년 다 빈치가 사망한 후 〈모나리자〉는 퐁텐블로성에 전시되었다가 루이 14세 때 베르사유 궁전에 전시되었으며 현재는 루브르 박물관에 있습니다. 모나리자가 전시되면서 프랑스에 르네상스 미술이 태동되었고 프랑스 미술이 발전하게 되었습니다. 그림을 사랑했고 다 빈치를 존경했던 프랑수아 1세 덕분에 프랑스는 세상에서 가장 귀한 그림 〈모나리자〉의 주인이 되었습니다. 현명한 왕 프랑수아 1세로 인해 프랑스 국민들은 엄청난 관광 수입을 얻으며 '예술의 나라'라는 명예도 얻게 된 것이지요.

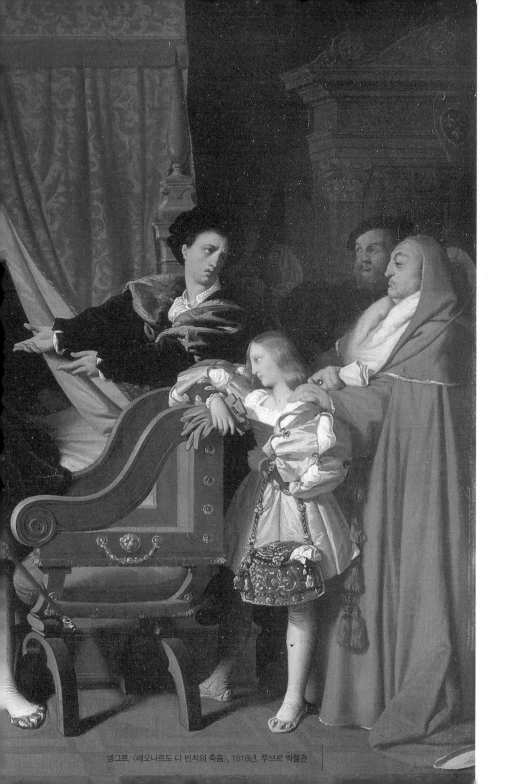

앵그르, 〈레오나르도 다 빈치의 죽음〉, 1818년, 루브르 박물관

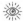

밀레와 쿠르베가 본
아름다운 인생

밀레의 〈이삭줍기〉와 쿠르베의 〈안녕하세요, 쿠르베 씨〉에는 공통점이 있습니다. 무엇일까요? 바로 평범한 사람들을 모델로 그렸다는 것입니다. 이 그림들이 등장하기 전에는 평범한 사람들은 그림의 모델이 될 수 없었습니다. 평범한 사람들이 그림의 주인공이 된 것은 비범한 화가들의 용기 덕분입니다.

밀레Jean-François Millet, 1814~1875의 〈이삭줍기〉를 볼까요? 지금은 별로 놀랄 일이 아닌데 밀레가 〈이삭줍기〉를 발표했을 당시 미술계는 발칵 뒤집어졌습니다. "감히 하찮은 농부를 모델로 쓰다니!"라고 말입니다. 귀족의 전유물인 그림에 농부가 주인공으로 나온 것은 충격적인 사건이었고, 대중은 밀레에게 엄청난 비난을 퍼부었습니다. 심지어 가난한

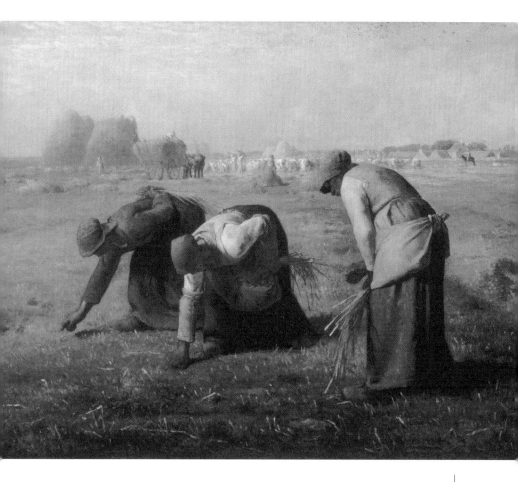

밀레, 〈이삭줍기〉, 1857년, 오르세 미술관

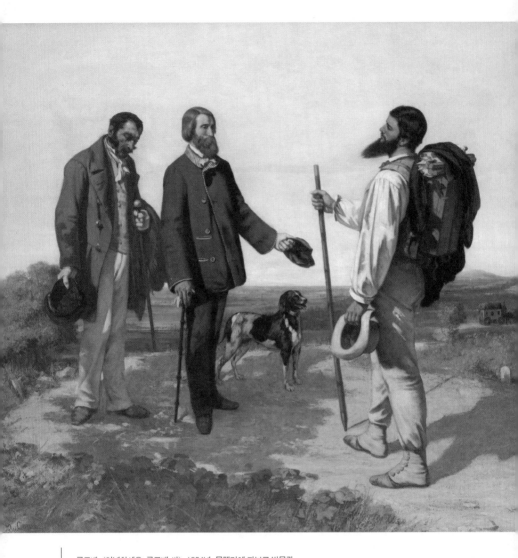

쿠르베, 〈안녕하세요, 쿠르베 씨〉, 1854년, 몽펠리에 파브르 박물관

민중을 부추겨 혁명을 유도하는 선동가라고 매도했다고 합니다. 하지만 밀레는 결코 혁명을 선동한 화가가 아닙니다. 바르비종이라는 조용한 시골에서 농부의 삶을 종교적인 숭고함으로 승화시킨 화가였지요. 귀족들이 즐기는 그림에 농부를 등장시킨 것은 엄청난 용기였기에 기득권의 저항은 당연한 것이었습니다.

사실주의 이전의 그림은 왕과 귀족 등 특정 계층의 문화였습니다. 그림은 종교화 또는 자신의 부와 지위를 과시하는 수단으로 썼으며 우아하거나 이상적인 모델이 주인공이었습니다. 그런데, 사실주의 화가들이 신분이 낮은 농부, 가난한 시민을 주인공으로 등장시킨 것입니다.

19세기 중반 프랑스에서는 시민 의식과 자의식의 발로로 시민들도 인간답게 살고 싶은 의지가 생겼습니다. 이런 사회 분위기 속에 출현한 사조가 사실주의입니다. 사실주의 화가들이 선택한 모델은 농부, 시민, 화가 등 일상에서 만나는 평범한 사람들이었습니다. 신분이 낮다고 인격마저 낮은 것은 아닙니다. 삶이 가난하다고 주인공이 될 수 없는 것은 아니지요.

쿠르베Jean Désiré Gustave Courbet, 1819~1877의 〈안녕하세요, 쿠르베 씨〉를 한번 볼까요? 오른쪽이 쿠르베의 모습인데 길을 가다가 그의 후원자인 은행가를 만나는 장면입니다. 쿠르베의 치켜든 얼굴과 수염이 눈에 들어옵니다. 얼굴, 지팡이, 서 있는 모습까지 자신감이 넘칩니다. 참 당당하고 멋지지요? 은행가와 화가의 만남이라고 결코 기죽지 않습니다.

사람의 만남이 지위의 만남은 아니니까요.

우리는 사실주의 그림을 통해 평범한 사람들의 일상을 살펴보았습니다. 사실주의 화가들은 귀족들의 화려한 삶과 평범한 사람들의 소박한 삶을 저울질하지 않았습니다. 삶은 사회적 지위의 높고 낮음으로 평가되는 것이 아니기 때문이지요. 각자 주어진 역할에 충실하며 자신의 가치를 높이고 행복을 찾는다면 그것이 곧 아름다운 인생 아닐까요?

밀레, 〈자, 입을 벌려요: 음식을 주다〉, 1870년경, 프랑스 릴 미술관

단 한 점의
그림으로
미술사에
길이 남은 쇠라

화가 중에 단 한 점의 그림으로 미술사에 길이 남은 사람이 있습니다. 다작의 화가도 있지만, 단 한 점으로 이름을 남긴 화가가 있다니 참 흥미롭습니다. 그가 바로 쇠라 Georges Pierre Seurat, 1859~1891 입니다.

반 고흐는 10년 동안 900여 점의 그림을 그렸고, 피카소는 92세까지 살면서 5만 점의 작품을 남겼는데 그중 회화만 1,885점을 그렸습니다. 그렇다면 쇠라는 몇 점의 작품을 남겼을까요? 그는 화가로 활동한 10여 년 동안 7점의 대작, 40여 점의 소품과 스케치, 500여 점의 데생 등을 남겼습니다. 작품의 양은 많지 않지만, 미술사에 길이 남을 최고의 명작 한 점이 이 중에 있습니다. 바로 〈그랑드 자트 섬의 일요일 오후〉입니다.

그가 그린 최초의 점묘화는 〈아스니에르에서의 물놀이〉입니다. 쇠라는 이 작품을 위해 열 번의 데생과 열다섯 번의 유화 습작을 했습니다. 쇠라의 대형 작품들은 모두 이런 과정의 결과물입니다.

쇠라는 중절모를 쓰고 검은 양복을 입고 다녀 '공중인'이라는 별명으로 불렸습니다. 성격은 소심하고 정적인 사람이었다고 합니다. 그는 학구열과 탐구 정신이 강해서 주로 도서관에서 그림을 연구했습니다. 그 결과 인상주의의 색을 분석하고 발전시켜 과학적인 회화인 점묘화를 완성시킵니다.

쇠라는 색채와 선에 감정을 부여했습니다. 따뜻한 색은 빨강, 주황, 노랑 등으로 즐겁고 동적인 느낌, 차가운 색은 청색, 녹색, 군청 등으로 슬프고 정적인 느낌이라고 했습니다. 또한 선의 방향도 감정을 나타낸다고 했습니다. 상향하는 사선은 동요, 격동, 폭발을 나타내고, 수평선은 평온, 평형, 질서를, 하향하는 사선은 은둔, 깊이감을 표현한다고 했습니다. 쇠라의 마지막 작품 〈서커스〉에 이 이론이 잘 반영되어 있습니다.

그는 순색의 작은 점으로 그림을 그렸는데, 이는 색을 섞는 혼색보다 더 빛나는 효과가 있습니다. 하지만 이 작업 방식은 무척 힘든 노동이어서 〈그랑드 자트 섬의 일요일 오후〉를 완성하는 데 장장 2년이 걸렸습니다. 먼저 완벽한 구성을 생각한 후 작은 점을 하나씩 찍어서 완성했기 때문입니다. 점 하나의 크기는 1밀리미터보다 작습니다. 이 그림의 중

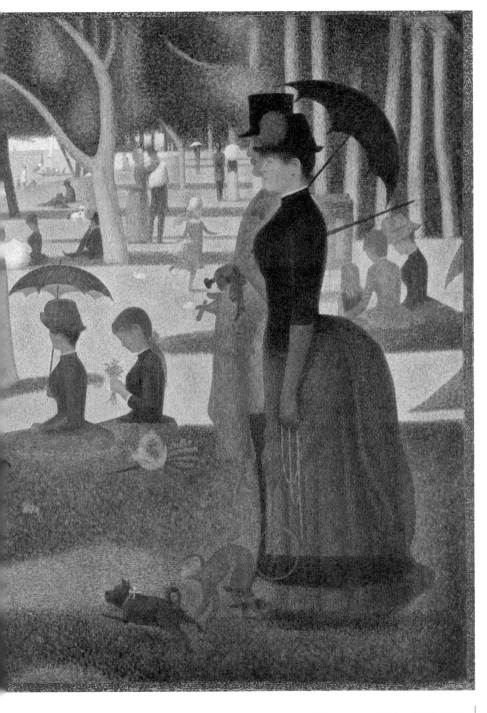

쇠라, 〈그랑드 자트 섬의 일요일 오후〉, 1884~1886년, 시카고 아트 인스티튜트

심에는 흰색 옷을 입은 소녀가 있는데, 실물 크기의 7분의 1입니다. 그런데 소녀의 옷은 점을 찍지 않고 흰색을 칠했다고 하네요. 시카고 아트 인스티튜트에 가신다면 꼭 확인해 보세요.

〈그랑드 자트 섬의 일요일 오후〉는 1888년 제8회 인상파 전에서 큰 반향을 일으켰습니다. 피사로는 쇠라의 새로운 그림을 받아들였지만, 모네는 인상파와 다른 쇠라의 그림을 거부했습니다. 쇠라의 그림 때문에 인상파 전시는 막을 내렸지요. 하지만 쇠라로 인해 '신인상주의'가 창시되었습니다. 그림 한 점의 힘이 정말 대단하지요?

그는 〈서커스〉를 미완성으로 남기고 31세라는 젊은 나이에 세상을 떠났습니다. 그의 어머니는 죽은 쇠라의 머리맡에 〈서커스〉를 걸어 두고 슬퍼했다고 합니다.

쇠라가 남긴 7점의 대작 중 하나인 〈그랑드 자트 섬의 일요일 오후〉는 신인상주의를 대표합니다. 쇠라의 생은 짧았지만, 그의 이름은 단 한 점의 그림으로 미술사에 영원히 남았습니다.

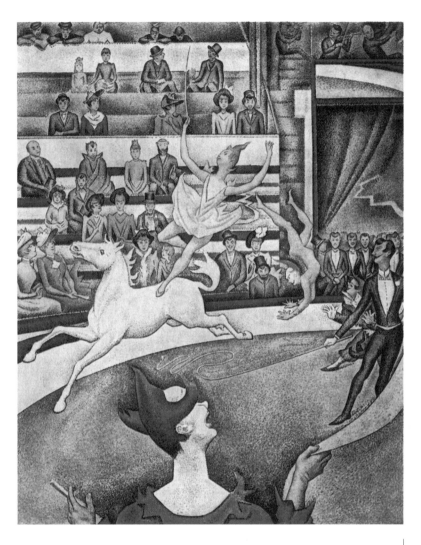

쇠라, 〈서커스〉, 1891년, 오르세 미술관

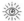

스페인의 상징,
가우디와
피카소의 충돌

가우디와 피카소는 어떤 연결 고리가 있을까요? 네, 바로 스페인입니다. 두 사람 모두 스페인이 낳은 천재 예술가지요. 가우디Antoni Gaudí y Cornet, 1852~1926는 신의 손을 가진 건축가이고, 피카소Pablo Picasso, 1881~1973는 현대미술의 입체주의를 창시한 화가입니다. 스페인을 찾는 관광객 대부분이 가우디와 피카소가 남긴 위대한 작품들을 보기 위해 온다고 할 정도로 두 사람의 명성은 대단합니다. 그런데 이 두 천재는 생전에 크게 부딪쳤다고 합니다.

가우디는 스페인 카탈루냐 출신의 건축가로 아스토르가 주교관을 지으면서 종교에 심취하게 됐습니다. 그는 성 테레사 학원을 짓고 나서는 신께 정결한 몸을 바치기 위해 40일 금식에 들어갔습니다. 금식은

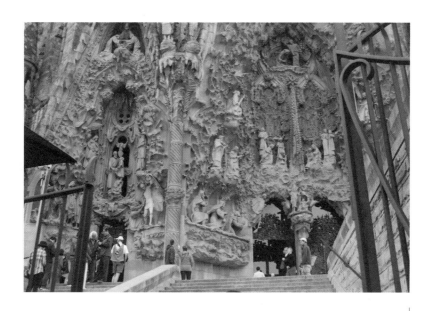

가우디, 〈사그라다 파밀리아〉, 1882~2026년 완공 예정

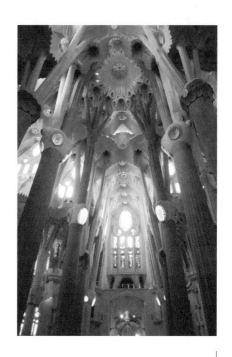

〈사그라다 파밀리아〉 내부

가우디, 〈아스토르가 주교관〉, 1887~1893년

주교의 만류로 겨우 진정되었는데, 이 일로 가우디는 확고한 가톨릭 보수주의자가 되었습니다.

당시 바르셀로나에서는 가톨릭 보수 세력과 젊은 예술가들 사이에 심한 충돌이 일어났습니다. 진보적인 젊은 예술가들은 교권 반대 운동을 벌였고, 보수층은 성 육 예술원을 만들어 예술가의 타락을 막고자 했습니다. 가우디는 성 육 예술원의 회원이었고 반대편인 젊은 예술가들 중에 피카소가 있었습니다.

성 육 예술원의 첫 번째 규칙은 '수업시간에 옷 벗은 여자가 있어서는 안 된다'였기에 누드화가 금지되었습니다. 심지어 자유를 내세우는 민주주의에도 부정적이었습니다. 가우디는 부자나 귀족들과 가까이 지내다 보니 그들과 비슷한 생각을 하게 되었고 젊은 예술가들을 이해할 수가 없었습니다. 반면 피카소는 성 육 예술원의 가치를 거부했고, 특히 가우디를 향해 공격적인 발언을 서슴지 않았습니다. 피카소는 펜화 〈기아〉에 갓난아기를 안고 있는 가난한 부부와 설교하는 노인을 그린 후 빈 공간에 이렇게 적었습니다.

저는 지금 여러분께 하나님과 예술에 대해 말하려고 합니다.

- 노인, 가우디

네, 원한다면 말씀하십시오. 그런데 제 자식들은 배가 고픕니다.

- 가난한 아버지

피카소, 〈비극〉, 1903년, 워싱턴 국립미술관

가우디의 비현실성을 적나라하게 비꼰 말이었습니다. 피카소에게는 가난한 사람에게 하나님과 예술을 이야기하는 가우디가 너무 한심해 보였던 것이죠. 피카소는 가난한 사람들에게 하나님과 예술은 사치라고 생각했습니다. 그런 면에서 피카소는 현실적인 화가입니다.

피카소는 가우디가 못마땅해 친구에게 "만약 화가 오피소를 보거든 가우디와 성가족 성당을 모두 지옥으로 보내라고 해."라고 말했습니다. 오피소는 가우디의 제자인데, 제자에게 스승을 지옥으로 보내라고 했으니 피카소가 가우디를 얼마나 싫어했는지 알 수 있지요.

가우디도 피카소를 경멸했습니다. 두 세력 간의 다툼은 결국 보수층의 승리로 끝났고, 이에 실망한 피카소는 스페인을 떠나 파리로 가버립니다.

가우디와 피카소는 29세 차이가 납니다. 상식적으로는 피카소가 가우디를 존경할 것 같은데, 실제로는 그렇지가 않았네요. 오늘날의 스페인은 두 천재 예술가가 먹여 살린다고 할 만큼 그들의 업적이 대단한데, 두 사람이 동시대에 격렬히 대립했다니 무척 흥미롭습니다. 보수와 진보의 대립은 동서고금을 막론하고 다 비슷한가 봅니다.

이 외출이
행복하기를,
프리다 칼로

"이보게, 디에고. 우리는 결코 그녀처럼 그릴 수 없을 것이네."

- 피카소

이 말은 피카소가 디에고 리베라에게 한 말입니다. 그녀처럼 자화상을 그리는 화가가 또 있을까요? 이마에는 남편 얼굴을 그리고, 두 눈에는 눈물이 또르르 흐릅니다. 때로는 남장을 하고 머리카락을 잘라서 사방으로 뿌리지요. 그녀는 사슴이 되기도 하고 대지의 여신이 되기도 합니다. 상의를 벗고 부러진 척추를 그대로 드러낸 몸에는 수많은 못이 박혀 있습니다. 그녀가 남긴 200여 점의 작품 중 55점의 자화상은 그녀의 가슴 아픈 자전적 이야기입니다.

프리다 칼로, 〈상처 입은 사슴〉, 1946년, 개인 소장

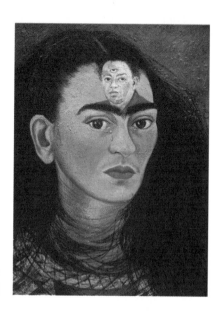

프리다 칼로, 〈디에고와 나〉,
1949년, 뉴욕 메리 앤 마틴 미술관

프리다 칼로Frida Kahlo, 1907~1954는 멕시코의 국민 화가이자 대표적인 페미니스트 화가이며 삶이 곧 예술이었던 화가입니다. 그녀는 수많은 역경 속에서도 그림을 포기하지 않고 자신의 정체성을 작품으로 표현한 천재 화가이지요. 프리다 칼로의 파란만장한 인생 여정을 함께 살펴볼까요?

사진사인 아버지의 재능을 물려받은 프리다 칼로는 아버지에게서 특별한 사랑을 받았지만 우울증을 앓은 어머니에게서는 그러지 못했습니다. 6세에는 소아마비에 걸려 왼쪽 다리가 불구가 되고, 18세에는 쇠파이프가 척추를 관통하는 최악의 교통사고를 당합니다. 그 사고는 예비 의학도가 되어 국립예비학교에 다녔던 총명하고 재기발랄한 프리다 칼로를 무참히 부숴버렸습니다. 그녀는 회복 불능의 큰 부상을 입고 입원해 있던 9개월 동안 자화상을 그리면서 마음의 위안을 찾았습니다.

프리다 칼로는 그때 그린 자화상을 들고 멕시코 문화운동을 주도한 국민 영웅 디에고 리베라Diego Rivera, 1886~1957를 만나러 갑니다. 두 사람의 만남은 그렇게 시작되었고, 리베라는 프리다 칼로를 본 순간 사랑에 빠졌습니다. 그는 프리다 칼로의 스승이면서 사회 혁명 동지였고 연인이었습니다. 두 번의 결혼 경력과 4명의 자녀, 여자 문제가 복잡한 리베라와 21세 연하의 프리다 칼로는 여러 조건이 맞지 않았음에도 결혼을 강행합니다.

멕시코를 대표하며 이미 명성을 얻은 리베라와 사랑만을 믿은 프리

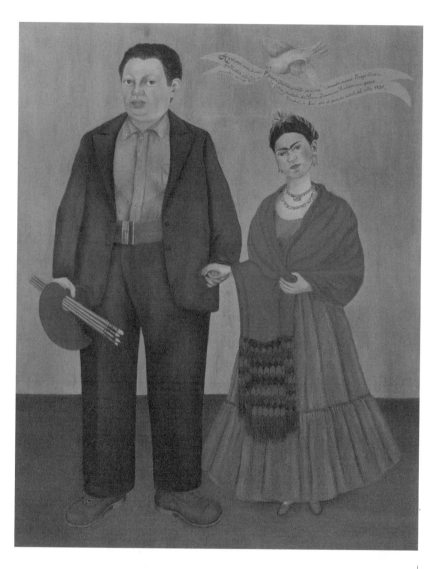

프리다 칼로, 〈칼로와 디에고 리베라〉, 1931년, 샌프란시스코 현대미술관

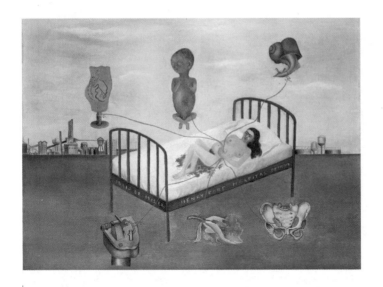

프리다 칼로, 〈헨리 포드 병원〉, 1932년, 멕시코 돌로레스 올메도 미술관

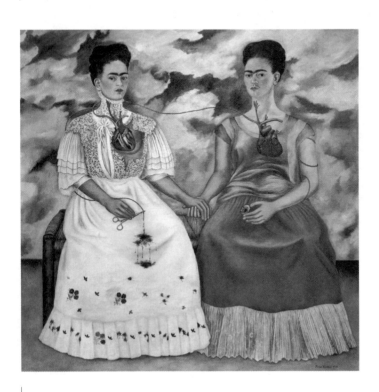

프리다 칼로, 〈두 명의 프리다〉, 1939년, 멕시코 현대미술관

다 칼로의 결혼생활은 파란만장했습니다. 리베라의 계속된 외도와 가출은 프리다 칼로에게 큰 상실감과 상처를 남겼는데 그 고통 때문에 그녀는 작품에 더 몰입하게 됩니다. 갈등과 불화가 점점 더 심화되는 가운데 결정적인 사건이 터집니다. 리베라가 프리다 칼로의 여동생 크리스티나와 불륜에 빠진 것입니다. 그녀는 이혼을 결심하고 리베라가 좋아했던 머리카락을 모두 잘라버립니다.

교통사고 후유증으로 30여 차례 대수술을 했고, 유산과 사산으로 그토록 원했던 아기를 갖지 못한 데다 남편의 외도로 이혼한 그녀는 그 모습을 고스란히 자화상에 담았습니다. 육체적 고통은 온몸에 박힌 못으로 표현했고 남편이 준 상처는 화살을 맞은 사슴으로 그렸습니다.

자신의 상처를 이처럼 극명하게 표현할 수 있는 사람이 얼마나 될까요? 그녀의 용기 있는 모습은 전사에 가깝고 그녀의 솔직함은 보는 이가 당혹스러울 정도입니다. 하지만 아픔이 있었던 사람, 특히 여성들이 그녀의 그림에 깊이 공감합니다. 그래서 그녀를 페미니스트 화가라고 하지요.

남편 리베라가 준 고통은 화살에 맞은 것처럼 끔찍했지만 그녀는 리베라를 다시 받아들입니다. 아이가 없었던 프리다 칼로는 리베라를 자식으로 생각하기로 하고 그를 모성애로 품습니다. 고통 속에서 작품을 완성한 그녀는 32세에 파리에서 첫 전시회를 합니다. 칸딘스키, 피카소, 뒤샹, 이브 탕기 등 당대 최고의 화가들도 그녀의 작품에 매료되

었습니다. 남미 여성 화가 최초로 루브르 박물관에 작품이 소장되었고, 1953년, 그녀가 죽기 1년 전에 자신이 너무나 사랑했던 조국 멕시코에서 첫 개인전을 엽니다. 그리고 1954년 47세의 나이에 슬픈 생을 마감합니다.

한편 1970년대에 페미니즘 운동이 일어나며 그녀는 더 주목받게 되었고, 급기야 1984년 그녀의 작품은 멕시코의 보물로 지정됩니다. 생전에는 리베라의 명성에 가려져 있었지만 사후에는 리베라보다 더 유명해집니다. 절망 속에서도 예술혼을 불태운 프리다 칼로는 육체적 고통을 정신으로 극복한 최고의 여성 화가입니다.

그녀는 아픈 와중에도 그림 그리는 것을 멈추지 않았으며 마지막이 다가올 때도 전시회를 준비하고 있었습니다. 전시회 오프닝 때는 침대에 누운 채로 전시장을 방문했지요. 그녀의 얼굴에는 아름다운 미소가 번지고 있었습니다. 그녀의 마지막 일기에는 이렇게 적혀 있습니다.

"이 외출이 행복하기를, 그리고 다시 돌아오지 않기를."

- 프리다 칼로

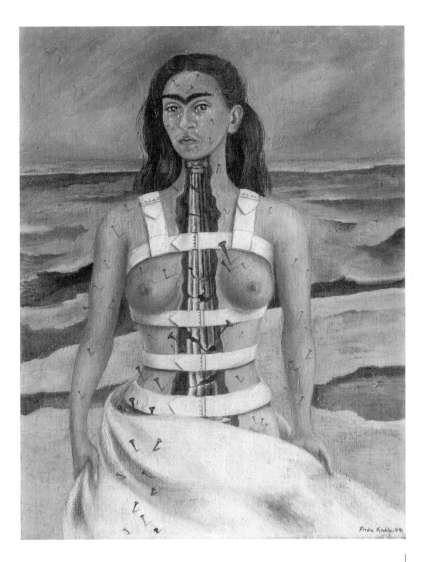

프리다 칼로, 〈부러진 척추〉, 1944년, 멕시코 돌로레스 올메도 미술관

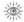

낙서 같은
바스키아의 그림은
무엇이
특별할까요?

"내가 그림을 그리는 이유는 흑인이 미술관에 들어올 수 있게

하기 위해서야."

– 바스키아

바스키아Jean-Michel Basquiat, 1960~1988는 흑인이 미술관에 들어가지도 못하는 세상에 혜성처럼 나타나 낙서화인 그래피티를 예술의 반열에 올려놓고 28세의 젊은 나이로 세상을 떠났습니다. 그가 떠날 때와 마찬가지로 인종 차별의 벽은 여전히 남아 있지만 그는 그림 값이 가장 비싼 현대 작가 1위를 차지하며 흑인의 위상을 높이고 있습니다.

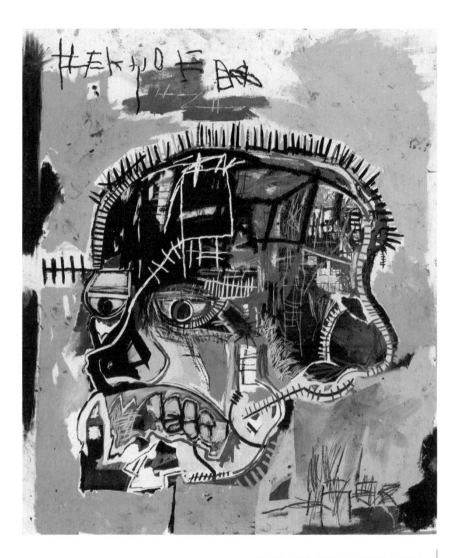

바스키아, 〈해골〉, 1981년, 로스앤젤레스 더 브로드

바스키아, 〈인 이탈리안〉, 1983년, 코네티컷 브랜트재단 미술연구센터

'장난으로 그린 해골이 668억!'

'내 동생이 스케치북에 그린 것보다 못하다.'

'왜 668억인지 도저히 모르겠다.'

2016년 5월 10일 뉴욕 크리스티 경매에서 바스키아의 작품 〈무제〉가 예상가를 훨씬 넘은 5,730만 달러(668억 600만 원)에 낙찰되었다는 뉴스 기사에 사람들이 단 댓글입니다.

바스키아는 뉴욕 브루클린 출신입니다. 그의 어머니는 어린 바스키아를 브루클린미술관 어린이 회원으로 등록하고 예술에 대한 관심과 재능을 키워 주었습니다. 유아기에는 천부적인 재능을 인정받으며 행복했으나, 8세에 부모가 이혼하고 11세에 어머니가 정신병원에 들어가면서 불우한 환경에 처했습니다. 결국 그는 15세에 가출해 매우 불안정한 청소년기를 보내게 됩니다.

그는 16세에 SAMO 그래피티 그룹에서 활동했고 직접 만든 엽서나 티셔츠를 팔아서 생활했는데, 19세에 앤디 워홀과 우연히 만나 운명적으로 미술계에 데뷔하게 됩니다.

사정은 이렇습니다. 엽서를 팔기 위해 소호의 카페에 들른 바스키아는 워홀을 알아보고 다가갑니다. 그는 직접 그린 그림을 보여 주며 자신을 화가라고 소개했는데, 워홀은 용기 있는 그의 모습과 천재적인 그림을 보고 함께 작업할 것을 흔쾌히 제안합니다.

바스키아, 〈공증인〉, 1983년, 개인 소장

바스키아에게 워홀은 아버지 같은 존재였습니다. 워홀의 후원으로 바스키아는 미술계에 쉽게 입성했습니다. 그의 낙서화는 기성 미술과는 달리 매우 신선하고 생동감이 넘쳤습니다. 갤러리스트와 관람객들은 혜성처럼 나타난 천재 흑인 화가에게 열광했습니다. 바스키아는 1982년 22세에 첫 개인전을 성공적으로 열고, 1년 후 1983년 가고시안 갤러리에서 두 번째 전시를 한 다음, 휘트니 미술관 전시와 독일 카셀에서 열리는 도큐멘타 7의 최연소 작가로 참여하는 등 단시간에 세계적인 명성을 얻습니다. 19세에 워홀에게 발탁되고 나서 불과 몇 년 만에 세계적인 화가 반열에 올랐으니 실로 엄청난 성공이었지요.

잘나가던 바스키아는 1984~1985년에 워홀과 공동 작업을 하고 전시회를 합니다. 그런데 두 사람의 공동 작업은 예상 밖으로 실패하고 말았습니다. 미술계 안팎에서 워홀이 젊은 바스키아의 천재성을 이용한다는 루머가 퍼지고, 바스키아는 상업적 성공을 노리는 흑인 예술가라고 평가절하되었지요.

이 사건으로 두 사람은 결별합니다. 바스키아는 큰 성공 뒤에 온 슬럼프를 감당하기 버거웠는지 약물을 가까이하며 방황합니다. 그러던 중 워홀의 갑작스런 사망 소식을 듣게 되자, 그의 상실감은 극단적인 우울증으로 악화되었습니다. 결국 1988년 여름, 약물 중독으로 28세의 짧은 생을 마감합니다. 죽기엔 너무도 젊은 나이에 말입니다.

바스키아는 흑인 화가가 전무하던 시절, 정규 교육도 받지 않은 신인

바스키아, 〈할리우드 아프리칸〉, 1983년, 뉴욕 휘트니 미술관

임에도 오직 실력 하나로 살아남은 화가입니다. 그의 천재성은 미술 관계자들이 모두 인정했지요. 하지만 너무 급작스러운 성공 뒤에 온 슬럼프는 넘을 수 없는 벽이 되었고, 그는 최악의 선택을 했습니다.

10대에 거리에서 자유롭게 그래피티를 했고, 워홀을 만나 20대 초반에 세계 최정상의 화가가 된 바스키아. 그가 마음껏 그림을 그리던 모습이 떠올라 뭐라 말할 수 없는 슬픔이 밀려옵니다.

자살로 생을 마감한 불행한 화가이지만 그의 그림만큼은 최고의 자리를 지키고 있습니다. 그의 그림을 한번 본 사람들은 그의 자유로운 영혼에 빠져들고 말지요. 바스키아는 지금도 인종 차별이 남아 있는 미국에서 피부색에 관계없이 많은 이들이 아끼는 화가이며 전 세계 미술 애호가들에게도 사랑받는 최고의 화가입니다.

저는 2015년 5월 바스키아의 고향인 브루클린에서 그의 전시회를 보았습니다. 브루클린 미술관에서 〈바스키아, 알려지지 않은 노트전〉이 전시 중이었는데 그 열기는 상상 이상이었습니다. 그가 남긴 낙서, 노트에 적은 일기, 그를 인터뷰하는 동영상을 보는 관람객들의 눈빛에서 그를 진심으로 그리워하고 있음을 느낄 수 있었습니다. 저 역시도 그의 흔적들을 보며 가슴이 먹먹해졌고, 눈시울을 적셨습니다.

그의 일기장에는 "LOVE IS A LIE, LOVER=LIAR"라는 문구가 적혀 있었습니다. '사랑은 거짓말, 사랑하는 사람은 거짓말쟁이.' 아, 그런가요? 그의 작품은 낙서의 자유분방함과 생동하는 기운이 넘치고 진지

했습니다. 그가 사용한 재료는 소박하고 내용은 볼수록 공감이 됩니다. 게다가 화면의 균형미는 예술이었습니다.

바스키아는 28세에 요절하기 전까지 8여 년 정도 그림을 그렸는데, 800~900점 정도의 회화와 1,500개의 드로잉을 남겼습니다. 그의 작품에는 삶에 대한 희망과 고뇌, 사랑에 대한 믿음과 불신, 가족에 대한 그리움과 외로움이 낙서로 절절히 표현되어 있습니다.

아프지 않은 삶이 어디 있겠습니까? 20대의 아픔과 외로움은 누구에게나 과정인 것을, 그 과정을 공감하기에 더 애절해 보였습니다.

"바스키아는 불꽃처럼 살았다. 그는 진정으로 밝게 타올랐다. 그리고 불은 꺼졌다. 하지만 남은 불씨는 아직도 뜨겁다." 1988년 그의 장례식에서 애인인 수잰이 낭독한 시입니다. 그녀의 시처럼 바스키아는 여전히 뜨겁게 다가옵니다.

>> 더 재밌는 아트 스토리 <<

한국인이
가장 좋아하는 명화는?

여러분은 명화 좋아하나요? 그렇다면 어떤 명화를 좋아하세요? 2010년 명화 복제품을 판매하는 한 업체(I.M.T.art)가 재미있는 순위를 발표했습니다. 이 업체는 2009년 1년 동안 우리나라에서 판매된 명화의 순위를 조사했는데요, 자신의 업체를 포함하여 메이저급 온라인 쇼핑몰과 오픈마켓, 서울시립미술관 아트숍 등 국내외 온·오프라인에서 판매된 명화들을 총망라하여 집계를 냈습니다. 이 순위는 사람들이 일상에서 좋아하는 그림에 관해 이야기하는 것을 넘어 실제 구매로 이어진 결과이기에 현실적이고 진실한 결과이지요.

그럼 국내에서 판매된 한국인이 가장 좋아하는 명화 복제품은 무엇일까요? 객관식으로 풀어 볼게요. ① 클림트 〈키스〉, ② 밀레 〈이삭 줍

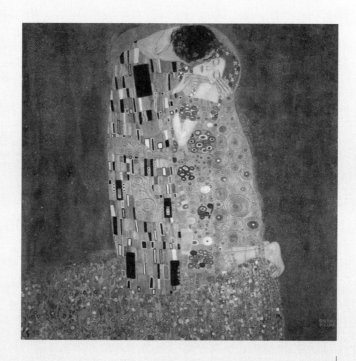

클림트, 〈키스〉, 1907~1908년, 벨베데레 상궁전

는 사람들〉, ③ 반 고흐 〈별이 빛나는 밤〉, ④ 반 고흐 〈해바라기〉. 답을 골랐나요? 1위는 바로 클림트의 〈키스〉입니다. 〈키스〉는 판매 그림 중 17%를 차지하며 당당히 1위를 차지했습니다. 한동안 제 아들의 핸드폰 바탕화면에도 〈키스〉가 있었으니 대중적인 사랑을 받은 것이 맞는 것 같습니다. 2위도 궁금하지요? 바로 반 고흐의 〈해바라기〉입니다. 그 뒤를 〈밤의 카페 테라스〉가 바짝 붙어 있는데 1% 차이로 3위입니다. 반 고흐의 그림은 10위에 오른 작품 중 무려 세 점이나 포함되어 있습니

다. 〈해바라기〉〈밤의 카페 테라스〉〈별이 빛나는 밤〉입니다.

우리나라에서 가장 많이 팔린 명화 10위를 정리하겠습니다. 1위 클림트 〈키스〉 17%, 2위 반 고흐 〈해바라기〉 14%, 3위 반 고흐 〈밤의 카페 테라스〉 13%, 4위 밀레 〈만종〉 12%, 5위 모네 〈점심 식사〉 10%, 6위 드가 〈무대 위의 유희〉 9%, 7위 밀레 〈이삭 줍는 사람들〉 7%, 8위 르누아르 〈피아노 치는 소녀〉 7%, 9위 반 고흐 〈별이 빛나는 밤〉 6%, 10위 렘브란트 〈돌아온 탕자〉 5%입니다. 재미있는 것은 1위와 2위 차이는 3%이고 2위부터 10위까지의 순위는 매우 근소한 1~2% 차이라는 점입니다. 2010년 발표된 기준이니 지금은 순위가 바뀌었을 수도 있습니다.

그럼 전 세계인이 가장 좋아하는 명화는 무엇일까요? 반 고흐의 〈별이 빛나는 밤〉입니다. 구글사에서 2년 반 동안 아트 프로젝트 명화 선호도를 조사한 후 2013년 발표한 결과입니다. 반 고흐의 인기는 정말 대단하지요? 저도 강의를 다니면서 가끔 명화 선호도 설문 조사를 하는데요, 역시 반 고흐의 인기가 가장 많았고 연세 드신 분은 밀레, 젊은 분들은 클림트를 좋아했어요.

저는 몇 년 전에 뉴욕 현대미술관에서 반 고흐의 〈별이 빛나는 밤〉을 보고 울컥했습니다. 반 고흐의 대표작을 직접 본 감동과 더불어 그의 외로웠던 삶이 떠올랐기 때문입니다. 반 고흐는 자신의 그림이 뉴욕 현대미술관에서 가장 인기 있는 작품이며 세계인이 가장 좋아하는 명화 1위

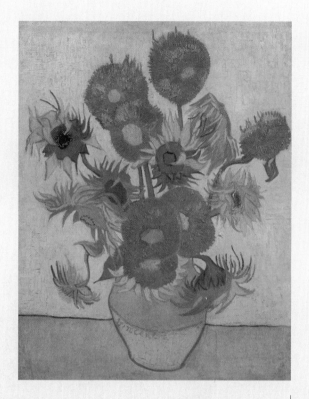

반 고흐, 〈해바라기〉, 1889년, 반 고흐 미술관

로 선정될 것이라고 상상이라도 했을까요?

여러분은 어떤 명화 앞에서 감동하나요? 명화 순위에 오른 작품이 분명 명작인 것은 확실합니다. 오랜 시간 대중의 사랑을 듬뿍 받은 다시 없을 그림이지요. 하지만 본인의 개인적인 경험을 통해 자신에게 영감을 준 그림 혹은 나만의 추억이 담긴 그림 또한 의미 있는 명화라고 생각합니다.

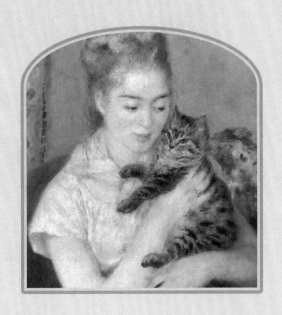

남들보다 늘 먼저

최초의 그림

여성 누드화의 시작,
〈비너스의 탄생〉

산드로 보티첼리Sandro Botticelli, 1445~1510의 〈비너스의 탄생〉에 보티첼리의 사랑 이야기가 숨어 있다는 것을 아나요? 화가의 사랑 이야기는 언제나 호기심을 자아냅니다.

보티첼리의 〈비너스의 탄생〉은 르네상스 미술의 대표작입니다. 이 작품은 그리스 신화를 바탕으로 그렸지만 신화보다 더 흥미로운 이야기가 숨어 있습니다.

그리스 신화에 따르면 하늘의 신 우라노스와 대지의 여신 가이아는 결혼해서 자식을 많이 낳았습니다. 그런데 우라노스는 자신의 자리를 빼앗길까 두려워 자식을 죽이기 시작했습니다. 화가 난 가이아는 아들 크로노스에게 복수를 명령합니다. 크로노스는 아버지의 생식기를 잘라

바다에 던졌는데 거기서 거품이 나와 비너스가 탄생합니다.

보티첼리는 이 신화를 바탕으로 조개 위에 비너스를 그리고 왼쪽에는 서풍의 신 제피로스와 그의 연인이자 꽃의 요정 클로니스를, 그리고 오른쪽에는 계절의 여신 호라이를 그렸습니다. 주인공인 비너스는 오른손으로 가슴을, 왼손으로 음부를 가리고 있는데, 이 그림이 르네상스 때 그려진 진정한 누드화입니다. 당시 여성 누드는 외설로 여겨져 금기였지만 신화나 성경의 이야기를 입으면 허용되었습니다. 거품에서 태어난 비너스는 신화이기에 누드로 그리는 것이 문제가 되지 않았습니다.

르네상스 시대에는 고대 그리스·로마 신화에서 진리를 찾고자 했고, 메디치가(15~16세기에 피렌체공화국에서 가장 유력하고 영향력이 높았던 가문)도 그런 가치관이 필요했기에 보티첼리에게 신화 그림을 주문했습니다. 그림 오른쪽에 계절의 여신 호라이의 목을 감싼 월계수와 배경에 그려진 오렌지 나무는 메디치가의 상징으로, 신화 속에 메디치 가문이 드러나도록 한 것입니다.

이상은 공식적인 이야기이고, 지금부터는 이 그림의 숨겨진 이야기를 할까 합니다. 바로 그림 속 비너스와 화가 보티첼리의 사랑 이야기입니다. 비너스의 모델은 피렌체 최고의 미인 시모네타 베스푸치였습니다. 그녀는 로렌초 데 메디치의 동생인 줄리아노 데 메디치의 애인이었습니다. 보티첼리는 그녀를 보자마자 사랑에 빠지고 맙니다. 그러나 안타깝게도 그녀는 22세에 폐결핵으로 죽고 말았지요. 〈비너스의 탄생〉

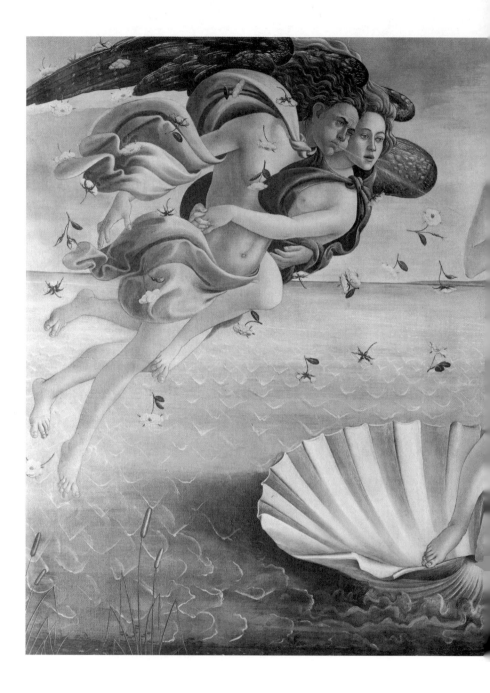

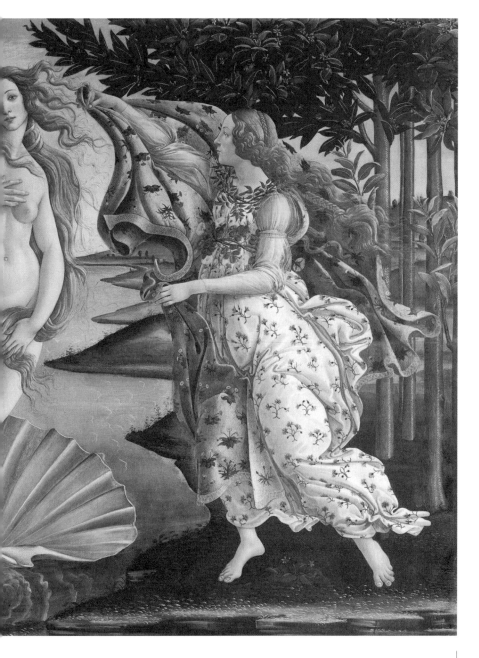

보티첼리, 〈비너스의 탄생〉, 1485년경, 우피치 미술관

은 그녀가 죽은 후에 그려진 것입니다.

보티첼리가 시모네타를 얼마나 짝사랑했는지 34년 후 그는 죽을 때 유언으로 그녀의 발밑에 묻어 달라고 했답니다. 보티첼리가 그린 〈봄〉의 모델도 시모네타인데, 그녀가 폐결핵으로 죽었기에 그녀를 위해 나무가 우거진 모습을 허파 모양으로 그렸습니다. 그림 중앙에 그린 허파 모양이 잘 보이나요? 그녀가 편히 숨쉬기를 원했기 때문에 그림으로나마 그 마음을 전한 것입니다. 죽은 연인을 향한 애절한 사랑이지요.

보티첼리의 사랑 이야기가 숨어 있는 〈비너스의 탄생〉은 죽은 연인을 향한 사랑의 고백이자 신화를 그린 여성 누드화입니다. 화가가 모델을 사랑하며 그린 그림이어서 비너스가 더 아름답게 보입니다.

피렌체 우피치미술관에 걸려 있는 〈비너스의 탄생〉과 〈봄〉앞에는 관람객이 북적입니다. 지금 봐도 미인이죠? 미인은 시대를 불문하고 전 세계인이 다 좋아하나 봅니다.

보티첼리, 〈봄〉, 1482년경, 우피치 미술관

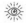

신성한 성당 천장에
그려진
거대한
누드 군상

조각가였던 미켈란젤로Michelangelo di Lodovico Buonarroti Simoni, 1475~1564에게 시스티나 성당의 〈천장화Sistine chapel ceiling〉는 불가능에 가까운 도전이었습니다. 화가도 아닌 조각가가 처음으로 그린 작품이 인류 최고의 명작이 되었으니 미켈란젤로는 천재 예술가가 틀림없습니다.

최초의 남성 누드 군상(떼를 지어 모여 있는 많은 사람)은 무엇일까요? 누드화라면 먼저 여성이 떠오르지만 남성 누드화도 있습니다. 1800년경에 고야의 〈옷을 벗은 마하〉가 등장하기 전까지 누드는 신화, 종교화, 역사화 안에서나 가능한 소재였습니다. 남성 누드화 역시 이러한 소재범위 내에서 가능한 이야기였습니다. 그래서 남성 누드의 단골 모델은 창세기의 주인공인 아담이었지요. 최초의 남성 누드 군상은 미켈란젤

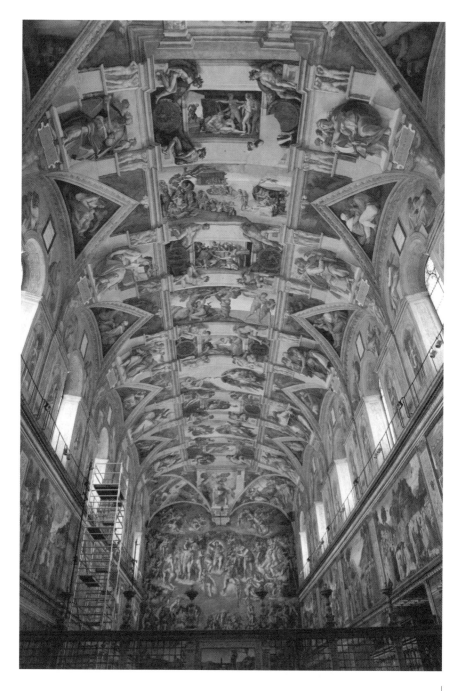

미켈란젤로, 〈천장화〉, 1508~1512년, 바티칸 박물관 시스티나 성당

로가 1508~1512년에 그린 시스티나 성당의 〈천장화〉입니다. 〈천지창조〉가 유명해서 그 제목으로 우리에게 잘 알려지기도 한 작품이지요.

미켈란젤로는 15세에 메디치가에 발탁되어 그곳에서 수련하였으며 24세에 〈피에타〉를 조각했고 26세 때 조각상 〈다비드〉를 만들었습니다. 1508년 33세의 미켈란젤로는 교황 율리우스 2세(재위 1503~1513)로부터 시스티나 성당의 〈천장화〉를 의뢰받습니다. 그 당시 미켈란젤로는 교황의 무덤 공사에 위촉되었는데, 이를 질투한 브라만테가 교황에게 천장화 화가로 미켈란젤로를 추천한 것입니다. 브라만테가 조각가였던 미켈란젤로를 골탕 먹이려고 세운 계략이었는데, 덕분에 인류 최고의 걸작이 탄생하게 됩니다.

바티칸 시국에 있는 시스티나 성당은 교황을 선출하는 장소로 유명합니다. 미켈란젤로, 라파엘로, 보티첼리 등 르네상스 예술가들의 프레스코(회반죽 벽에 그려진 일체의 벽화 기법) 벽화가 곳곳에 그려져 있습니다. 그중에 미켈란젤로의 〈천장화〉와 〈최후의 심판〉이 유명합니다.

미켈란젤로가 4년에 걸쳐 완성한 시스티나 성당의 〈천장화〉는 수많은 일화를 남겼습니다. 길이 40.5미터, 폭 14미터나 되는 크기의 천장을 스케치하고 회반죽을 칠해 프레스코화를 그리는 작업은 엄청난 노동과 고통이 따르는 것이었지요. 천장을 쳐다보며 하는 작업이어서 미켈란젤로는 목이 삐뚤어질 정도였다고 해요.

시스티나 성당의 〈천장화〉 전에는 누드가 이렇게 거대한 스케일로

그려진 예가 없었습니다. 특히 한가운데의 〈아담의 창조〉가 하이라이트이지요. 실제화된 아담은 힘과 우아함이 완벽한데, 실오라기 하나 걸치지 않은 누드입니다. 천장 중앙의 아홉 개 그림에서 각 모서리에 그려져 있는 18명의 남성도 누드입니다.

〈천지창조〉로 부르는 천장 중앙의 아홉 개 그림 중 네 개는 크고 다섯 개는 작습니다. 작품을 연대기 순으로 보면 '빛과 어둠의 분리' '별의 창조' '땅과 바다의 분리' '아담의 창조' '하와의 창조' '원죄와 추방' '노아의 희생' '노아의 방주' '노아의 만취'가 있습니다.

천장 중앙은 네모 띠로 둘러싸여 있고, 이 작품을 둘러싼 가장자리에는 일곱 명의 예언자와 다섯 명의 여사제가 그려져 있습니다. 예언자들과 여사제들 사이의 삼각형 공간과 루네트(아치형 채광 창)에는 아브라함부터 성 요셉에 이르는 예수의 선조들을 그렸습니다. 그리고 사방의 펜던티브(비잔틴의 교회 건축물에서 평면 위에 놓이는 원형의 돔을 지지하기 위해 사용한 수단. 오목한 삼각형 모양으로 두 벽면의 모서리에서 돔의 기초면에까지 이른다)에는 청동 뱀, 하만의 형벌, 다윗과 골리앗, 유딧과 홀로페네스를 그려 구세주의 언약을 암시하는 구약 성경의 네 장면을 그렸습니다.

구약 성서의 이야기를 그림으로 풀어낸 미켈란젤로의 구성력은 감탄이 절로 나오며 천장을 활용한 구성과 조화미 또한 경이롭습니다. 천장화에 등장하는 사람들은 340명인데, 입체감이 살아 있어 금방이라도 살아 움직일 것 같습니다. 특히 남성 누드의 역동성과 근육미는 미켈란

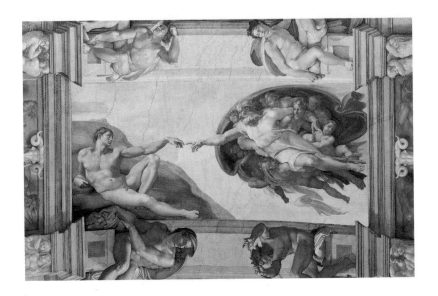

시스티나 성당의 〈천지창조〉 중 '아담의 창조'

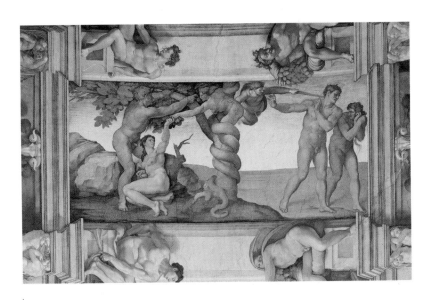

시스티나 성당의 〈천지창조〉 중 '원죄와 추방'

젤로가 조각가이기에 가능한 것입니다. 시스티나 성당의 〈천장화〉를 직접 관람하는 사람들은 성스러움과 예술성에 압도되어 탄복하게 됩니다.

미켈란젤로는 시스티나 성당의 〈천장화〉를 그리고 29년이 지난 후 같은 성당의 제단 벽에 〈최후의 심판〉을 그렸습니다. 이 그림 역시 미켈란젤로의 천재성이 돋보이는 작품입니다.

미켈란젤로는 89세까지 결혼도 하지 않고 홀로 살면서 "예술은 끊임없이 나를 들볶는 아내이고, 작품은 곧 나의 자식들이다"라고 했답니다. 자신의 열정과 정신을 오직 예술을 위해 바친 그는 순교자 같았습니다. 미켈란젤로가 그린 누드 군상은 성경에 나타난 인간의 원초적 모습이겠지요. 그가 남긴 작품은 매우 아름답고 숭고하기 때문에 그를 '신과 같은 미켈란젤로'라고 부른답니다.

라파엘로의
〈아테네 학당〉에서
유명인 찾기

르네상스 시대에 교황 율리우스 2세는 라파엘로Raffaello Sanzio da Urbino, 1483~1520에게 바티칸 궁에 있는 서명실의 벽화를 주문합니다. 라파엘로는 서명실의 네 면에 〈신학〉〈철학〉〈시학〉〈법학〉을 그렸는데, 그중 가장 유명한 것이 〈철학〉을 그린 〈아테네 학당〉입니다. 그는 〈아테네 학당〉에 고대 위인들을 그리기로 하고 가까이에서 모델을 찾습니다. 그리고 자신이 가장 존경하는 두 대가를 그림 중앙에 그립니다. 바로 다 빈치와 미켈란젤로였습니다.

라파엘로는 다 빈치, 미켈란젤로와 함께 르네상스 3대 화가입니다. 그는 뛰어난 예술성은 물론 온화하고 사교적인 성품으로 주변 사람들에게 사랑을 듬뿍 받은 화가입니다. 라파엘로는 윤곽선을 흐리게 하는

다 빈치의 스푸마토 기법과 미켈란젤로의 형태감과 역동성을 배워서 섬세하고 부드러운 자신만의 독창적인 표현법을 찾았습니다.

라파엘로의 가장 위대한 작품이 바로 〈아테네 학당〉입니다. 이 작품은 고대 위인들이 토론하는 모습을 담았는데, 로마의 아치형 천장은 원근법이 잘 드러나 있으며 그 아래 그리스·로마 조각상은 르네상스의 정신이 깃들어 있습니다. 그의 그림 속에는 위대한 철학자 소크라테스, 플라톤, 아리스토텔레스, 디오게네스, 헤라클레이토스가 있고, 수학자인 피타고라스, 유클리드, 그리고 천문학자와 종교인, 화가 등 시공간을 초월한 54명의 위인들이 한자리에 모여 있습니다.

자세히 보면 인물들이 취하고 있는 자세에서 자신이 이룩한 업적이나 철학을 엿볼 수 있습니다. 중앙에는 플라톤과 아리스토텔레스가 있습니다. 플라톤은 이데아를 설명하듯 손가락이 하늘을 가리키고 있네요. 현실주의자인 아리스토텔레스는 손바닥이 땅을 향하고 있고요. 왼쪽 올리브색 옷을 입은 사람은 소크라테스인데, 자신의 철학을 말하고 있습니다. "너 자신을 알라!" 하고 말이죠. 중앙 계단에 반쯤 옷을 벗은 사람은 디오게네스입니다. 그는 이 세상이 혼탁해 누가 진정한 의인인지 몰라 대낮에도 등불을 들고 다녔으며, 알렉산더 대왕이 햇볕을 쬐며 졸고 있는 그를 찾아와 가르침을 원하자 햇빛을 가로막지 말고 한 발 옆으로 물러날 것을 요구한 기인입니다.

왼쪽 아래에서 책상에 턱을 괴고 생각하는 사람은 헤라클레이토스입

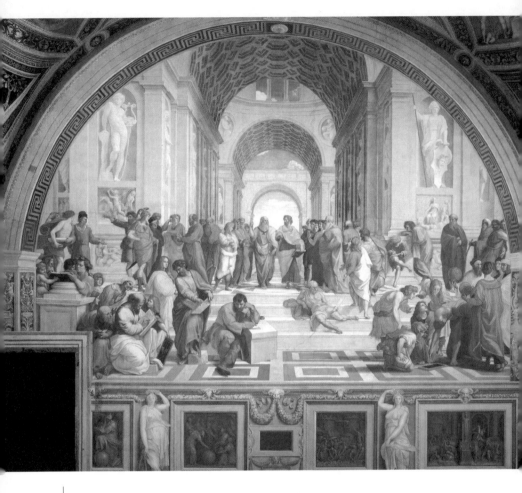

라파엘로, 〈아테네 학당〉, 1509~1511년, 바티칸 박물관 라파엘로 방

니다. 헤라클레이토스는 소크라테스 이전 시대의 철학자입니다. 그 옆에 책을 펼치고 필기하는 사람은 피타고라스입니다. 헤라클라이토스와 피타고라스 사이에 흰 옷을 입은 사람은 여성 수학자 히파티아라고 합니다. 오른쪽 아래에는 유클리드가 컴퍼스로 원을 그리며 기하학 공식을 설명하고 있습니다.

〈아테네 학당〉은 당시 유명 인사들을 모델로 그렸는데, 이는 과거와 현재를 이어 주는 것이면서 당대의 위인들을 향한 라파엘로의 존경심을 표현한 것입니다. 라파엘로는 이 작품에서 위대한 철학자 플라톤은 다 빈치를, 아리스토텔레스는 미켈란젤로를 모델로 그렸습니다. 오른쪽 아래에 있는 유클리드는 산 피에트로 대성당을 설계한 브라만테를 모델로 했습니다. 브라만테는 교황에게 라파엘로를 추천한 사람이니 그림에 등장하는 것은 당연해 보입니다. 여성 수학자 히파티아는 라파엘로의 연인 마르게리타 루티를 모델로 그렸습니다. 라파엘로의 작품에 종종 나오는 모델이지요. 라파엘로는 추기경의 조카와 약혼 중이었기 때문에 마르게리타와는 비밀 연애를 했다고 합니다.

라파엘로는 평소에 다 빈치를 스승으로 존경했지만, 8세 연상인 미켈란젤로에게는 약간의 경쟁심을 가지고 있었습니다. 하지만 미켈란젤로가 그린 시스티나 성당의 〈천장화〉를 보고 크게 감동받고 젊은 미켈란젤로를 모델로 헤라클레이토스를 그립니다. 고개를 숙이고 고뇌하는 모습이 미켈란젤로와 비슷한 이미지이지요. 결과적으로 미켈란젤로는

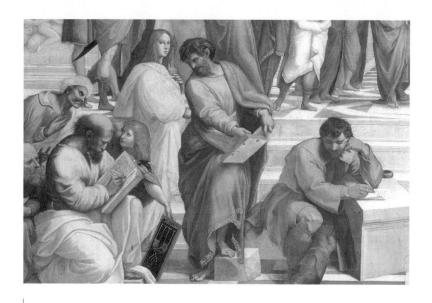

미켈란젤로를 모델로 그린 헤라클레이토스(우측 첫 번째)

검은 베레모를 쓴 라파엘로(우측 두 번째)

아리스토텔레스와 헤라클레이토스로 두 번 등장한 셈입니다.

〈아테네 학당〉은 정말 엄청난 그림입니다. 54명의 위인들을 한자리에 모아서 그리고, 그 위인들의 정신을 표현한 데다 존경하는 화가를 오마주(존경, 존중을 뜻하는 프랑스어. 예술 작품에서 존경과 감사의 표시를 하는 것)까지 했으니 라파엘로가 르네상스 3대 화가가 된 것은 〈아테네 학당〉이 큰 역할을 했습니다. 재미있는 것은 라파엘로가 자신을 구석에 작게 그렸다는 점입니다. 옆의 하단 그림에서 오른쪽 두 번째에 검은 모자를 쓴 청년이 라파엘로입니다. 그 당시 라파엘로가 27세였으니 참 앳된 얼굴입니다. 위대한 두 화가와 함께하고픈 마음이 깃든 것이지요.

안타깝게 라파엘로는 37세 생일에 갑자기 사망합니다. 그의 장례식은 국장으로 치러졌으며 로마에서 가장 의미 있는 장소인 판테온에 묻힙니다. 라파엘로가 남긴 〈아테네 학당〉은 르네상스 최고의 걸작 중 하나이며 선배 예술가를 오마주한 작품으로 남았습니다.

고야는 왜
전라 누드화를
그렸을까요?

고야Francisco José de Goya y Lucientes, 1746~1828는 스페인이 낳은 천재 화가로, 18세기의 궁정화가이며 기록화가입니다. 그는 고전주의에서 벗어나 초기 인상주의와 근대미술을 열었으며 마네, 피카소 등 후대의 수많은 화가들에게 영향을 주었지요. 고야는 생전에 누드화를 딱 한 점 그렸는데, 그 그림이 바로 〈옷 벗은 마하〉입니다. '마하maja'는 스페인어로 '풍만하고 요염한 여자'라는 뜻입니다. 이 그림은 서양 미술사에서 여성의 음모를 최초로 그린 그림입니다. 고야는 왜 전라 누드화를 그렸을까요?

130~131쪽을 보면, 모델은 정면을 응시하면서 봉긋 솟은 유방을 자랑하고 있네요. 하의 실종도 아랑곳하지 않는 너무도 당당한 자세로 말

이죠. 관능미의 극치라고 해야 할까요, 지나치게 선정적이라고 해야 할까요? 노골적이고 선정적인 이 그림 때문에 1815년 70세가 다 된 고야는 '신성 모독죄'로 종교 재판을 받았습니다. 그림은 요란한 스캔들에도 불구하고 두 가지만 빼면 모든 것이 미스터리입니다. 고야가 그렸다는 것, 재상이었던 마누엘 고도이의 방에서 발견되었다는 것, 그 외에는 지금도 밝혀진 것이 없습니다.

마누엘 고도이는 교활한 재상으로, 왕비 마리아 루이제의 애인이었습니다. 마리아 루이제는 카를로스 4세의 부인이었지만, 무능한 왕을 대신해 권력을 휘둘렀으며 고도이 역시 막강한 지위를 행사했습니다. 고도이는 궁정화가인 고야에게 초상화와 자신의 저택 장식을 맡깁니다. 1800년 기록에 의하면 고도이의 저택에는 누드화를 보관하는 방이 있었고, 그 방에는 고야의 〈옷 벗은 마하〉와 벨라스케스의 〈거울 속의 비너스〉가 있었다고 합니다. 당대 최고의 화가인 고야와 벨라스케스의 누드화가 고도이의 방에 있었다는 것은 그의 권력이 얼마나 큰지 그 위상을 증명합니다.

벨라스케스의 〈거울 속의 비너스〉는 신화를 소재로 한 그림이었고 여인의 뒷모습이어서 문제가 되지 않았습니다. 문제는 고야의 〈옷 벗은 마하〉였습니다. 이 누드화는 현실에 존재하는 여인이었기에 엄청난 파장을 일으켰습니다. 현실의 모델이 음모를 드러낸 전라로 등장한다는 것은 상상하는 것조차 불경스러운 충격적인 사건이었습니다. 처음에는

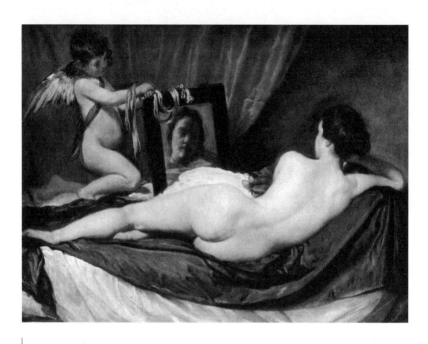

벨라스케스, 〈거울 속의 비너스〉, 1647~1651년, 런던 내셔널 갤러리

고야, 〈알바 공작부인〉, 1795년, 알바 공작 컬렉션

전라라는 것이 충격이었고, 후에는 그림의 모델이 누구인지에 관심이 쏠렸습니다. 고도이의 애인이란 설과 고야의 애인 알바 공작부인이란 설이 대두되면서 궁금증은 더해졌습니다.

1800년경 그려진 〈옷 벗은 마하〉는 고도이가 재상일 때까지는 문제가 없었습니다. 하지만 1815년 고도이가 실각하면서 이 작품이 세상 밖으로 나오자 문제가 되었습니다. 1815년 종교 재판에서 "이 모델이 누구인가?"라는 질문에 고야가 "내가 사랑하는 사람이다"라고 답했기 때문에 알바 공작부인이란 설에 무게가 실렸습니다. 알바 공작부인의 이름은 카예타나^{Cayetana}로 스페인 최고 명문가의 외동딸이었습니다.

고야의 그림에는 알바 공작부인의 모습은 미인이 아닌 것처럼 보입니다만, 당시 그녀는 뛰어난 미모와 사교성을 갖춘 최고의 유명 인사로, 그녀를 모르는 사람이 없었습니다. 공교롭게도 1796년 알바 공작이 사망하면서 그녀와 고야는 더 깊은 사이로 발전했다고 합니다. 그런데 1802년 그녀는 의문의 죽음을 당합니다. 알바 공작부인은 고야뿐 아니라 고도이의 연인이기도 했는데, 고도이의 애인인 왕비 마리아 루이제의 질투로 독살당했다는 설이 있습니다. 알바 공작부인이 사망한 후 고야가 실의에 빠진 것은 너무도 당연한 이야기입니다.

〈옷 벗은 마하〉는 1800년에 그려진 후 밝혀진 것은 별로 없고 의문만 가득 남은 그림이 되었습니다. 알바 공작부인의 후손들은 '최초로 그려진 누드화'의 주인공이란 불명예를 씻기 위해 1945년에 유해 발굴까

고야, 〈옷 벗은 마하〉, 1797~1800년경, 프라도 미술관

지 했지만 세월이 너무 흘러 아무것도 증명할 수 없었습니다.

이 그림이 더 흥미로운 것은 1800~1808년 사이에 그려진 〈옷 입은 마하〉 때문입니다. 고야는 처음에는 누드화를 그렸고 몇 년 후에 똑같은 포즈로 〈옷 입은 마하〉를 그립니다. 고야는 왜 옷 입은 마하를 그렸을까요? 고야의 누드화는 신성 모독죄로 논란이 되면서 옷을 입히라는 압력을 받았는데, 고야가 옷을 입히지 않고 새롭게 옷 입은 마하를 한 점 더 그렸다는 설과 고도이가 옷 입은 마하를 그려 달라고 요구했다는 설 등이 있습니다. 〈옷 벗은 마하〉는 〈옷 입은 마하〉가 그려지면서 더 유명해집니다.

고야의 〈옷 벗은 마하〉와 〈옷 입은 마하〉는 스페인 마드리드에 있는 프라도 미술관에 가면 볼 수 있습니다. 저는 프라도 미술관에서 나란히 걸려 있는 두 그림을 보았습니다. 두 팔로 머리를 받친 마하가 한 작품에서는 옷을 벗고, 다른 작품에서는 옷을 입고 당당히 두 눈을 반짝이고 있더군요. 그 여운을 오래 간직하고 싶어 아트 포스터를 구입해 걸어 두었답니다.

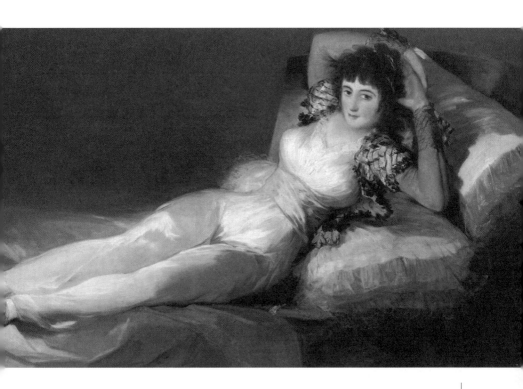

고야, 〈옷 입은 마하〉, 1800~1808년, 프라도 미술관

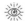

인상주의
화가는
'미친 사람들'

　시대를 앞섰던 인상주의는 비난과 조롱으로 시작되었지만, 지금은 가장 사랑받는 그림이 되었습니다. 1874년 4월 15일, 사진가 나다르의 스튜디오에서 인상주의 화가들의 첫 전시가 열렸습니다. 전시의 제목은 '제1회 인상주의 화가들의 전시회'로 인상주의라는 표현이 처음 사용되었지요. 전시에는 드가, 모네, 피사로, 모리조, 르누아르, 시슬레, 세잔 등 30명의 화가가 참여했는데, 모네와 피사로가 중심이 되어 심사 없이 각자 자신의 대표작을 선보였습니다. 그렇게 해서 총 165점을 전시했으니 그리 작은 규모는 아닙니다.

　제1회 인상주의 전시회의 작품들은 '인상에 의존해서 순간적으로 그린 그림'이라는 비난과 공격을 받아야 했습니다. 특히 모네Claude Monet,

르누아르, 〈고양이를 안고 있는 여인〉, 1875년경, 워싱턴 국립미술관

카유보트, 〈오르막길〉, 1881년, 개인 소장

1840~1926의 〈인상, 해돋이〉가 가장 심한 비난을 받았습니다. '인상'이라는 말은 이때 모네의 작품을 야유한 데서 나온 말인데, 아이러니하게 '인상주의'라는 미술 용어가 되었습니다.

이 전시를 본 비평가 루이 르루아는 "인상주의 화가들의 전시회, 얼마나 자유로운가? 얼마나 쉽게 그렸는가!"라는 글을 풍자 잡지 〈르샤리바리〉지에 기고합니다. 이 말은 칭찬 같지만 사실은 조롱입니다. 여기서 인상주의의 의미는 '순간적으로 대충 그린 스케치'입니다.

그런데 루이 르루아의 말에 중요한 단서가 있습니다.

'얼마나 자유로운가? 얼마나 쉽게 그렸는가?'

이 두 문장이 인상주의 그림의 핵심입니다.

인상주의가 세상에 나온 과정은 이렇습니다. 화가들은 전통적인 형식이나 제한된 틀에서 벗어나 자유롭게 그리고 싶었습니다. 당시 사진기가 발명되면서 실제 자연은 전통적인 화풍보다 밝고 싱싱하다는 것과 빛에 의해 다양한 색으로 보인다는 것을 알게 되었습니다. 새로운 화풍에 대한 연구가 마네를 중심으로 시작되었다가 1870년 프로이센-프랑스 전쟁이 터지자 중단됩니다.

런던으로 이주한 화가들은 영국의 풍경 화가 터너 Joseph Mallord William Turner, 1775~1851와 컨스터블 John Constable, 1776~1837의 영향을 받았습니다. 그리고 전쟁으로 흩어졌던 화가들이 다시 파리에 모여서 1874년 제1회 인상주의 전시회를 개최한 것입니다. 인상주의 전시회는 8회까지 이어

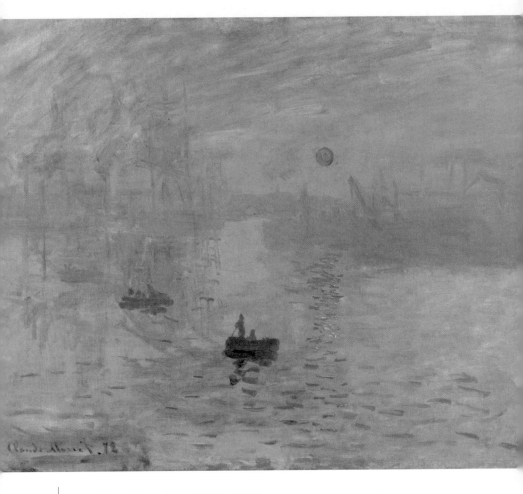

모네, 〈인상, 해돋이〉, 1872년, 파리 마르모탕 모네 미술관

지다가 결국 문을 닫습니다. 1886년 마지막 전시회는 비난 속에 막을 내렸지만 8회까지 이어온 전시 동안 수많은 명작을 남겼습니다.

1회 전시회의 명작은 클로드 모네의 〈인상, 해돋이〉입니다. 프랑스 오트노르망디주에 있는 르아브르 항구의 아침 풍경을 그린 이 작품은 '인상주의'라는 용어를 만든 작품이면서 최초의 인상주의 그림입니다. 〈인상, 해돋이〉는 태양이 가장 붉을 때인 해 돋는 순간에 바다에 비친 해를 화폭에 담았습니다. 두 척의 배는 군청색이고 멀리 보이는 항구는 미완성처럼 보이지만, 유연한 붓질과 투명한 색은 아침 햇살에 빛나는 항구를 표현하기에 충분해 보입니다. 물체를 그리기보다는 빛과 그림자를 표현한 작품입니다.

1860년대에 마네에서 태동된 인상주의는 1870년대에 모네, 드가, 르누아르, 피사로, 시슬리, 모리조, 카유보트, 카셋으로 이어졌습니다. 그리고 쇠라와 시냐크 Paul Signac, 1863~1935가 점묘화를 선보이며 후기 인상주의로 넘어가게 됩니다.

그런데 그렇게 홀대받은 인상주의가 어떻게 빛을 보게 되었을까요? 그것은 화상 폴 뒤랑 뤼엘과 화가 메리 카셋, 존 싱어 사전트의 노력 덕분입니다. 카셋과 사전트는 파리에서 활동한 미국 출신의 인상주의 화가인데, 뉴욕과 런던에 인상주의를 전달하는 데 큰 역할을 했습니다.

폴 뒤랑 뤼엘은 인상주의 화가들의 작품을 대량 구매하고 인상주의 전시를 전폭 지지했던 화상입니다. 그는 살롱전이나 세간의 평가에 신

경 쓰지 않고 자신의 소신대로 행동했습니다. 뒤랑 뤼엘은 바르비종파를 후원했으며 마네의 아틀리에에 들러 30점을 한꺼번에 구매하기도 했습니다. 1883년, 매달 인상주의 화가 한 명을 정해 한 달간 전시회를 개최하고, 멀리 런던, 베를린, 뉴욕에서도 전시를 열었습니다.

1886년 뉴욕에서 뤼엘이 주선한 인상주의 전시가 열렸는데 이를 계기로 미국에 인상주의가 알려졌습니다. 미국 부호들은 인상주의 작품에 반해서 작품을 대량 구매했습니다. 이에 프랑스에서는 인상주의 그림의 유출을 막고 재평가해야 한다는 여론이 들끓었습니다. 1890년대에는 프랑스, 미국, 유럽 박물관에서 인상주의 작품을 구입하기 시작했고, 1894년부터 인상주의 그림 값은 천정부지로 뛰어오릅니다.

인상주의 그림이 세계적으로 자리 잡게 된 것은 폴 뒤랑 뤼엘의 집념과 투혼 덕분입니다. 인상주의가 시작될 때 사람들은 "인상주의 화가들은 미친 사람들이다. 그런데 더 정신 나간 사람은 그 그림을 사는 화상이다."라고 했답니다. 여러분도 인상주의 그림, 좋아하나요?

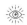

모네의 〈건초더미〉에서 칸딘스키가 발견한 것은?

칸딘스키는 '추상미술의 아버지'로 미술을 대상의 재현과 모방에서 해방시킨 위대한 화가입니다. 법률가였던 칸딘스키Wassily Kandinsky, 1866~1944는 29세에 우연히 그림 한 점을 본 뒤 화가가 되었습니다. 칸딘스키의 운명을 바꾼 그림은 무엇일까요? 그것은 바로 모네의 연작 〈건초더미〉였습니다.

칸딘스키는 러시아 모스크바 출신으로 부유한 상인의 아들이었습니다. 법률과 정치, 경제학을 전공하고, 29세까지 변호사와 법학 교수로 일했습니다. 1895년 칸딘스키는 모스크바에서 열린 인상과 전시장에서 모네의 〈건초더미〉를 보고 깊은 충격을 받고 난 후, 화가가 되기로 결심합니다. 모네의 〈건초더미〉가 어떤 그림이기에 법률가를 화가로

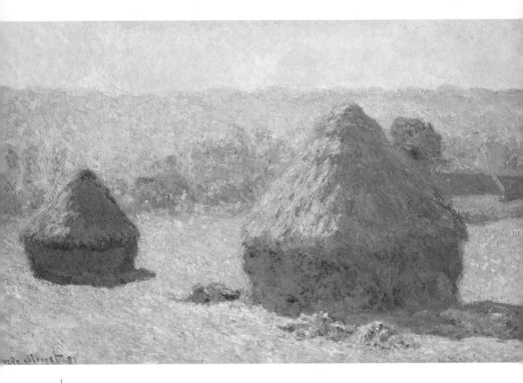

모네, 〈건초더미, 지베르니의 여름 끝자락〉, 1891년, 오르세 미술관

이끌었을까요?

그날 인상파 전시장에서 〈건초더미〉를 본 칸딘스키는 사실 그것이 건초더미인 줄 몰랐습니다. 석양에 비친 불분명한 그림에 깊이 매료되었는데, 뒤늦게 목록에 적힌 제목을 보고 분노와 충격을 동시에 느낍니다. 이때 칸딘스키의 마음에 추상미술의 씨앗이 심어집니다. '그림은 대상이 보이지 않아도 감동할 수 있다'라는 것입니다.

30세에 미술계에 입문한 칸딘스키는 독일 아즈베미술학교, 뮌헨왕립미술학교를 수료하고 1902년 베를린 분리파전에 참여하며 화가로서의 활동을 시작합니다. 1910년 칸딘스키는 추상미술을 발견하는 결정적 순간을 맞이하는데요. 늦은 오후, 외출했다가 화실로 돌아온 그는 무엇을 그렸는지 모르는 화면에서 빛과 함께 오묘한 아름다움을 발견합니다. 알고 보니 거꾸로 세워진 자신의 그림에 석양이 비친 것이었습니다. 여기에서 칸딘스키는 추상미술의 실마리를 찾았습니다. 색채만으로 감정이 전달되는 것을 경험한 것이지요.

칸딘스키는 "객관성이라든가 어떤 대상의 묘사라는 것은 불필요할 뿐 아니라 오히려 장애가 된다"라며 화면에서 대상과 형태를 서서히 지우고, 결국은 완전한 순수 추상을 그립니다.

그는 1911년 뮌헨에서 '청기사 그룹'을 만들고 파울 클레Paul Klee 1879~1940와 함께 순수 추상미술을 펼쳤는데, 1914년 1차 세계대전의 발발로 '청기사 그룹'은 해체됩니다. 칸딘스키는 러시아로 돌아왔으나 추

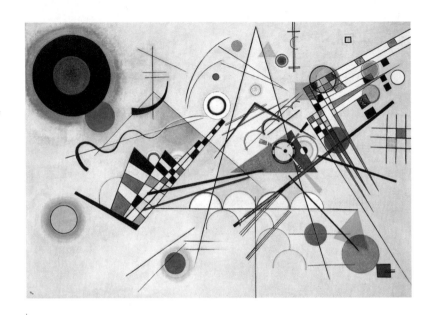

칸딘스키, 〈컴포지션 8〉, 1923년, 솔로몬 R. 구겐하임 미술관

칸딘스키, 〈무제〉, 1910~1913년경, 퐁피두센터

상미술이 공산주의의 탄압을 받자, 1933년 프랑스로 망명하고, 6년 뒤에 프랑스 국적을 취득합니다. 파리에서 11년 동안 활발히 활동한 그는 주옥 같은 작품을 남깁니다.

"예술을 창작하는 근본적인 목적은 대상의 외형을 포착하는 것
이 아니고 그 형태에 내재된 정신을 시각적으로 옮기는 것이다."

– 칸딘스키

오늘날 우리가 보는 잭슨 폴록의 액션 페인팅과 마크 로스코의 색면 추상도 칸딘스키의 추상미술이 있었기에 탄생한 것입니다. 추상미술은 관념적 사고를 시각화한 것입니다. 형태가 없어도 감동을 줄 수 있는 것이 추상미술의 매력이지요. 29세의 법률가가 모네의 〈건초더미〉를 보고 충격을 받았을 때 자신이 추상미술의 선구자가 될 줄 알았을까요? 참 알 수 없는 것이 인생입니다.

사람들이
아프로디테 조각상 앞으로
몰려든 까닭은?

재미있는 일화를 소개할게요. 고대 최고의 조각가로 알려진 그리스 조각가 프락시텔레스Praxiteles, 기원전 395~330년경는 아프로디테 조각상을 두 점 제작했습니다. 한 점은 옷을 입히고 다른 한 점은 옷을 입히지 않은 누드였습니다. 당시 남성의 누드는 이상적이며 완벽한 것이고 여성은 그에 미치지 못한다고 생각했습니다. 이 때문에 코스섬의 왕은 두 조각 상 중 옷 입은 아프로디테를 선점했고, 힘이 약했던 크니도스섬의 왕은 할 수 없이 옷 벗은 아프로디테를 사들였습니다. 그런데 결과는 반전이 었습니다. 사람들은 풍만한 여신의 아름다움에 감탄하며 아프로디테 누드를 보기 위해 크니도스섬으로 관광을 갔고 덕분에 크니도스는 경 제가 활성화되고 명소가 되었습니다. 이에 코스섬 왕이 크니도스섬의

부채를 탕감해줄 테니 조각상을 바꾸자고 합니다. 하지만 예술의 힘을 깨달은 크니도스 왕은 이 제안을 거절합니다.

이처럼 기원전부터 사람의 이목을 끌었던 이 조각상은 어떤 모습이기에 이렇게 화제가 되었을까요? 바로 콘트라포스토 contrapposto 자세의 입상이었습니다. 콘트라포스토라는 단어가 무척 생소하지요. 이탈리아 말로 '대치하다'라는 뜻으로 좌우가 대치한다는 의미입니다. 콘트라포스토는 무게 중심을 한쪽 다리에 둔 채 엉덩이는 올리고 같은 쪽의 어

폴리클레이토스, 〈창을 든 청년〉,
원형 B.C 440년경, B.C 1세기 복제품,
나폴리 고고학 박물관

깨를 내린 후 신체를 짧게 합니다. 반대쪽 다리는 이완시키고 어깨를 올려 신체를 길어 보이게 합니다. 한쪽은 짧게, 반대쪽은 길게 하면 자연스럽게 S자가 만들어지고 가장 아름답게 보인다고 합니다.

일화에 소개한 고대 그리스 조각가 프락시텔레스는 기원전 440년경에 제작된 폴리클레이토스Polykleitos, 기원전 ?~420가 만든 〈창을 든 청년〉

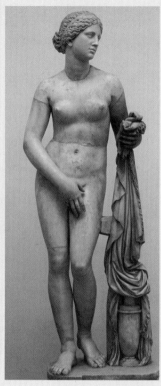

프락시텔레스, 〈크니도스의 아프로디테〉, 원형 B.C 350년경, B.C 2세기 로마 시대 복제품
(좌: 카피톨리니 미술관, 우: 로마 알템프스 궁전 국립 박물관)

입상의 콘트라포스토를 여성 조각에 적용한 것입니다. 이 자세는 아프로디테 즉 비너스의 원형이 되었고 남녀 구별 없이 많은 작품에 도입되었습니다. 아프로디테는 사랑과 미의 여신 혹은 안전한 항해의 여신으로 그리스 신화에서는 아프로디테이며 영어는 비너스, 라틴어는 베누스입니다. 안타깝게 프락시텔레스의 아프로디테 원형은 소실되고 기원

전 2세기경에 제작된 로마 시대 복제품이 전해집니다.

왼쪽 페이지에 보이는 두 개의 아프로디테가 프락시텔레스 작품의 복제품입니다. 한 점은 로마 카피톨리니 미술관 소장품이며 한 점은 로마 국립 박물관 중 알템프스 궁전 국립 박물관 소장품입니다. 카피톨리니 미술관의 아프로디테를 가장 아름다운 조각의 원형으로 보고 있습니다. 손의 위치를 주목해 보면 차이점이 보입니다. 이 작품들은 크니도스 섬에서 유래하여 〈크니도스의 아프로디테〉 혹은 〈프락시텔레스의 아프로디테〉로 부릅니다. 저는 로마 카피톨리니 미술관에서 〈아프로디테〉를 직접 보았는데 기원전 작품이라고 믿기지 않을 정도로 보존 상태가 좋았으며 무척 정교하고 우아했습니다.

르네상스 시대 회화 작품인 보티첼리의 〈비너스의 탄생〉과 미켈란젤로의 조각상 〈다비드〉도 유심히 보면 고대 그리스에서 유래한 콘트라포스토 자세임을 알 수 있습니다. 콘트라포스토 포즈는 인체를 가장 아름답게 보이게 하지요. 우리도 이제 사진 찍을 때 한쪽 다리를 살짝 들고 이 자세를 취해 볼까요?

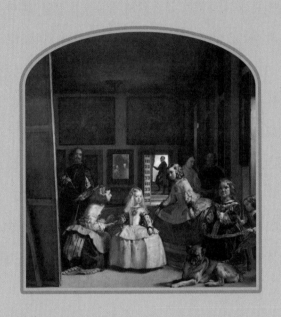

Chapter 04

기묘하고 낯선 이 느낌

특별한 그림

미술사에서
가장 기묘한 그림
〈쾌락의 정원〉

자꾸만 신경 쓰이는 기묘한 그림이 있습니다. 한번 보면 절대 잊을 수 없는 그림은 바로 보스Hieronymus Bosch 또는 Jerome Bosch, 1450~1516의 〈쾌락의 정원〉입니다. 이 그림은 미술사상 유일무이하고 비슷한 화풍을 띤 작품조차 없어서 작품 감상을 어떻게 해야 할지 참 난감합니다.

저는 마드리드에 있는 프라도 미술관에서 보스의 그림을 보고 충격을 받았습니다. 이 그림은 프라도 미술관에서 가장 인기 있는 작품 중 하나입니다. 가로 3.9미터, 세로 2.2미터의 패널화로, 세 면으로 이루어진 제단화인데, 수백 명의 남녀가 벌거벗은 채 요상한 행동을 하고 있었습니다. 사람과 동식물 모두 난생 처음 보는 포즈를 취하고 있으니 참 난감했는데, 너무나 섬세하게 그려져 있어서 눈을 뗄 수가 없었습니다.

'와, 세상에 이런 그림도 있구나.' 하며 가까이 다가가서 보고 또 보았습니다.

보스는 네덜란드 출신으로 화가 집안에서 태어나 화가로도 성공했고 자산가 딸과 결혼해 평생 부유하게 살았습니다. 그는 경건한 기독교 신자였으며 도덕주의자였습니다. 보스의 그림은 펠리페 2세가 정말 좋아해서 스페인에 보스의 작품이 상당히 많습니다. 프라도 미술관에 그의 작품만 모은 방 하나가 따로 마련되어 있을 정도입니다.

15세기 후반부터 16세기 초에 종말론이 대두되었고 이에 보스는 종말론과 관계된 교훈 가득한 〈쾌락의 정원〉을 그렸는데요. 이 패널화에는 500여 명이 등장합니다. 다음 장에서 세 개의 패널 중 왼쪽 부분을 볼까요?

왼쪽 패널은 에덴동산입니다. 하나님이 아담과 이브를 대면시키는 장면인데 주변의 생물들이 심상치가 않습니다. 패널 중앙에 있는 물 오른쪽의 눈과 코는 초현실주의 그림이 연상됩니다. 스페인 출신 화가 달리Salvador Domingo Felipe Jacinto Dalí i Domènech, 1904~1989가 이 그림을 보고 영향을 받았다는 것을 짐작할 수 있습니다.

패널화의 중앙은 육욕과 환락에 빠진 인간의 모습입니다. 수백 명의 남녀가 유사 성행위를 하거나 동식물들과 요상한 교감을 하는데, 참 당황스럽습니다. 비평가들조차 의견이 분분한데 타락인지 쾌락인지 결론이 나지 않았습니다.

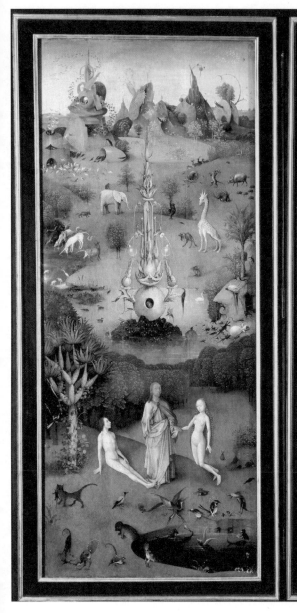
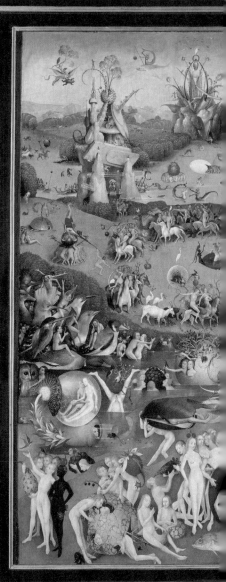

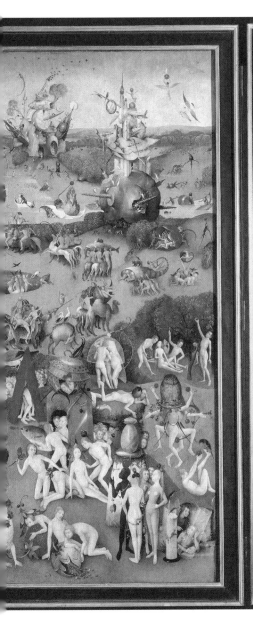
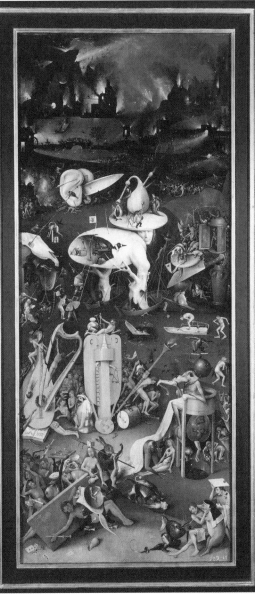

보스, 〈쾌락의 정원〉, 1500년경, 프라도 미술관

중앙의 유리구슬 속 연인들은 '행복은 유리구슬처럼 빨리 부서진다' 라는 플랑드르 속담을 비유하고, 딸기, 물고기, 조개, 새는 육욕을 상징합니다. 숙성된 과일은 육욕과 타락을 암시하지요. 흑인도 종종 등장합니다. 올빼미는 맹인을 상징하고, 조개는 여성의 성기를 의미합니다.

마지막 오른쪽 패널에는 지옥이 펼쳐집니다. 빙판과 불바다가 있으며 중앙에 흰 다리 괴물체가 있습니다. 이 괴물체의 얼굴은 보스의 자화상인데, 눈길이 관람객을 향하고 있습니다. 괴물체의 몸 안은 술집입니다. 오른쪽 아래에 수녀복을 입은 돼지는 인간을 위협하고 새 머리를 한 괴물은 인간을 먹고 배설합니다. 토하거나 금을 배설하는 사람도 보입니다. 쾌락의 상징인 악기가 고문의 도구로 사용되고, 도박에 빠진 사람들은 끔찍한 형벌을 받습니다.

엉덩이의 악보는 어떤 의미가 있을까요? 도박하는 손은 엄청난 결과가 예상되는군요. 두 귀 사이의 칼은 무엇을 의미할까요? 여러분이 상상하던 그 지옥의 모습과 비슷한가요?

보스의 그림은 '지옥이 정말 이런 곳일까?'라는 의구심을 불러일으키는 한편, '과도한 쾌락과 지나친 욕망을 추구하다가는 지옥으로 떨어질 것'이라는 경고처럼 보입니다.

보스의 상상력과 독창성은 초현실주의에 영향을 미쳤고 현대 작가들도 보스의 작품을 모사한 화가들이 많습니다. 어떤 가수들은 보스의 작품을 앨범 재킷으로 사용하는 등 500년이 지난 지금까지도 회자되고

있습니다. 〈쾌락의 정원〉은 지금까지 본 어떤 그림보다 괴기하고 불편하고 충격적이지만 그림 자체의 존재감은 최고입니다.

미술사에서
가장 위대한 그림
〈시녀들〉

1985년 예술가와 비평가들은 벨라스케스^{Diego Rodríguez de Silva Velázquez,} 1599~1660의 〈시녀들〉을 미술사에서 가장 위대한 그림으로 뽑았습니다. 〈시녀들〉은 왜 위대하며 비밀스러운 이야기는 무엇인지 하나씩 풀어 볼까요?

먼저 〈시녀들〉에 등장하는 인물을 알아보겠습니다. 그림의 중심에는 마르가리타 공주가 서 있고 공주의 좌우로 시녀 1, 2가 있습니다. 화면의 오른쪽 아래에 난쟁이 1, 2가 있고, 왼쪽에 서 있는 사람이 화가 벨라스케스입니다. 화면 중심의 거울에는 펠리페 4세와 왕비 마리아나가 있습니다. 오른쪽 중간에 두 남녀가 보이고 마지막으로 문 밖에 집사가 앞쪽을 보고 있습니다. 계산이 빠른 분이라면 등장인물이 모두 11명인

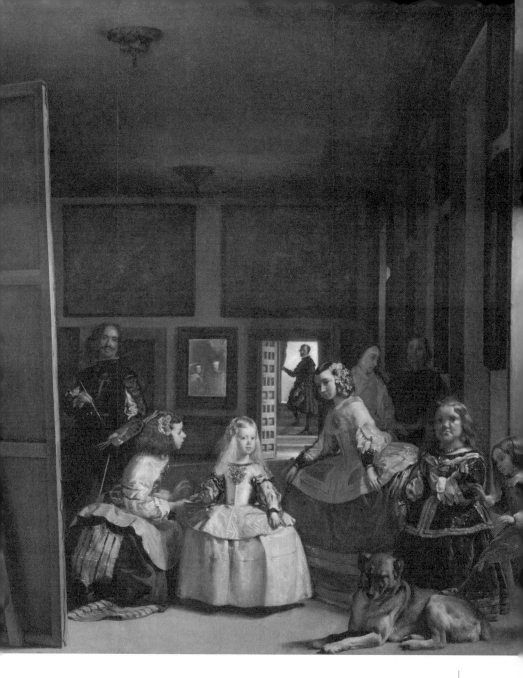

벨라스케스, 〈시녀들〉, 1656년경, 프라도 미술관

걸 알았을 겁니다.

자, 이제 이야기를 상상해 볼까요? 예술을 사랑했던 펠리페 4세는 궁정화가인 벨라스케스를 가까이에 두고 그림을 그리게 합니다. 어느 날 벨라스케스가 왕과 왕비의 초상화를 그리고 있는데 공주와 어릿광대가 와서 재롱을 부립니다. 그는 그 순간 머릿속에 재미난 그림을 떠올립니다. 상상력이 뛰어난 화가는 왕과 왕비를 작은 거울 속에 숨기고, 마르가리타 공주와 시중드는 시녀들, 그리고 난쟁이를 그렸을 것이라고 추측해 보는 것입니다.

문제는 벨라스케스가 '누구를 주인공으로 그렸을까?'입니다. 왕과 왕비를 그리다가 공주를 주인공으로 부각시킨 것인지, 아니면 공주를 주인공으로 그렸는데 왕과 왕비를 살짝 넣은 것인지 알 수가 없습니다.

이 그림에서 거울은 매우 중요한 장치인데, 그림을 보는 관람자는 왕실의 방에 있는 것 같은 착각이 들고 왕과 왕비도 관람자가 된 것 같습니다.

펠리페 4세는 첫 번째 부인 이사벨 왕비 사이에서 태어난 아이를 잃은 뒤에는 후계자가 없었습니다. 그리고, 1649년 두 번째 부인인 마리아나 왕비와 결혼해 공주 마르가리타를 낳았습니다. 자손이 귀한 왕실에서 유일한 공주였던 마르가리타는 왕실은 물론 국민들의 귀여움을 한 몸에 받았습니다. 그림을 그릴 당시의 나이는 5세였는데, 안타깝게 마르가리타 공주도 21세로 단명합니다.

이제는 〈시녀들〉에 관한 궁금한 이야기를 질문과 답으로 풀어 보겠습니다.

첫 번째 문제, 제목이 왜 〈시녀들〉일까요?

분명 펠리페 4세의 가족과 주변 인물을 그린 집단 초상화인데 어떻게 〈시녀들〉이라고 부르게 되었을까요? 1794년 왕실 작품 목록에는 〈펠리페 4세 가족〉으로 기재되었으나 1843년 프라도 미술관 작품 목록에는 〈시녀들〉로 바뀌었습니다.

일반적으로 궁정 그림은 화가가 제목을 붙이는 것이 아니고 왕실이나 미술관에서 정하는 것입니다. 따라서 〈시녀들〉도 프라도 미술관에서 제목을 붙였습니다. 작품명이 〈시녀들〉이 된 것은 왕실을 신격화하는 중세 그림에서 벗어나 화가의 관점으로 그린 바로크 그림이기 때문입니다. 그래서 프라도 미술관은 제목으로 〈펠리페 4세 가족〉보다는 〈시녀들〉이 적합하다고 본 것입니다.

두 번째 문제, 주인공은 누구일까요?

펠리페 4세 가족이 주인공이라고 하기엔 왕과 왕비가 너무 작게 그려졌습니다. 중심에 서 있는 공주와 시녀 2명, 난쟁이 2명도 나름 무게

감이 있기에 주인공으로 보이기도 합니다. 또한 화가 자신을 기발하게 화면에 등장시켜 놓아 벨라스케스 스스로를 주인공으로 한 것 같기도 합니다.

결론을 말하자면 특별히 누구를 주인공으로 그렸다고 할 수 없습니다. 화가는 왕과 왕비를, 왕과 왕비는 공주를, 시녀들은 공주를 보고 있으며 난쟁이 1과 맨 뒤의 집사는 정면을 응시하고 있습니다. 등장인물들의 시선을 자세히 보면 모두 서로 연결되어 있습니다. 즉 상호 작용하는 관계를 그려 진정한 리얼리티를 실현한 것입니다.

세 번째 문제, 거울은 몇 개일까요?

화가가 자신을 그리기 위해서는 하나의 거울이 필요했을 것이고, 벽거울에 보이는 왕과 왕비를 그리기 위해서도 거울 하나가 더 필요했을 것입니다. 두 개의 거울에 비친 화면은 어느 것이 실제이고 어느 것이 허상인지 궁금증을 자아냅니다.

주목해야 할 것은 그림 속 벨라스케스가 보고 있는 곳에 왕과 왕비가 있을 것이라는 추측과, 바로 그 지점이 관람객의 위치가 된다는 점입니다. 이것이 〈시녀들〉의 위대함입니다. 캔버스라는 한정된 공간에서 거울을 이용해 공간을 확장한 연출이 〈시녀들〉을 더 비밀스럽게 만들고 있습니다.

네 번째 문제, 공주가 21세에 단명한 이유는 무엇 때문일까요?

공주 왼쪽의 시녀가 들고 있는 붉은 용기에 음료가 들어 있었다는 추측도 있지만, 최근에 밝혀진 바에 따르면 그 용기에는 태운 납이 들어 있었다고 합니다. 17세기에는 얼굴을 창백하게 만들기 위해 태운 납 연기를 마시는 것이 유행이었다고 하는데요. 당시 공주의 나이가 5세임을 감안해 어릴 때부터 납 연기를 마셨다면 단명한 이유는 납 중독이 아닐까 합니다.

벨라스케스는 그림을 통해 많은 이야기를 하고 있지만 아직도 풀지 못한 비밀이 많습니다. 하지만 그 비밀은 오히려 그림의 신비감을 더합니다. 그래서 프라도 미술관의 대표작 중 가장 인기 있는 작품 〈시녀들〉은 지금도 수많은 화가들이 오마주하며 연구한답니다.

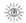

우리는
어디에서 왔고,
무엇이며,
어디로 가는가

고갱 Paul Gauguin, 1848~1903이 남긴 마지막 그림 〈우리는 어디에서 왔고,

무엇이며, 어디로 가는가?〉는 그의 자전적 이야기이면서 삶의 서사시입

니다. 그림이란 화가의 삶이 투영된 것으로 자기 고백과 치유의 흔적이

담기기 마련입니다. 고갱의 〈우리는 어디에서 왔고, 무엇이며, 어디로

가는가?〉는 바로 그런 그림입니다. 그림도 멋지지만 제목이 참 인상적

입니다.

고갱은 소설 같은 삶을 살다 간 화가입니다. 그는 1848년 파리에서

태어났는데, 고갱이 18개월 때 가족이 페루로 향하던 중 아버지가 사

망합니다. 7세에 프랑스에 돌아온 고갱은 바다를 동경해 선원이 되어

남미도 항해하고 증권거래소 직원으로도 일합니다.

고갱은 주식 중매인으로 능력을 발휘해 돈을 벌면서 그림에 흥미를 보이다가 1883년 35세에 전업 화가가 됩니다. 잘나가던 직장을 그만둔 남편을 이해할 수 없었던 그의 아내는 화가의 길을 완강히 반대했습니다. 아내가 네 번째 아이를 임신한 상태였는데도 두 사람은 결국 이혼하고 맙니다. 그 후 고갱은 화가로서 자신의 예술 세계를 찾아갑니다. 하지만 늦깎이 화가의 길은 순탄치 않았고, 파리 화단에 적응하지 못한 그는 남태평양 타히티섬으로 숨어버립니다.

그는 현실과 비현실의 세계를 동시에 그리는 상징주의 그림을 그렸고, 타히티섬의 여인들과 원시적이며 이국적인 풍경을 화폭에 담았습니다. 그러나 작품은 팔리지 않고 건강도 좋지 않았습니다. 그러던 중 1897년, 장녀 알린이 죽었다는 소식을 듣고 깊은 절망에 빠져 자살을 결심합니다. 그때 마지막으로 그린 그림이 〈우리는 어디에서 왔고, 무엇이며, 어디로 가는가?〉입니다. 그는 한 달 만에 그림을 완성하고 자살을 시도했으나 미수에 그칩니다. 그로부터 6년 후 고갱은 1903년 55세의 나이에 사망합니다.

화가로서의 20년은 고갱에게 외로운 사투였습니다. 얼핏 보면 그는 자유롭게 산 사람처럼 보입니다. 가족도, 친구도 버리고 고향을 떠나 원시의 섬으로 들어간 화가니까요. 하지만 그런 고갱에게도 딸의 죽음은 엄청난 고통과 상실감을 주었습니다. 딸의 죽음으로 〈우리는 어디에서 왔고, 무엇이며, 어디로 가는가?〉를 그렸으니 이 작품은 고갱 자신의 인

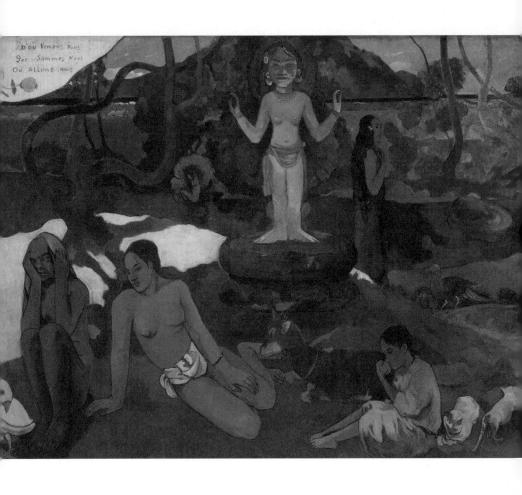

고갱, 〈우리는 어디에서 왔고, 무엇이며, 어디로 가는가?〉, 1897년, 보스턴 미술관

생과 죽음에 관한 이야기라고 할 수 있습니다.

고갱은 이 작품에서 죽은 딸을 추모하면서 인간의 일대기를 한 화면에 그렸습니다. 그림은 오른쪽에서 왼쪽 방향으로 해석할 수 있는데 오른쪽의 아기는 탄생기, 중간은 선악과를 따는 장년기, 그리고 왼쪽은 노년기입니다. 뒤편의 푸른 동상은 타히티의 죽음의 신 '히나'의 동상으로, 동상을 등지고 두 손을 모은 여인은 죽은 딸 알린입니다. 오른쪽의 검은 개는 고갱 자신이고요.

이처럼 화가의 고뇌가 담긴 그림은 다른 무엇보다 더 깊이 와 닿습니다. 생로병사는 자연의 순리이지만 갑작스러운 죽음은 존재에 대해 질문하게 되고, 고갱은 이를 그림으로 남겼습니다. 고갱의 드라마틱한 삶은 딸의 죽음으로 막을 내립니다. 고갱은 미술사에 위대한 예술가로 남았지만, 삶은 순탄치 않았던가 봅니다.

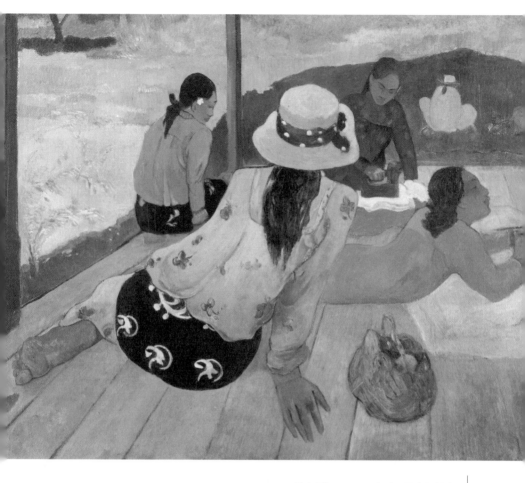

고갱, 〈낮잠〉, 1892~1894년, 메트로폴리탄 미술관

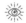

'극성 엄마'에서
'국민 어머니'가 된
〈화가의 어머니〉

1934년 미국 제1회 어머니날 기념우표에 실린 〈회색과 검정색의 배열; 화가의 어머니〉는 재미있는 이야기가 있는 그림입니다. 바로 '극성 엄마'를 '국민 어머니'로 등극시킨 반전입니다. 함께 볼까요?

미국에서 태어난 휘슬러James Abbott McNeill Whistler, 1834~1903는 파리와 런던에서 활동한 화가입니다. 그는 아버지를 일찍 여의었지만 모성애가 강한 어머니의 보살핌을 받았습니다. 어머니는 그가 목사가 되길 바랐습니다. 하지만 그는 미국 육군사관학교의 미술교사였던 아버지의 영향으로 육군사관학교에 입학합니다. 그러나 성적이 좋지 않았던 그는 학사 경고를 받고 퇴학당합니다. 그러자 그의 어머니는 미술에 소질이 있는 아들의 재능을 키워 주기 위해 파리로 유학을 보냅니다.

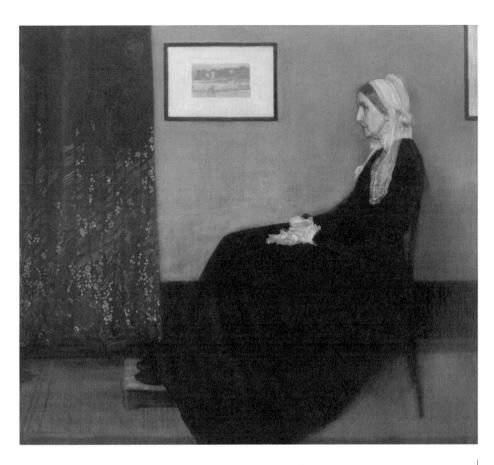

휘슬러, 〈회색과 검정색의 배열; 화가의 어머니〉, 1871년, 오르세 미술관

휘슬러는 파리에서 인상파 화가들과 어울리며 그림을 그렸는데 1870년 프러시아 전쟁 때문에 런던으로 이주하게 됩니다. 1871년 어느 날 영국 국회의원이 그에게 자신의 딸인 매기를 그려 달라고 주문합니다. 그는 매기를 몇 차례 만나 그림을 그렸으나 그녀는 그림을 거절합니다. 그래서 그는 이미 그려 놓은 그림에 매기 대신 자신의 어머니를 모델로 그림을 완성합니다.

휘슬러의 어머니는 '그 여자애가 아니었으면 아들은 너무 바빠서 나를 그려 주지 않았을 것이다. 매기가 거부했기 때문에 내가 그림 속으로 들어갈 수 있었다.'라며 모델이 된 것을 기뻐했다고 합니다. 미국에서 살았던 어머니는 아들과 함께 살고 싶어 런던으로 이주했는데 보헤미안 스타일로 사는 아들을 보며 그의 예술 세계를 이해하고 열심히 뒷바라지했습니다. 어머니를 모델로 그린 그림은 영국 왕립미술아카데미에 출품했으나 반응이 시원치 않았는데 영국 내셔널 갤러리 관장의 추천으로 관심을 받고 유명해집니다.

휘슬러는 이 그림을 그릴 때 어머니보다는 회색과 검정색의 배경, 수직선과 수평선의 조화에 중점을 두고 그렸습니다. 하지만 이 작품을 본 사람들은 그림 속 여인이 자신의 어머니 같다며 깊이 공감했습니다. 무표정한 얼굴과 고집스러운 모습은 사람들에게 자신의 어머니를 떠올리게 했으며 연민을 일으켰습니다. 그림의 제목도 〈화가의 어머니〉라고 더 많이 불리게 되었지요. 1891년 파리 뤽상부르 미술관에서 이 작품을

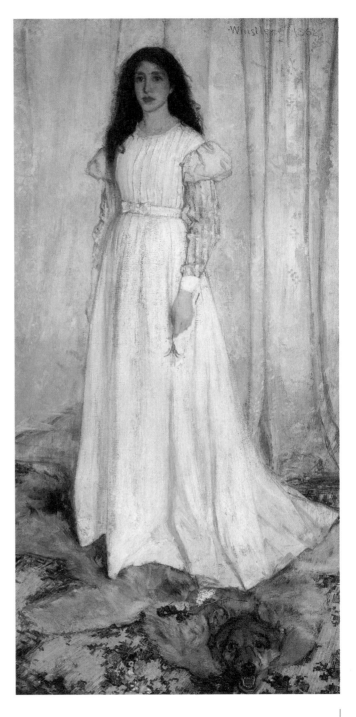

휘슬러, 〈흰색 교향곡 1번, 하얀 옷을 입은 소녀〉, 1862년, 워싱턴 국립미술관

구입하면서 인지도가 올라갔으며 휘슬러도 미술관에 걸린 자신의 작품을 보며 매우 만족해했습니다.

　세계 대공황 때 이 그림은 미국 13개 도시를 돌며 전시를 합니다. 이 그림을 본 사람들은 '어머니는 존재하는 것 중에서 가장 신성한 존재이다.'라고 칭송하며 따뜻한 위로를 받고 힘을 내게 됩니다. 게다가 1934년 미국 제1회 어머니날 기념우표로 실리며 '국민 어머니'로 자리매김합니다. 휘슬러의 어머니가 모델이 된 나이는 67세였는데, 그 나이에도 아들의 장래를 걱정했던 어머니는 극성 엄마일까요, 위대한 어머니일까요? 아무튼 못 말리는 모성애입니다.

상징주의,
사물이 아니라
생각을 그린다

두 눈을 가린 여인이 한 줄만 남은 리라를 켜고 있는 모습은 희망과 절망의 경계선에 있는 듯 가련해 보입니다. 다음 장의 그림을 볼까요? 이 그림의 제목은 뜻밖에도 〈희망〉입니다. 오바마 미국 전 대통령은 이 그림에서 희망을 찾았고, 넬슨 만델라 남아프리카공화국 전 대통령도 이 그림을 보고 희망을 꿈꾸었습니다. 희망이란 단 한 줄의 리라로도 오 나 봅니다.

2017년 1월 20일, 오바마 대통령이 퇴임했습니다. 그는 2009년 임 기를 시작하여 8년간 미국과 세계 정치를 이끌었습니다. 최초의 흑인 대통령으로 연설도 잘하고 소통도 참 잘했지요. 겸손하고 지적이며 소 탈하고 인간적인 모습은 많은 사람들에게 깊은 인상을 남겼습니다.

와츠, 〈희망〉, 1886년, 테이트 브리튼

오바마는 2004년 민주당 전당 대회에서 대통령의 희망을 연설하면서 그림 한 점을 언급합니다. 바로 와츠^{George Frederic Watts, 1817~1904} 의 〈희망〉입니다. 영국 테이트 브리튼에 있는 이 그림은 오바마가 언급한 후 유명세를 타고 있는데요. 이런 그림을 상징주의 미술이라고 합니다.

"나는 사물이 아니라 생각을 그린다."

– 와츠

이 말은 상징주의를 설명하는 것입니다. 상징주의는 1885~1910년 경에 파리, 런던, 브뤼셀, 글래스고, 빈, 오슬로, 상트페테르부르크에서 유행한 미술 사조입니다.

상징주의의 특징은 다음과 같습니다. 와츠의 〈희망〉을 보면서 함께 그 특징을 찾아보세요.

첫째, 낭만적인 내용을 소재로 감성적이고 암시적인 표현을 합니다.

둘째, 객관성보다는 주관성을 우선시합니다.

셋째, 드라마틱한 분위기가 흐릅니다.

넷째, 내면의 소리에 집중합니다.

상징주의의 대표 화가로는 모로, 르동, 그리고 와츠가 있습니다. 모

모로, '살로메' 연작 중 〈환영〉, 1876~1877년, 하버드대 포그 미술관

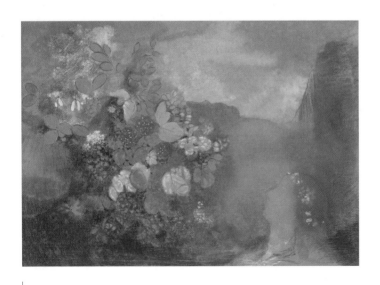

르동, 〈꽃 속에 있는 오필리아〉, 1905~1908년경, 런던 내셔널 갤러리

로는 프랑스 상징주의를 창시했고 르동은 상징주의를 주도했습니다. 와츠는 영국의 상징주의 화가입니다.

2017년 오바마 대통령은 고별 연설에서 "여러분의 변화 능력을 믿으세요. 우리는 할 수 있습니다. 우리는 이뤄냈습니다. 우리는 할 수 있습니다"라고 마지막 당부를 했습니다. 아, 이것 역시 희망의 메시지네요. 2004년 민주당 전당대회에서 그가 언급한 그림도 〈희망〉이었고, 2017년 마지막 연설의 주제도 희망입니다.

와츠의 그림 속 한 줄의 리라에서 희망을 본 오바마처럼 우리도 희망을 가져 볼까요?

"단 하나의 코드로라도 연주할 수 있다면, 그것은 희망."

– 와츠

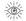

반 고흐가
죽기 전에 팔았던
단 한 점의 그림

반 고흐^{Vincent van Gogh, 1853~1890}가 생전에 팔았던 그림은 몇 점일까요? 〈아를의 붉은 포도밭〉 단 한 점이었습니다. 그리고 그가 1890년에 약값으로 준 그림은 〈데이지와 양귀비 꽃병〉입니다. 이 작품은 124년이 지난 2014년, 소더비 경매에서 6,180만 달러(한화 약 700억 원)에 판매되었습니다.

반 고흐는 16세부터 23세까지 7년간 화랑의 점원으로 일했는데, 충동적인 행동으로 해고당했습니다. 그 후 특정한 직업 없이 방랑 생활을 했으니 그의 경제 사정을 짐작할 만합니다. 다행히 그의 미술적 재능을 알아보고 지원해 준 동생 테오 덕분에 그는 기초 생활은 가능했습니다.

30세가 된 반 고흐는 1883~1885년에 조금씩 안정을 찾아 가면서 유

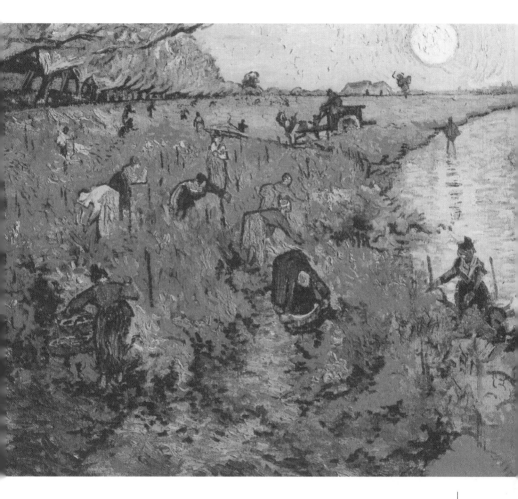

반 고흐, 〈아를의 붉은 포도밭〉, 1888년, 푸시킨 미술관

화 200점, 데생 250점을 그립니다. 32세에 그린 〈감자 먹는 사람들〉은 반 고흐의 최초의 작품이라고 할 수 있습니다.

반 고흐는 미술 공부를 위해 1886년 벨기에 안트베르펜아카데미에 들어갔지만, 적응하지 못하고 파리로 갑니다. 그는 정식으로 그림을 배운 적이 없었습니다. 독학으로 그림을 그린 것이지요. 1886년부터 2년간 파리 생활을 하면서 네덜란드에서 사용한 어두운 색채를 탈피하고, 밀레의 그늘에서 벗어나게 되었으며 인상주의의 밝은 색채를 익히게 됩니다. 하지만 파리 생활 역시 적응하지 못하고 남프랑스 아를로 이사합니다.

아를의 자연은 반 고흐에게 안정감을 주었습니다. 이 시기에 그는 색채 화가로 전성기를 맞이하게 됩니다. 강렬한 노란색은 삶의 기쁨이었고, 별을 그리며 희망을 꿈꾸었습니다. 그러나 아를의 안정적인 생활도 친구 고갱과의 불화로 종말을 고합니다. 그는 고갱과 함께 방을 쓰고 작업도 하면서 의지하고 싶었는데, 자존심 강한 고갱이 이를 거부하면서 두 사람은 크게 부딪치고 맙니다. 이때 그는 자신의 귀를 자르며 자해합니다. 이 사건 이후 그의 정신병은 더 악화되었습니다. 이렇게 15개월을 보내는 동안에도 그는 190점의 유화를 그렸습니다.

반 고흐는 1889년 자발적으로 생레미 정신병원에 들어가 〈별이 빛나는 밤〉〈삼나무가 있는 밀밭〉〈아를의 병원 정원〉 등 주옥 같은 그림 150여 점을 그립니다. 이 시기에 그려진 작품에 그의 개성이 가장 잘 드

러나 있지요.

1890년, 반 고흐는 파리 근교 오베르쉬르우아즈에 살면서 가셰 박사의 도움을 받습니다. 의사이자 화가인 가셰 박사는 그에게 큰 위로가 되었습니다. 그는 가셰 박사에게 진료비와 약값으로 그림을 주었는데, 그게 바로 〈데이지와 양귀비 꽃병〉이었습니다.

반 고흐는 오베르쉬르우아즈에서 두 달 동안 열정적으로 70여 점을 그린 후 갑작스러운 권총 사고로 37세의 짧은 생을 마감합니다. 그는 생전에 화가로 이름을 알리지 못했지만, 11년 후 1901년 파리에서 전시회가 열리며 명성을 얻게 됩니다.

반 고흐가 그림을 그린 기간은 단 10년, 그중에서도 집중적으로 그린 기간은 아를에 이사한 시기부터 오베르쉬르우아즈에서 죽기까지 딱 3년이었습니다. 그런데 그가 남긴 그림은 900여 점입니다. 900여 점 중 생전에 정식으로 판매된 그림은 〈아를의 붉은 포도밭〉 단 한 점뿐이었습니다. 동생 테오가 그 그림을 형의 친구이자 화가이며 시인인 외젠 보쉬의 여동생 안나 보쉬에게 팔았습니다. 벨기에 브뤼셀에서 열린 20인의 그룹 작품전에 출품되었던 이 작품은 400프랑(현재 기준 1,000달러 정도)에 팔렸습니다. 안나 보쉬 역시 인상파 화가였으며 반 고흐의 친구이기도 했습니다.

화가가 그림을 팔지 못한다는 것은 좌절할 만한 상황이었지만, 동생 테오의 지원으로 그는 희망을 가지고 계속 그림에 매진할 수 있었습니

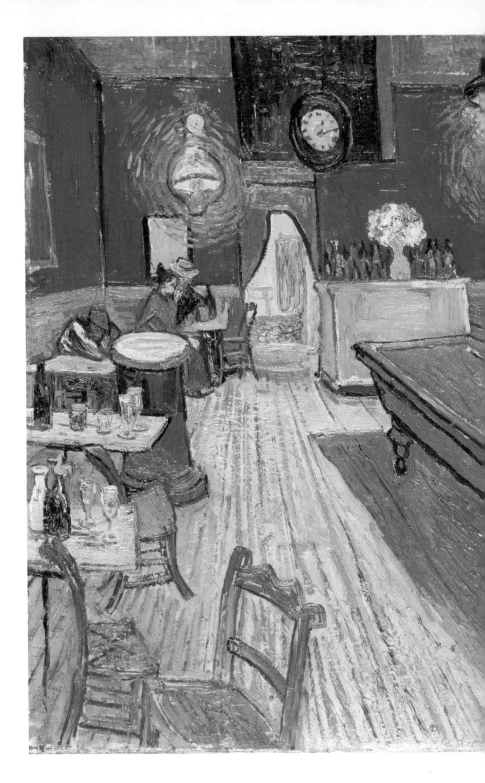

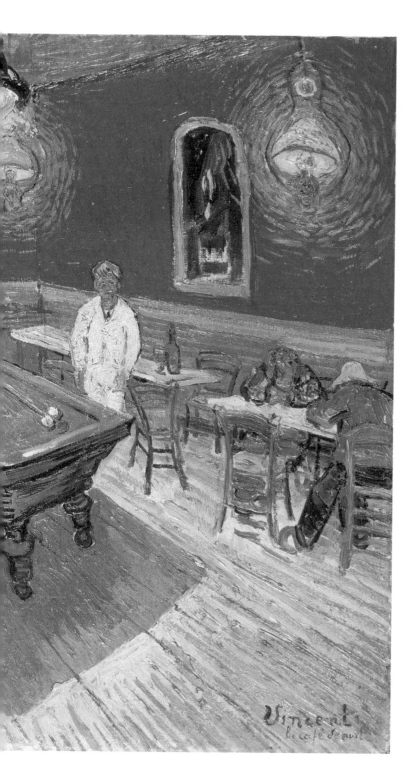

반 고흐, 〈밤의 카페〉, 1888년, 에일러담크뢸러뮐러미술관

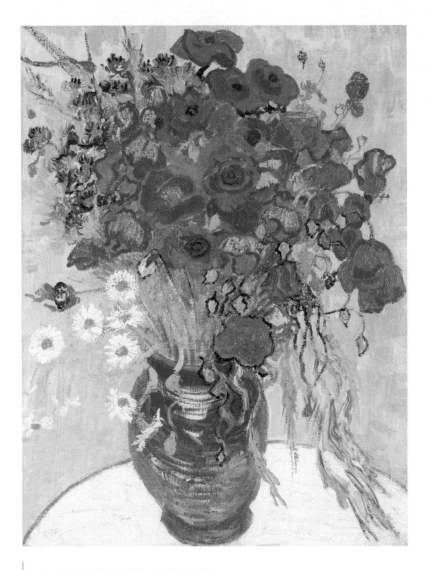

반 고흐, 〈데이지와 양귀비 꽃병〉, 1890년, 개인 소장

다. 형을 진심으로 아꼈던 테오는 그가 죽은 지 6개월 뒤에 형 옆에 잠듭니다. 생전에 팔린 그림이 하나밖에 없는, 지독히도 운이 없는 화가였지만 형제애만큼은 최고라고 생각합니다.

아주 힘든 날, 고개조차 들기 힘든 날은 반 고흐의 그림을 떠올려 보세요. 흔들리는 하늘과 휘몰아치는 노란색이 살포시 다가와 위로해 줄 겁니다.

아름다운 그림 속에 감춰진 '내로남불'

프라고나르Jean-Honoré Fragonard, 1732~1806의 아름다운 그림 〈그네〉는 무엇을 그린 것일까요? 그네를 타며 밀고 당기는 낭만적인 연애일까요? 정답은 뜻밖에도 부적절한 사랑 즉 불륜입니다.

먼저 이 그림의 내력을 살펴볼게요. 이 그림을 주문한 사람은 생 쥘리앵 남작으로 추측합니다. 남작은 자기 정부의 집에 걸어 두기 위해 역사 화가 가브리엘 프랑수아 두아앵에게 주문을 합니다. 그런데 주문서가 매우 구체적이며 흥미롭습니다. '그네 타는 여자를 그릴 것, 주교가 그네를 밀고, 그림 속에 내 모습을 넣되, 내 얼굴이 그네 타는 여자의 다리와 같은 높이에 오게 할 것. 필요하다면 더 바짝 붙여도 상관없음'이라고 적혀 있었습니다. 주문서를 본 프랑수아 두아앵은 황당하고 기막

힌 내용에 거부감이 들었고, 가톨릭계의 반발이 두렵기도 해서 작품을 거절합니다. 그리고 이제 막 왕립 아카데미 회원이 된 신진 화가 프라고나르를 추천합니다. 주문 사항을 본 프라고나르는 주교 대신 그 자리에 귀족을 그리고 내용도 약간 변경하여 나이 든 남편을 속이는 것으로 바꾸었습니다. 즉, 그네 타는 여자와 뒤에서 그네를 미는 사람은 부부이고, 그네 앞에 누워 있는 남자는 여자의 애인 쥘리앵 남작입니다. 즉 좌측 남자는 애인, 그림자처럼 보이는 우측 남자는 남편입니다.

이 작품은 얼핏 보면 우아하고 사랑스러워 귀족들의 품위 있는 여가처럼 보이지만, 곳곳에 문란함이 보입니다. 화려한 옷을 입은 여자는 치마를 펄럭이며 그네를 탑니다. 그네는 전통적으로 불륜을 상징합니다. 자세히 보면 신발 한 짝이 휙 날아갔는데요, 벗겨진 신발은 잃어버린 순결을 의미합니다. 핑크빛 드레스와 좌측 남자 가슴의 장미는 같은 색상으로 두 사람이 연인임을 암시하고 이때 여인을 향해 쭉 뻗은 남자의 왼쪽 팔은 성적인 의미입니다. 풍성한 숲은 피어나는 욕망입니다.

18세기 프랑스 귀족들은 결혼 여부에 상관없이 성 풍속이 문란했으며 귀족들의 자유분방한 연애담은 로코코 미술 양식으로 그려집니다. 주제가 부도덕하고 향락을 조장하는 듯한 로코코 미술은 오래가지 못했습니다. 왕실과 귀족의 사치와 낭비에 시민들은 봉기를 들었고 결국 1789년 프랑스 대혁명이 일어나지요. 과할 정도로 사치스러웠던 귀족 문화는 역사 속으로 사라지고 로코코 그림은 미술관에 남아 그 시대의

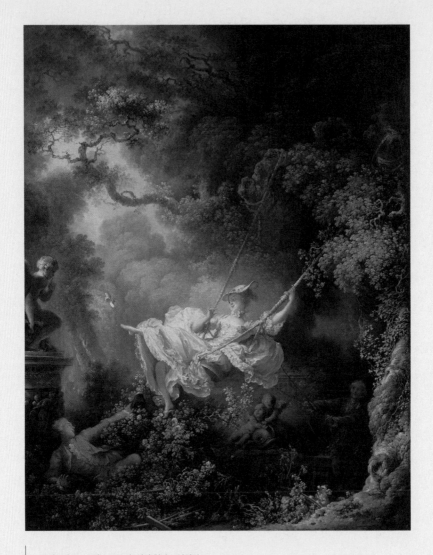

프라고나르, 〈그네〉, 1767년, 런던 월리스 컬렉션

단면을 보여 주고 있습니다.

　이 작품을 그린 프라고나르는 로코코 미술의 대표 화가이며 이 작품으로 명성을 얻게 됩니다. 하지만 프랑스 대혁명 이후 곤궁한 생활을 하다 사망합니다. 그림 왼쪽 구석의 큐피드는 이 만남의 부적절함을 아는 듯 '쉿!' 하라고 하네요. 참 잘 그린 명화인데 내용을 알고 보니 더는 사랑스럽게만 보이지 않습니다.

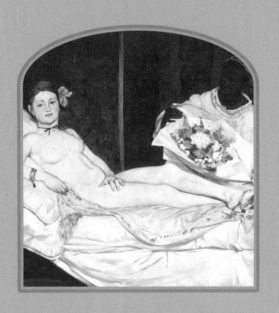

미술사를 바꾸다

결정적 그림

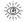

세상에서
가장 오래된
그림은?

세상에서 가장 오래된 그림은 무엇일까요?

1. 알타미라 동굴 벽화

2. 라스코 동굴 벽화

3. 쇼베 동굴 벽화

정답은 '3번 쇼베 동굴 벽화'입니다. 1994년 전까지는 1번 알타미라 동굴 벽화가 정답이었는데 1994년에 쇼베 동굴이 새로 발견됨으로써 인류의 역사를 다시 쓰게 되었습니다.

1994년 프랑스 남부에서 발견된 쇼베 동굴 벽화는 그동안 가장 오

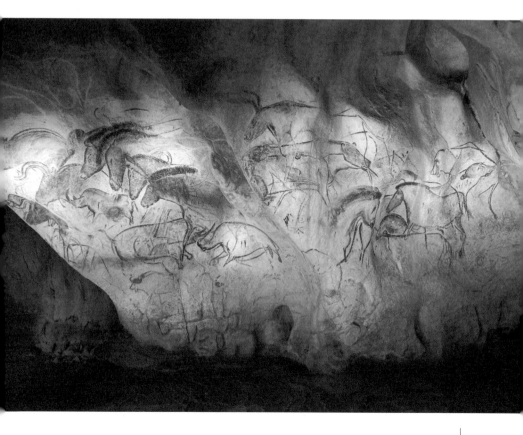

프랑스 쇼베 동굴 벽화

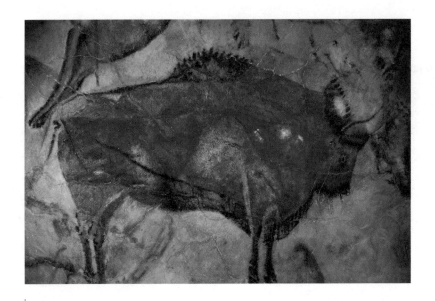

스페인 알타미라 동굴 벽화 〈들소〉

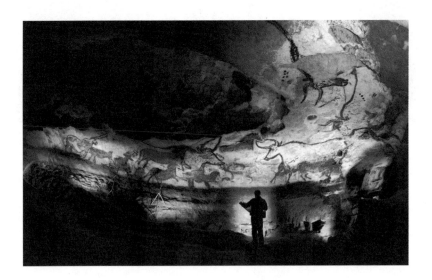

프랑스 라스코 동굴 벽화

래된 동굴 벽화로 알려져 있던 알타미라 동굴과 라스코 동굴보다 1만 5,000년이나 앞선 것으로 밝혀졌습니다. 이렇게 늦게 발견된 이유는 수만 년 동안 동굴 입구가 바위로 폐쇄되어 있었기 때문인데, 덕분에 잘 보존되어 마치 최근에 그린 것처럼 생생하고 선명합니다.

세 동굴 벽화에 대해 알아볼까요?

먼저 알타미라 동굴 벽화부터 살펴봅시다. 스페인 북부에 있는 알타미라 동굴 벽화는 후기 구석기 시대인 기원전 1만 8,000~1만 4,000년경에 그려진 들소 벽화인데, 선명도가 놀라울 정도입니다. 처음에는 너무나 생생하고 보존이 완벽하며 완성도가 높아 인위적이라는 오해를 받기도 했지만, 근처에서 추가로 동굴 벽화가 발견되고 프랑스에서 라스코 동굴 벽화가 발견되면서 인정받게 됩니다. 이 벽화는 1879년 고고학자 마르셀리노 산스 데사우투올라와 그의 딸 마리아가 발견했으며 1985년 유네스코 세계문화유산으로 등재되었습니다.

프랑스 중부 지방인 도르도뉴의 라스코 동굴 벽화는 기원전 1만 5,000년 전후인 후기 구석기 시대에 만들어진 것으로 추정합니다. 이 벽화는 1940년, 개를 찾으러 갔던 18세 소년 마르셀 라비다와 친구들이 발견했습니다. 동굴 벽에는 말, 소, 사슴, 돼지 등 동물과 사람 그림이 100여 점 그려져 있었는데, 모두가 힘차고 생동감이 살아 있었습니다. 이 벽화는 1979년에 유네스코 세계문화유산으로 등재되었습니다.

쇼베 동굴 벽화는 기원전 3만 7,000~3만 5,000년경과 3만 1,000~2

만 8,000년경, 두 번에 걸쳐 제작된 전기 구석기 시대의 벽화입니다. 프랑스 남부 아르데슈에서 1994년 동굴학자 장 마리 쇼베가 발견했다고 해서 '쇼베 동굴'이라고 부르는데, 이 벽화의 발견으로 미술의 기원이 바뀌었습니다.

동굴의 석탄가루 샘플로 방사성 탄소 연대를 측정해 본 결과 인류의 현존하는 작품 중 가장 오래된 것으로 밝혀졌습니다. 기원전 3만여 년 전 선사시대에 이런 세련된 그림을 그렸다는 것은 선사시대에 대해 알고 있는 모든 것을 뒤흔들었습니다. 참고로 3만 2,000년 전은 크로마뇽인이 출현한 시기입니다. 벽화 수는 300여 점이고, 그림에 등장하는 동물 종류는 12종인데 모두 살아 움직이는 것 같습니다.

갈기 없는 사자, 매머드, 곰과 소의 조상인 오록스 등 멸종된 동물과 하이에나, 표범, 올빼미, 들소, 산양, 사슴, 코뿔소 등이 그려져 있습니다. 동굴 벽의 굴곡을 이용하여 3차원처럼 보이기도 하고 높이가 4미터 넘는 것도 있어 장대하고 역동성이 넘칩니다.

쇼베 동굴 벽화는 스페인의 알타미라 동굴 벽화에 필적할 만하다는 평가와 함께 2014년 유네스코 세계문화유산으로 등재되었습니다.

세 곳의 동굴 벽화들은 몇 개의 공통점이 있습니다. 첫째, 모두 세계문화유산입니다. 둘째, 동굴 입구가 오랜 시간 동안 암벽으로 막혔다가 19세기 이후에 발견되었습니다. 셋째, 실제 동굴을 개방하지 않고 현장 가까이에 복제 동굴을 만들어서 관람하게 합니다. 물론 보존을 위한 것

이죠. 넷째, 모두 유럽의 남서쪽에 있습니다. 미술의 기원이 기원전 3만 여 년 전에 시작되었다니 그저 놀라울 뿐입니다.

인간 중심
르네상스 미술의
문을 연 조토

다 빈치가 화가 중에서 유일하게 존경한 사람이면서 보카치오 ^{Giovanni} Boccaccio, 1313~1375가 『데카메론』에 "이 사람은 몇백 년 동안 묻혀 있던 미술을 되살려 냈다"라고 한 화가가 있습니다. 종교에 갇혀 경직된 미술에 생기를 불어넣고 르네상스 미술을 활짝 연 사람, 바로 조토 ^{Giotto di} Bondone, 1266~1337입니다. 그는 르네상스 미술의 선구자이며 '이탈리아 회화의 아버지'이자 피렌체 화파의 시조입니다.

조토는 권위적이고 성스럽기만 한 종교화를 자연스럽고 인간적인 모습으로 그린 최초의 화가입니다. 신 중심의 중세 미술을 인간 중심의 미술로 이끌어 르네상스 시대를 열었습니다.

치마부에Giovanni Cimabue, 1240~1302는 피렌체 근처 시골 마을에서 바위에

조토, 〈십자가에 못 박힘〉, 1300년경, 파도바 스크로베니 소성당

우피치 미술관의 '조토와 13세기 방'

조토, 〈십자가상〉, 1290년경, 피렌체 산타마리아 노벨라 성당

그림을 그리던 10세의 양치기 소년이었던 조토를 제자로 키웁니다. 조토는 스승인 치마부에가 구축한 중세 비잔틴 미술에서 벗어나 투시법에 의한 공간 묘사를 했고, 종교화에 생기를 불어넣어 새로운 화풍인 피렌체 화파를 만듭니다. 조토의 그림은 중세의 평면적인 그림과는 다르게 실제감이 있었습니다. 사실적인 묘사, 얼굴과 몸의 감정 표현은 혁신적인 변화를 일으켰습니다. 조토의 업적은 중세의 틀에서 벗어나 르네상스 정신을 실현한 것입니다. 그래서 그를 '르네상스 미술의 선구자'라고 부릅니다.

조토는 국제적인 명성과 부를 누렸으며 유럽 전역에 이름을 알린 최초의 화가입니다. 그는 제자들도 많이 배출해 르네상스 화가들에게 직접적인 영향을 주었습니다. 그의 대표작은 이탈리아 파도바에 있는 스크로베니 소성당의 프레스코화입니다. 스크로베니 소성당은 '아레나 성당'이라고도 합니다. 3개 층으로 나뉜 38개 구역에 성가족과 예수의 일생이 그려져 있는데, 그중 〈최후의 심판〉 〈애도〉 〈십자가에 못 박힘〉이 유명합니다.

피렌체 우피치 미술관의 '조토와 13세기 방'에는 옥좌의 성모자를 그린 큰 제단화인 〈마에스타〉가 세 점 있는데 비교해서 보면 공부가 됩니다. 각 그림을 그린 화가는 치마부에, 두초, 조토입니다. 치마부에는 비잔틴 화파, 두초는 아시시 화파, 조토는 피렌체 화파인데, 그중 조토의 〈마에스타〉가 가장 입체적으로 그려져 있습니다. 또한 조토는 원근법을 적용해 앞, 뒤 사람을 겹치게 그렸지요.

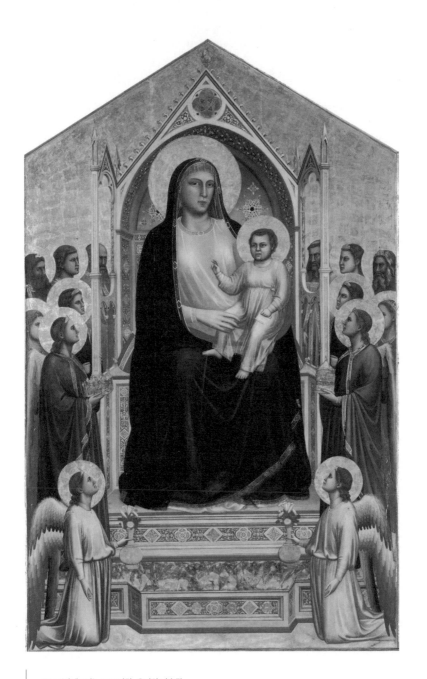

조토, 〈마에스타〉, 1310년경, 우피치 미술관

이탈리아 피렌체의 산타마리아 노벨라 성당에는 유명한 작품이 많습니다. 마사초의 〈성삼위일체〉, 피렌체 대성당을 설계한 브루넬레스키의 〈십자가〉, 조토의 〈십자가상〉이 있지요. 조토의 〈십자가상〉은 사실적인 묘사로 지극히 인간적인 모습을 한 예수상입니다. 지금까지 보아 온 십자가상과는 다른 모습이지요.

조토는 1334년 67세에 피렌체 산타마리아 델 피오레 대성당 '피렌체 두오모'의 주임 건축가로 종탑 건축을 시작했는데, 종탑의 하단부만 완성하고 1337년에 사망합니다. 그리고 22년 후인 1359년, 제자인 안드레아 피사노와 탈렌티가 종탑을 완성합니다.

조토의 종탑은 피렌체 두오모 바로 옆에 있는데, 그 자태는 눈이 부실 정도입니다. 414개의 좁은 계단을 올라가면 피렌체 시내가 한눈에 들어오고 두오모의 모습도 볼 수 있습니다. 이 종탑으로 조토는 피렌체 두오모의 돔을 만든 브루넬레스키, 『건축에 관하여』를 쓴 알베르티와 함께 '이탈리아 르네상스 건축 부흥의 아버지'가 되었습니다. 조토는 단축법, 투시법과 명암을 이용해 입체감을 표현했고, 회화에 배경이란 요소를 최초로 도입한 화가입니다. 인물은 정면과 측면, 후면을 자유롭게 넘나들었고, 감정 표현 또한 강렬했습니다.

이탈리아에 가면 르네상스 3대 화가(다 빈치, 미켈란젤로, 라파엘로)뿐 아니라 르네상스의 문을 연 '이탈리아 회화의 아버지' 조토의 작품도 꼭 챙겨 보세요.

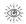

마네의
〈올랭피아〉는
왜 그토록
욕을 먹었을까?

19세기 조각가이자 평론가 루이 오브레는 미술사에서 마네^{Édouard} Manet, 1832~1883의 〈올랭피아〉만큼 비웃음과 야유를 받은 작품은 없다고 말합니다. 마네의 〈올랭피아〉는 왜 그토록 비난받았을까요?

마네는 신화, 성경, 문학 등 비현실적 소재에서 통용된 누드화에 느 닷없이 현실의 여인을 등장시켰습니다. 대중은 그림 속 누드모델이 현 실의 사람인 경우 큰 반감을 보이곤 합니다.

〈올랭피아〉, 참 파격적인 그림이지요? 1863년 마네는 이 그림으로 여론의 주목을 받으며 극과 극의 평가를 받습니다. 대부분의 비평가와 관람객은 마네의 음란하고 상스러운 소재에 충격을 받고 그를 비난했 습니다. 반면 진보 성향의 예술가와 작가들은 그의 시도를 영웅시했습

니다. 그들의 쟁점은 바로 누드모델이었습니다.

과거의 누드는 우의적으로 그려졌습니다. 누드가 통용되는 범위는 신화, 성경, 문학작품 등 비현실적 소재였는데, 마네는 그 점이 너무 가식적으로 보였습니다. 그래서 도전장을 던졌습니다.

1탄은 〈풀밭 위의 점심 식사〉이고 2탄이 〈올랭피아〉였습니다. 두 그림에서 마네가 선택한 모델은 18세의 직업 모델 빅토린 뫼랑이었으며 그 사실을 당당히 밝혔습니다. 작품명인 〈올랭피아〉는 당시 직업여성의 흔한 이름이었습니다.

마네는 여성의 옷을 벗기고 정면을 응시하게 합니다. 그리고 직업여성임을 충분히 표현합니다. 목에 두른 검은 목걸이는 창녀들이 하는 것이고, 꽃다발은 손님이 보내는 신호입니다. 오른쪽 검은 고양이의 꼬리는 남성의 성기를 의미합니다. 누가 봐도 이 장면은 은밀한 성매매 현장입니다. 마네는 〈올랭피아〉를 통해 파리 상류사회의 부도덕함을 고발하고 싶었던 것입니다.

진보 성향의 작가 에밀 졸라와 화가들은 마네의 도전 의식과 자유분방함을 열렬히 지지하고 존경했습니다. 마네의 파격적인 소재와 원근감, 입체감을 없앤 평면적인 그림은 다른 화가들에게 큰 자극이 되었습니다. 이로써 마네는 인상주의의 길을 연 '인상주의의 아버지'로 추앙받게 됩니다.

마네의 〈올랭피아〉는 지금도 수없이 패러디되고 있는데요. 여성의

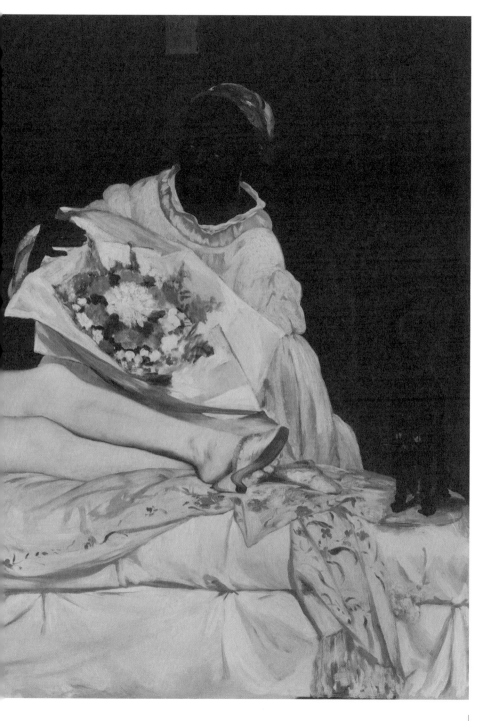

마네, 〈올랭피아〉, 1863년, 오르세 미술관

누드는 과거부터 지금까지 그림의 단골 소재입니다. 여성의 몸은 아름다우면서 가장 친근한 소재 중 하나이기 때문이지요. 또한 우리의 본능이면서 원초적인 모습이기도 합니다. 누드는 시대와 장소에 따라 허용되는 범위와 표현법이 달랐습니다. 사실주의 이전까지 누드는 아름답고 매끈한, 이상적인 모습이었다면 사실주의에서는 건강한 생동감이 특징입니다. 쿠르베의 사실주의 누드화를 보면 그 특징이 잘 드러나 있습니다.

마네는 현실을 바탕에 둔 사회 고발적 성격의 누드를 그리면서 조르조네의 〈잠자는 비너스〉와 티치아노의 〈우르비노의 비너스〉의 구도를 차용했습니다. '하늘 아래 새로운 것은 없다'는 구약성경 구절이 생각나는데요. 역시 위대한 화가는 잘도 훔치지요?

현대미술에서 누드화는 한계가 없는 듯합니다. 미술계의 악동, 제프 쿤스는 부부 관계를 하는 모습까지 사진과 조각으로 만들기도 했으니까요. 아직도 누드화를 볼 때 외설스럽다고 생각하나요? 누드화는 어쩌면 우리의 가장 솔직한 모습이기도 하답니다.

쿠르베, 〈앵무새를 가진 여인〉, 1866년, 메트로폴리탄 미술관

티치아노, 〈우르비노의 비너스〉, 1538년, 우피치 미술관

세잔의 사과가
위대한
세 가지 이유

세상에는 위대한 사과가 세 개 있습니다. 첫째는 아담과 이브의 사과, 둘째는 만유인력을 발견한 뉴턴의 사과, 그리고 셋째는 세잔 Paul Cézanne, 1839~1906의 사과입니다.

왜 세잔의 사과가 세상의 위대한 사과 3위 안에 들었을까요? 그리 잘 그린 것도 아니고 감동을 줄 만한 그림도 아닌데 말입니다.

세잔의 사과가 위대한 이유는 다음과 같습니다. 첫째, 다시점으로 그렸습니다. 당시 화가들은 한자리에 앉아서 한 시점으로 그림을 그렸습니다. 그래서 소실점(회화나 설계도 등에서 투시透視하여 물체의 연장선을 그었을 때, 선과 선이 만나는 점)이 한 개입니다. 그러나 세잔은 한자리에서 그리지 않고 상하좌우 여러 방향에서 그렸습니다. 이렇게 되면 그림은 굉장히

드니, 〈세잔에게 바치는 경의〉, 1900년, 오르세 미술관

불편해집니다. 뭔가 틀린 것 같고 불안정해 보입니다. 세잔은 사과를 잘 그리고 싶은 것이 아니라 사과의 본질을 그리고 싶었던 것입니다. 사과의 본질은 색과 형태입니다. 어떤 시점에서 보든 붉은색과 둥근 형태이면 그게 바로 사과입니다. 이렇듯 세잔의 다시점은 위대한 입체파를 창조합니다.

둘째, 세잔의 사과 때문에 회화의 의미를 새롭게 쓰게 되었습니다. 세잔은 그림을 그릴 때 화면 내의 구조적인 조형성(일정한 공간이나 평면에 예술적 형상을 창조하는 회화·조각·건축 등의 조형 예술 작품이 지니고 있는 특성)에 집중합니다. 소재의 묘사나 사실성은 무시하고 소재를 하나의 '형태 덩어리'로 봅니다. 이것은 '조형성만으로도 그림이 될 수 있다.'라는 중요한 단서가 됩니다. 이 점은 기존의 미술 개념을 흔든 것으로 추상미술로 가는 다리 역할을 합니다. 아래는 모리스 드니Maurice Denis, 1870~1943(프랑스 화가. 나비파를 결성해 인상파 이후의 신선한 색채 감각을 이어받음)가 세잔의 그림을 경외하면서 한 말입니다.

"그림은 군마, 누드, 일화이기 이전에 본질적으로 어떤 질서에 따라 배열된 색채로 뒤덮인 평면이라는 사실을 기억해야 한다."

– 모리스 드니

셋째, 세잔의 사과로 소재의 기본 형태를 찾을 수 있게 됩니다. 소재

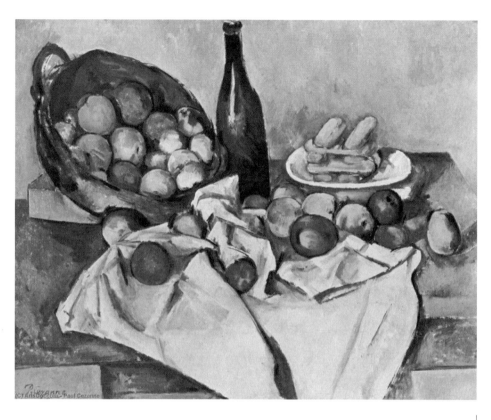

세잔, 〈사과 바구니가 있는 정물〉, 1893년경, 시카고 아트 인스티튜트

를 구, 원통, 원뿔 등 기하학 형태로 보는 것입니다. 세잔은 사람을 그릴 때 얼굴은 구, 몸과 팔다리는 원통으로 보았습니다. 정물을 볼 때도 마찬가지입니다. 이것은 사실적 그림에서 해방된다는 것을 의미합니다. 소재의 모방에서 한 단계 발전시켜 근본 형태를 찾았기에 새로운 관점을 제시한 것입니다. 20세기 초 외부 세계로부터 완전히 벗어난 추상미술의 탄생은 이렇듯 세잔의 영향에서 비롯됩니다.

고갱도 세잔의 그림을 구입하고 연구했습니다. 그는 "세잔의 정물화는 내 보물이야. 빈털터리가 되더라도 이 그림만은 가지고 있을 거야"라고 말할 만큼 세잔을 존경했지요.

세잔이 없었다면 현대미술은 탄생하지 않았을 겁니다. 그가 '현대미술의 아버지'로 불리는 이유입니다. 세상의 '위대한 사과' 한 개를 더 추가하면 '아이폰'을 만든 애플의 사과가 포함된다고 하는데, 여러분은 어떻게 생각할지 궁금하네요.

세잔, 〈대수욕도〉, 1900~1906년, 필라델피아 미술관

변기가
어떻게
작품이 되나요?

"변기가 작품으로 허용된다면 아무거나 다 받아들여야 한단 말인가?"

1917년 뉴욕 앙데팡당전(독립예술가협회전)에 배달된 소변기를 보고 관계자가 분노하며 한 말입니다. 참가비만 내면 누구나 전시를 할 수 있다지만, 변기가 배달될 줄 누가 상상이나 했을까요?

뒤샹Henri Robert Marcel Duchamp, 1887~1968은 1917년 제1회 앙데팡당전에 'R. Mutt'라는 이름으로 참가비 6달러와 함께 남자 소변기를 배달시킵니다. 앙데팡당전은 6달러만 내면 누구나 참여할 수 있는 전시회였지만, 주최 측은 소변기를 검열한 후 전시를 거부합니다. 이 일은 '리처드 머트 사건'으로 번지면서 '무엇이 예술인가?'라는 뜨거운 논쟁을 불러일

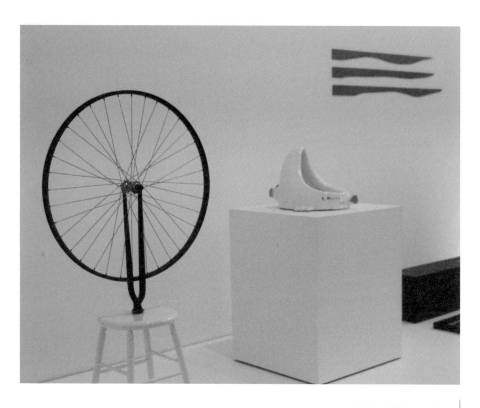

뒤샹의 방, 필라델피아 미술관

으켰습니다.

2017년 서울의 어느 전시장에서 소변기를 본다 해도 '이것이 예술인가?'라고 묻는 사람들이 많을 겁니다. 이러한 미술을 '레디메이드Ready-made'라고 하는데, 그대로 해석하면 '기성품'이란 뜻입니다.

뒤샹은 "예술이란 망막에 의한 것이 아닌, 개념으로 봐야 한다."라고 했습니다. 개념 자체가 미술이 된다는 것입니다. '화가가 오브제(일상생활 용품이나 자연물, 또는 예술과 무관한 물건을 본래의 용도에서 분리해 작품에 사용함으로써 새로운 느낌을 일으키는 상징적 물체)를 선택하고 새로운 의미를 부여하면 그 어떤 것도 예술이 된다'라는 뜻입니다. 그것이 변기이든 삽이든 자전거든 대상의 한계는 없습니다.

뒤샹의 〈샘〉을 볼까요? 남자 소변기를 전시장으로 옮긴 뒤 뒤집어 놓고 작품 제목을 〈샘〉으로 명명했습니다. 소변기를 뒤집으니 원래 이것이 무슨 용도였는지 헷갈리기까지 합니다. 뒤샹의 의도는 어떤 사물이라도 선입견 없이 순수하게 바라보자는 것이었습니다. 목적과 용도가 분명한 기성품을 다른 환경이나 장소에 옮기면 본래의 목적성이 상실되는데, 뒤샹은 이 점을 미술로 표현한 것이죠. 미술에 대한 새로운 해석입니다. 미술의 경계를 허물어버린 것이죠.

뒤샹은 〈샘〉 이후 여러 점의 레디메이드 작품과 직접 제작한 작품을 전시하며 기존 예술의 표현과 가치를 부정하고 도전적인 행보로 고정관념을 깹니다. 이러한 유파를 '다다이즘Dadaism'이라고 하는데 뒤샹이

그 중심에 있었습니다.

다다이즘은 1915~1924년에 미국과 유럽에서 일어난 실존주의, 반전통주의 예술운동으로 스위스 취리히에서 시작해 반전 메시지를 전하는 무정부주의 예술 사조입니다. 다다이즘의 가장 대표적인 작품은 뒤샹이 다 빈치의 〈모나리자〉 복제화에 연필로 수염을 그려 놓은 그림 〈L.H.O.O.Q.〉입니다. 'L.H.O.O.Q.'를 프랑스어 알파벳으로 발음하면, 프랑스어로 '그녀는 엉덩이가 뜨겁다'라는 뜻으로 들립니다. 전통회화를 조롱한 것이죠. 이 그림이 발표된 이후 많은 화가들이 명화를 차용해 패러디하게 됩니다.

뒤샹은 자전거 바퀴를 의자 위에 올려놓고 〈자전거 바퀴〉라는 제목을, 뉴욕의 철물점에서 산 삽 하나에 〈부러진 팔에 앞서서〉라는 제목을 붙입니다. 이 모든 것은 작품이 되었고 실제로 전시하기도 했습니다. 지금도 필라델피아미술관과 뉴욕 현대미술관에 가면 뒤샹의 레디메이드 작품을 만날 수 있습니다.

뒤샹이 남긴 업적과 철학은 너무 어려워서 좀 당황스럽기도 합니다. 하지만 레디메이드 개념은 현대미술에서 아주 중요한 부분입니다. 뒤샹은 "회화의 역사는 끝났다"라고 했는데 이 말은 레디메이드를 가장 잘 표현한 말입니다. 뒤샹은 회화의 역사를 바꾼 혁명가입니다. 그리지 않고도 작품이 되는 세상을 만들었으니까요.

물감을
뿌렸을 뿐인데,
피카소만큼
유명하다고?

"화가는 종종 회화 자체를 파괴해야만 한다. 세잔이 그랬고, 피카소가 큐비즘으로 그렇게 했다. 폴록은 그림에 대한 일반적인 생각을 완전히 날려버렸다." 미국의 추상표현주의 화가 드 쿠닝Willem de Kooning, 1904~1997이 한 말입니다.

물감을 뿌리기만 해도 그림이 될까요? 이런 질문, 참 난감하지요. 답은 맞다는 걸 아는데 머리는 아닌 것 같으니까요. 고정관념을 가지고 생각하면 물감 뿌리기는 그림이 아니지만, 물감을 뿌리는 것은 분명 그림이 됩니다. 그것도 아주 훌륭한 그림이지요.

현대미술의 메카 뉴욕 현대미술관에 가면 4층의 가장 좋은 자리에 정신없이 물감 뿌리기를 한 작품이 있습니다. 바로 잭슨 폴록Jackson

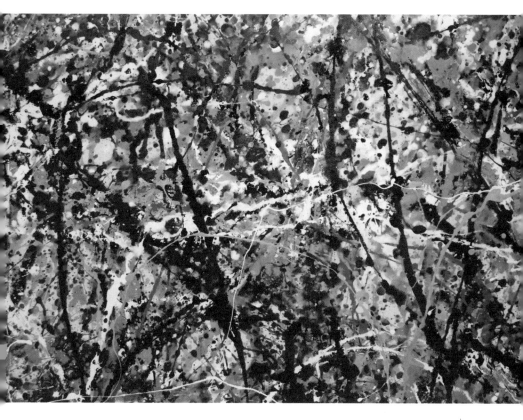

폴록, 〈One, 31번〉 부분, 1950년, 뉴욕 현대미술관

Pollock, 1912~1956의 작품 〈One, 31번〉입니다. 폴록의 그림을 '액션 페인 팅'이라고 하는데 '몸으로 그림을 그린다'라는 의미입니다.

저는 폴록의 작품을 본 순간 '스탕달 신드롬'에 빠져버렸답니다. 스탕 달 신드롬이란 걸작을 보고 갑자기 흥분에 빠지거나 호흡곤란, 우울증, 현기증, 전신마비 등의 이상 증세를 보이는 것입니다. 프랑스의 소설가 스탕달Marie-Henri Beyle Stendhal, 1783~1842이 『나폴리와 피렌체－밀라노에서 레조까지의 여행』에서 "산타크로체 교회를 떠나는 순간 심장이 마구 뛰 는 것을 느끼기 시작했다" "생명이 빠져나가는 것 같았고 걷는 동안 그 대로 쓰러질 것 같았다"라고 저술한 것을 보고 1979년 이탈리아 피렌체 의 정신과 의사 그라치엘라 마게리니가 만든 의학 용어입니다.

뉴욕 현대미술관의 4층 갤러리 16번 방에는 저처럼 스탕달 신드롬에 빠진 사람들이 몇 명 보였습니다. 폴록의 원초적 에너지와 리듬에 정신 이 아뜩해진 것이지요. 폴록의 장대한 스케일과 극적인 움직임에 관람 객들은 몸 둘 바를 모르고 작품에 빠져들었습니다. 검은색은 그의 상처 인가요? 흰색은 그의 희망인가요? 바람처럼 보이기도 하고 지난날의 흔 적 같기도 하네요.

잭슨 폴록은 1912년 미국 와이오밍주 코디에서 5형제 중 막내로 태 어나 애리조나와 캘리포니아에서 유년 시절을 보낸 뒤 형과 함께 뉴 욕으로 건너와 아트 스튜던트 리그에서 2년간 공부했습니다. 1943년 페기 구겐하임의 초대로 뉴욕 금세기 미술관에서 첫 개인전을 했으며,

1944년 뉴욕 현대미술관은 그의 작품 〈암이리The She-Wolf〉를 구입합니다.

1945년 33세가 된 폴록은 화가인 크래스너Lee Krasner, 1908~1984와 결혼합니다. 폴록은 그녀와 11년간 결혼 생활을 했는데, 그녀는 폴록의 야망을 위해 자신의 재능을 희생했습니다. 폴록은 1946년 이후 액션 페인팅을 시작해서 1947~1950년에 절정기를 맞이합니다. 하지만 1951년 이후 그림에 한계를 느끼고 사망하기 전까지 18개월 동안 심한 우울증과 알코올 중독에 빠졌습니다. 안타깝게도 1956년 44세에 자살 같은 음주 교통사고로 생을 마감합니다.

자신의 내적 자아를 그림으로 분출한 폴록은 "그림은 자기 발견이다. 훌륭한 화가들은 모두 자기 자신을 그렸다"라고 했습니다. 그의 작품은 곧 그의 자화상이라 할 수 있지요.

잭슨 폴록의 업적은 위대합니다. 그는 전통적인 미술 방식에서 완전히 벗어났습니다. 붓과 팔레트, 틀에 맞춘 캔버스는 그에게 불필요했습니다. 바닥에 천을 깔고 물감 통을 들고 이리저리 춤을 추듯 몸을 움직였지요. 그의 작업은 '예술은 제작 과정이 중요하다'라는 단서를 주었으며 이는 개념 미술이나 행위 예술, 신체 예술의 동기가 되었습니다.

드 쿠닝은 "잭슨이 새 시대를 열었다"라며 그를 칭송했습니다. 잭슨 폴록의 물감 뿌리기는 원초적이며 장난 같은 느낌을 주지만, 그가 미술사에 끼친 영향은 세잔과 피카소에 견줄 만큼 위대합니다.

세상에서 가장 비싼 그림
100위에 오른 작가는?

　세상에는 언제나 극과 극이 존재하는데 미술계 역시 마찬가지입니다. 세상에서 가장 비싼 그림 100위에 오른 작가들의 명단을 보면 잘 드러납니다. 왜냐하면 100위에 든 작가가 생각보다 소수라는 것입니다. 100명은 물론 아니고 50명도 아니고 단 35명입니다. 즉 35명이 한 점 이상의 작품을 순위에 올리며 미술계 정상을 차지했다는 것이지요. 그런데 더 놀라운 것은 35명 중 5명이 45퍼센트를 차지했다는 사실입니다. 5명이 누구인지 궁금하지요? 그럼 세상에서 가장 비싼 그림 순위에 오른 베스트 작가를 소개하겠습니다.

　1위 피카소 15점, 2위 앤디 워홀 10점, 3위 프랜시스 베이컨 9점, 4위 반 고흐 7점, 5위 마크 로스코 6점, 6위 클림트·로이 리히텐슈타인 4

세잔, 〈카드놀이 하는 사람들〉, 1890년대 후반, 카타르 국립미술관.
2014년까지 거래된 가장 비싼 그림 1위, 2억 5천만 달러(당시 환율 기준 2,622억 원)

점, 7위 모네·세잔·잭슨 폴록·티치아노 3점, 8위 마티스·드 쿠닝 2점 등이 뒤를 잇고 있습니다. 이 순위는 2014년 7월 기준이며 매년 기록을 경신하고 있습니다. 여기에 이름을 올린 화가는 모두 고인이 된 사람입니다. 세계적인 화가가 사망하면 작품은 더는 생산되지 않기에 작품의 가치는 더 오르는 것입니다.

그럼 현존하는 작가 순위도 알아볼까요? 생존 작가 중 최고가를 기록한 작가는 영국 화가 데이비드 호크니David Hockney, 1937~입니다. 2018년 11월 호크니는 〈예술가의 초상〉으로 생존 작가 중 최고가인 9,030만 달러(당시 환율 기준 1,019억 원)를 기록합니다. 그런데 6개월 후인 2019년 5월, 제프 쿤스Jeff Koons, 1955~의 입체 작품 〈토끼〉가 9,107만 5천 달러(당

시 환율 기준 1,085억 원)로 호크니를 누르고 현존 작가 최고가를 차지합니다. 제프 쿤스가 기록한 작품가는 사망, 생존 포함하여 세계에서 가장 비싼 그림 순위, 10~15위 정도가 될 것으로 추측합니다. 물론 생존 작가 중에는 1위이지요. 최고가 순위는 언제든 바뀔 수 있는 것 아시지요?

이번에는 한국 최고가 작가를 찾아볼까요? 유일하게 100억 이상에 거래된 김환기1913-1974 작가 역시 놀라운 기록을 가지고 있는데, 2019년 11월 홍콩 크리스티 경매에서 김환기 작가의 〈우주〉가 약 132억 원에 낙찰되며 큰 화제를 불러일으켰습니다. 100억 대에 거래된 김환기 작품을 보고 모두 놀랐는데요, 제프 쿤스의 은색 토끼 작품은 무려 1,000억 원 이상이라고 하니 입이 다물어지지가 않습니다. 참고로 국내 작품 최고가 10위 중에 9점이 김환기 작가이고 나머지 한 점은 이중섭 작가입니다.

이상 세계에서 가장 비싼 그림 순위에 오른 작가와 최고가를 기록한 생존 작가를 통해 미술계의 양극화 현상을 알아보았습니다. 사실 경이로운 작품가를 기록한 작가는 매우 극소수이고 대부분의 작가는 작품 판매조차 원활하지 않은 것이 현실입니다. 해외 경매 시장에서 기록을 경신하는 초고가의 작품 때문에 헛웃음이 나오기도 하지만, 그만큼 창작 예술품의 가치가 높다는 정도로 이해하면 될 것 같습니다.

예술 작품 구매는 특별한 사람들의 이야기처럼 느껴집니다. 하지만 최근에는 아트테크라고 해서 젊은 세대 사이에서 미술품 재테크가 유

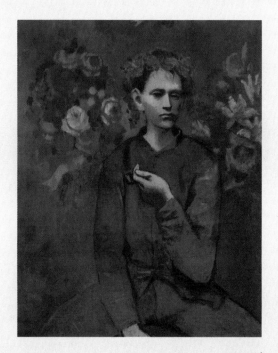

파카소, 〈파이프를 든 소년〉, 1905년.
소더비 경매 약 1억 4백만 달러(당시 환율 기준 1,093억 원)

행하고 있습니다. 작품 구매는 미술 시장에서 이미 검증된 작가의 작품을 선택하거나 혹은 작품의 미래 가치와 개인의 안목 및 취향에 따라 작품을 선택할 수가 있습니다. 전자의 경우는 다소 보수적인 작품 구매이며, 후자의 경우에는 지금 구매한 그림이 언젠가는 고가의 작품이 될지도 모르고, 또 창작자에게 계속해서 작품 활동을 이어나갈 수 있는 동력이 되니 서로에게 좋은 일입니다.

아는 만큼 보인다
사연 있는 그림

관음증일까,
효심일까?

루벤스Peter Paul Rubens, 1577~1640의 작품 〈시몬과 페로〉의 주제는 무엇

일까요?

1. 노인과 젊은 여인의 음탕한 사생활

2. 사랑에는 나이가 상관없다는 것

3. 아버지를 향한 효심

정답은 3번 아버지를 향한 효심입니다. 놀라셨나요?

옷을 벗은 노인이 젊은 여인의 젖가슴을 빨고 있는데, 우측 창에는

두 남자가 호기심 어린 눈으로 엿보고 있습니다. 이 그림은 얼핏 보면

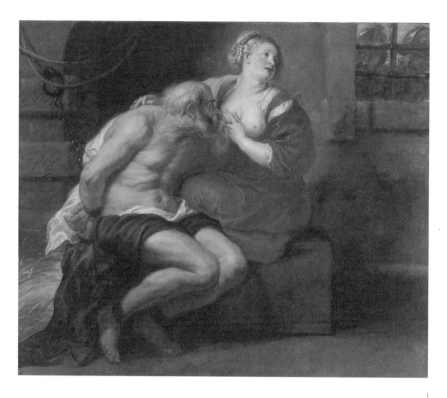

루벤스, 〈시몬과 페로〉, 1630년, 암스테르담 국립미술관

노인과 젊은 여인의 음탕한 사생활 같지요. 그런데 자세히 보면 뭔가 석연찮은 구석이 있습니다. 찾았나요? 노인의 자세가 영 불편해 보입니다. 손발이 모두 묶여 있고 젖가슴을 열고 있는 여인 또한 지나치게 얼굴을 돌리고 있네요. 그러고 보니 배경에 몇 가지 단서가 보입니다. 네, 이곳은 바로 감옥입니다.

두 사람은 어떤 사연이 있기에 감옥에서 이런 요상한 포즈를 하고 있을까요? 때는 로마 시대로 거슬러 올라갑니다. 시몬이란 노인이 죄를 짓고 감옥에서 '굶어 죽는 형'을 받습니다. 시몬에게는 결혼한 딸이 있었는데, 딸은 면회를 갈 때마다 점점 굶어 죽어가는 아버지를 차마 볼 수가 없어서 자신의 젖을 아버지에게 물렸다고 합니다. 그 무렵 딸은 수유하는 중이었고, 아버지의 목숨을 구하기 위해 수치심은 잠시 접고 젖을 물린 것입니다. 딸의 효심은 큰 감동을 주었고 마침내 시몬은 풀려나게 됩니다. 이러한 이야기가 담긴 그림이 〈시몬과 페로〉입니다.

이 그림은 부도덕한 외설이 아닌 아버지를 향한 딸의 효심을 그린 숭고한 그림입니다. 이 내용은 고대 로마 역사가 발레리우스 막시무스가 30년에 펴낸 『고대 로마인들의 기억될 만한 행동과 격언들』 제4권 5장에 나오는 이야기입니다. 이 책에는 부모 자식과의 관계, 형제의 우애, 나라에 충성하는 애국심 등이 수록되어 있는데, 그중 '시몬과 페로의 이야기'가 가장 강한 인상을 남겼습니다. 이 소재는 내용이 매우 흥미롭고 충격적이어서 문학과 그림에 종종 등장하기 때문에 세계 미술관을 다

니다보면 자주 볼 수 있습니다.

제가 2016년 스페인의 몬세라트에 갔을 때의 일입니다. 몬세라트는 가우디가 영감을 받은 곳으로 바르셀로나 인근에 있습니다. 몬세라트의 명소는 베네딕트 수도원이지만 몬세라트 미술관도 꽤 괜찮습니다. 몬세라트 미술관에서 그림을 감상하고 있는데 외국인 두 명이 한 작품 앞에서 한참을 머물며 대화를 하더군요. 그 작품은 루벤스가 아닌 다른 화가가 그린 〈시몬과 페로〉였습니다. 두 사람은 '이건 좀 심한 외설인데?'라고 했을까요, 아니면 '이건 효심을 나타낸 그림이야'라고 했을까요? 알고 보는지 모르고 보는지 알 수 없지만, 이 그림이 눈길을 끄는 것은 확실해 보였습니다.

우리 일행도 그들처럼 〈시몬과 페로〉 앞에서 한참을 머물며 대화를 나누었지요. 이 그림의 설정은 아무리 내용을 알고 보아도 쉽게 수긍할 수 없었습니다. 관음증을 유발하기 때문이지요. 저도 직접 그림을 보았을 때, '혹시 이 그림에 성적인 코드가 숨겨진 것은 아닐까?' 하는 의심이 들었습니다. 소재가 너무나 자극적이기 때문입니다. 알고 보아도 이런 저런 생각이 드는데 모르고 보면 어떨까요?

〈시몬과 페로〉는 여러 화가들이 그렸는데 그중 루벤스 그림이 가장 유명합니다. 루벤스는 독일 출생의 벨기에 화가로 17세기 바로크 미술의 대표 화가입니다. 그는 1600년부터 이탈리아에서 8년간 머물고, 베네치아, 로마에서 르네상스 거장들의 작품을 익히며 이름을 떨쳤습니

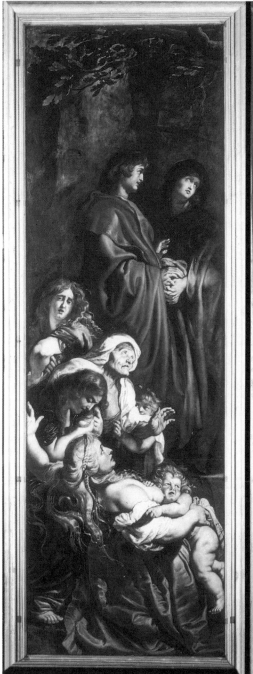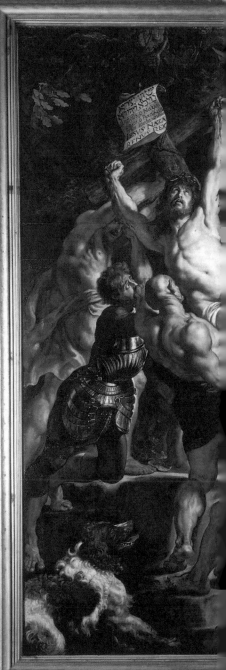

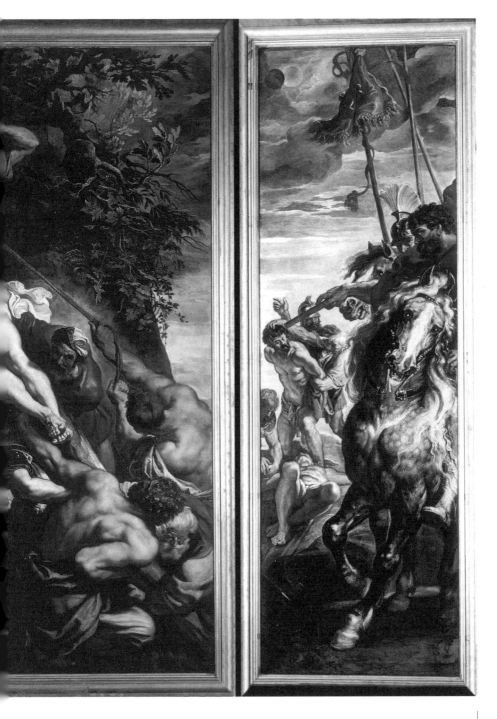

루벤스, 〈십자가를 세움〉, 1610~1611년, 벨기에 안트베르펜 성모대성당

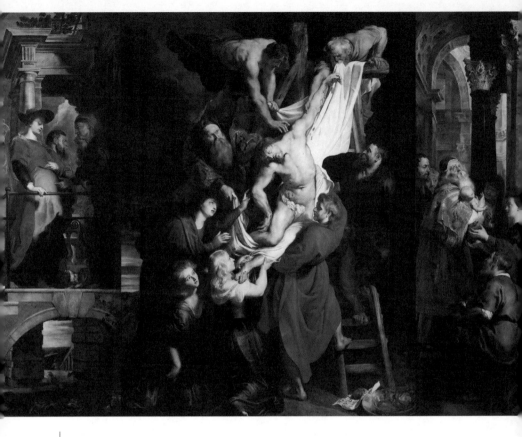

루벤스, 〈십자가에서 내려지는 그리스도〉, 1612~1614년, 벨기에 안트베르펜 성모대성당

다. 1609년 독일(플랑드르) 알브레히트 총독의 궁정화가가 되었고 초상화, 역사화, 풍경화, 종교화 등을 다작한 화가로 세계적인 명성과 인기를 누렸습니다. 그는 스페인의 펠리페 4세와 잉글랜드의 찰스 1세에게 기사 칭호를 부여받은 외교관이었고, 한 시대를 이끈 위대한 예술가였습니다. 벨기에 안트베르펜에는 그의 저택을 개조한 루벤스 미술관이 있습니다.

화려하고 장대하면서 극적인 그림은 바로크 미술의 특징인데 특히 루벤스의 인물화는 역동적이고 생동감이 있었습니다. 그림 속 여성들은 매우 풍만하여 관능미가 넘쳤는데 이를 두고 '루벤지엔Rubensian'이나 '루베네스크Rubenesque'라고 합니다. 풍만하고 매력적인 여성을 일컫는 말이지요.

하지만 그가 관능적인 그림만 그린 것은 아니랍니다. 루벤스는 성당 제단화를 위해 종교적인 그림도 많이 그렸습니다. 벨기에 안트베르펜의 성모대성당에 있는 〈십자가를 세움〉과 〈십자가에서 내려지는 그리스도〉는 그의 대표작입니다. 이 작품은 동화 『플랜더스의 개』에서 화가를 꿈꾸던 네로가 그렇게 보고 싶어 하던 그림입니다. 루벤스의 그림이 얼마나 유명한지 알겠지요? 역시 아는 만큼 보입니다.

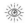

죽마고우를 위하여,
〈인왕제색도〉

지루한 장마가 계속되는 어느 날 친구가 위중하다는 소식을 들은 정선¹⁶⁷⁶⁻¹⁷⁵⁹은 친구의 쾌차를 위해 그림 한 점을 그립니다.

"운무가 물러나는 인왕산처럼 훌훌 털고 일어나시게, 친구."

1751년 5월 정선의 나이 76세, 어느 날 정선은 죽마고우인 시조 시인 이병연^{1671~1751}이 위중하다는 소식을 듣고 그의 집으로 병문안을 갑니다. 그의 소매에는 죽음을 앞둔 친구를 위해 마음을 다해 그린 그림 한 점이 들어 있었습니다. 그 그림이 바로 〈인왕제색도〉입니다.

그림을 보면 위용 있는 인왕산에 운무가 걷히고 집에 밝은 빛이 비치는 모습입니다. 친구 이병연의 집입니다. 자세히 보면 집은 위에서 아래로 본 시점이고 인왕산은 아래에서 위로 본 시점입니다. 두 개의 시

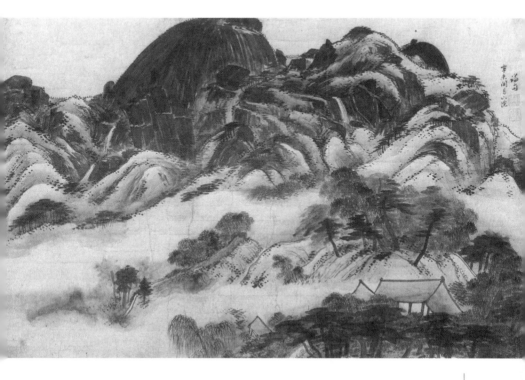

정선, 〈인왕제색도〉, 1751년, 리움 미술관

점으로 그린 이 그림은 마치 장마가 걷히는 현장에 서 있는 듯 생생합니다. 봉우리는 검은색으로 힘차게, 운무는 맑고 부드럽게 그려져 있는데, 안개가 걷히듯 친구의 병도 나아지길 기원한 것 같습니다. 그러나 정선의 절절한 바람에도 아랑곳없이 친구는 며칠 뒤 먼 길을 떠납니다. 하지만 죽마고우의 우정은 가슴에 담고 떠났겠지요.

겸재 정선은 영·정조 때 화가로, 조선 최고의 화가 중 한 명입니다. 영·정조 때는 전란이 수습되고 조선 고유의 문화가 꽃피던 시절이었습니다. 당시 조선 화단은 중국풍의 관념적인 산수화를 답습하는 수준이었는데, 정선은 우리나라 고유의 화풍인 진경산수화眞景山水畵를 고안합니다. '진경'은 실제 경치를 바탕으로 과장과 왜곡, 생략을 적절히 사용하여 조선의 사상과 관념, 정취가 잘 드러난 그림입니다. 〈인왕제색도〉는 대상을 충실히 그리면서도 과감한 구도와 생략을 통해 화가의 생각과 이념을 그린 진경산수의 대표작입니다. 이 작품은 1984년 국보 216호로 지정되었습니다.

정선은 명문가 출신이었으나 아버지 대에서 가문이 쇠락해 버린 데다 14세 때 아버지가 죽으면서 궁핍하게 생활합니다. 그러다 30세에 도화서에 들어간 정선은 실력을 인정받아 영조와 사대부의 총애를 받습니다. 그리고 1711년 36세에 처음 금강산을 유람한 그는 〈신묘년풍악도첩〉을 그립니다. 이 작품에 진경산수 기법이 처음 나타났는데, 비록 서툴긴 하지만 정선은 이 그림으로 이름을 알리게 됩니다.

정선의 금강산 유람은 친구 이병연의 초대로 이루어진 것이었습니다. 1710년 이병연이 금화(강원도 철원) 현감으로 발령 나면서 그를 초대한 것입니다. 2년 후, 두 번째 금강산 유람도 역시 이병연과 함께했으며 정선은 이 여행 후 〈해악전신첩〉을 그립니다. 그러나 아쉽게도 이 작품은 남아 있지 않습니다.

40세가 넘도록 수입이 불안정한 정선을 딱히 여긴 친구 이병연은 그를 관직에 추천합니다. 그의 벼슬길은 과거에 합격하지 않고도 자격이 되면 벼슬길에 오를 수 있는 '음서 제도'에 의해 열렸습니다. 정선은 친구 덕에 종6품 관상감 천문학 겸교수를 받았고, 1년 뒤 경상도 하양 현감이 되었는데, 현감을 하는 동안은 정사를 돌보느라 그림은 잠시 쉬었습니다.

이러한 사정을 딱하게 여긴 경상도 관찰사가 영남 66개 군을 샅샅이 돌며 그가 그림을 그릴 수 있게 도와줍니다. 직접 눈으로 보고 그리는 경치는 진경산수화가 되어 〈영남첩〉으로 나왔습니다. 이 화첩으로 정선은 한양, 금강산뿐 아니라 팔도를 다 아우르는 화가로 이름을 떨치게 되었다고 하는데, 〈영남첩〉 역시 전해지지는 않습니다.

1733년 정선은 한적한 경상도 청하 현감이 되었는데, 그는 이 시기를 기회로 생각하고 진경산수화에 매진합니다. 그 후 1년 뒤에 그린 〈정선필 금강전도〉는 내금강을 위에서 아래로 보는 시점으로 그리는 부감법을 이용했는데, 진경산수화의 절정이라 할 수 있습니다. 이 작품

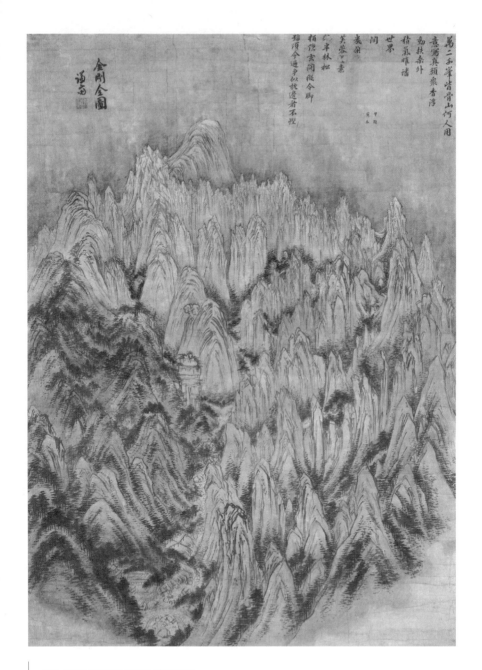

정선, 〈정선필 금강전도〉, 1734년, 리움 미술관

은 1984년에 국보 217호로 지정되었지요.

그리고 5년간 양천(강서구 가양동) 현령으로 가면서 불후의 명작들을 쏟아냅니다. 정선이 유능한 벼슬아치는 아니었지만, 그의 솜씨를 아꼈던 영조와 양반들의 후원으로 나이가 들어서도 벼슬길이 끊이지 않았던 것입니다.

정선이 양천으로 떠나는 날, 친구 이병연이 그를 배웅했습니다. 헤어지며 이병연은 시로, 정선은 그림으로 서로 소식을 전하자고 약속합니다. 이때 만들어진 화첩이 〈경교명승첩〉입니다. 두 권의 화첩에는 25점의 서울 근교 경치가 그려져 있습니다. 이를 '시화상간첩'이라 하는데, 시와 그림을 서로 바꿔 본다는 말입니다.

72세가 된 정선은 마지막으로 금강산 여행을 떠납니다. 세 번째 여행인 셈인데, 그는 죽기 전에 제대로 된 금강산을 그리고 싶었습니다. 욕심을 내려놓듯 그림은 많이 비워졌고 과감하게 생략해서 그렸습니다. 21점의 그림은 〈해악전신첩〉으로 36년 전 그림과는 많이 달랐습니다.

정선은 80세가 넘어서도 그림에 정진했으며 말년이 될수록 더 원숙한 그림을 그렸습니다. 그가 사용한 붓을 모으면 붓 무덤이 만들어진다고 할 정도로 노력파였습니다. 정선의 3대 작품이 〈금강전도〉〈인왕제색도〉〈박연폭포〉인데 뒤의 두 작품은 70~80대에 그린 것입니다.

정선은 1759년에 84세의 나이로 세상을 떠났습니다. 조선 최고의 화가로 벼슬도 하고 자손은 번창했으며 장수까지 했으니 더 이상 부러

울 것이 없는 인생이었습니다. 게다가 평생지기 이병연과의 우정은 그를 더 빛나게 해주었습니다. 정선은 떠났지만 그의 풍경화는 영원히 기억될 것입니다. 천 원짜리 지폐에 그려진 〈계상정거도〉도 그의 작품입니다. 우리 그림, 참 아름답지요?

정선, 〈박연 폭포〉, 18세기, 이우복 소장

늦은 나이에
꿈을 이룬
소박파 화가들

'소박파'는 말 그대로 소박한 사람들이 그린 그림입니다. 독학으로 늦은 나이에 그림에 입문하여 사실적이고 고전적인 구상을 그린 양식이지요. 이들의 전직은 세관원, 하녀, 주부, 우편배달부 등 사회의 아웃사이더라 할 수 있기에 '아웃사이더 미술'로 부르기도 합니다. 하지만 소박파 화가들이 이룬 성과는 주류 화가들 못지않게 감동적입니다. 이 정도면 소박을 넘어서는 대박이지요.

소박파는 동시대의 미술 양식과는 무관하게 독창적인 그림을 그립니다. 이들은 생업을 가진 후 취미로 붓을 잡고 느지막이 화가가 됩니다. 일요 화가, 문외 화가로 불리는데 미술사의 주류 유파는 아니지만 소박하고 정겨운 그림으로 많은 사람들이 공감하고 좋아합니다. '나이브 아

앙리 루소, 〈잠자는 집시〉, 1897년, 뉴욕 현대미술관

앙리 루소, 〈쥐니에 신부의 이륜마차〉, 1908년, 오랑주리 미술관

트Naive art'라고도 하지요.

대표 화가로는 앙리 루소, 세라핀 루이, 그랜마 모지스, 루이 비뱅, 앙드레 보샹, 카미유 봉부아가 있습니다. 그런데 이 늦깎이 화가들의 전직이 참 흥미롭습니다. 앙리 루소는 세관원이었고, 세라핀 루이는 하녀였습니다. 그랜마 모지스는 전업주부로 76세에 처음 붓을 들었습니다. 게다가 루이 비뱅은 62세까지 우편배달부였으며 앙드레 보샹은 측량 기사였다고 하네요.

그들 중 가장 유명한 세 화가를 알아볼까요?

앙리 루소Henri Rousseau, 1844~1910는 소박파의 선구자입니다. 49세까지 세관원으로 일했던 루소는 일요 화가로 주말마다 혼자 그림을 그렸고, 40대 초부터 전시회에 참여합니다. 소박하고 서툰 아마추어 화가였지만 원시적이고 순수한 화풍으로 인기가 있었습니다.

열대 지방을 사실적으로 그렸는데, 사실 그는 열대 지방에 가 본 적이 없었습니다. 열대 지방뿐 아니라 파리를 벗어난 적이 한 번도 없었지요. 그의 그림 속 동식물은 모두 상상으로 그린 것인데 그래서 더 몽환적이고 신비로운 매력이 있습니다. 현실적인 듯 비현실적인 소재, 공간과 원근법을 무시하는 구성법이 루소와 소박파 그림의 특징입니다. 서툴러서 더 순수한 그의 그림은 현대미술의 중심인 뉴욕 현대미술관과 파리 오르세미술관 등 유명 미술관에 자랑스럽게 걸려 있습니다.

다음은 세라핀 루이Séraphine Louis, 1864~1942입니다. 그녀의 이야기는

〈세라핀〉이란 영화로 만들어졌습니다. 그녀의 삶이 너무 애절하고 드라마틱하여 영화를 보는 내내 안타까웠던 기억이 나네요. 그녀는 프랑스 상리스 마을에서 가족도 없이 하녀로 살아가지만 힘들게 번 돈으로 물감을 사서 그림을 그리고 자연과 교감했습니다. 1914년 독일 화상인 빌헬름 우데가 상리스로 이사하면서 세라핀은 우데의 하녀가 됩니다. 우데는 피카소의 작품을 가장 먼저 구입하고 앙리 루소를 발굴한 당대 최고의 비평가이자 화상인데 세라핀이 그린 그림의 예술성을 단번에 알아보고 후원자가 됩니다. 그녀의 그림은 강렬했고 뜨거운 열정이 있었기 때문입니다.

그림이 팔리면서 그녀는 잠깐 희망을 품었습니다. 하지만 안타깝게 제1차 세계대전이 터지면서 우데는 도망가고 세라핀은 다시 하녀가 됩니다. 13년이 지난 후 세라핀을 찾아온 우데는 그녀의 전시회를 주선했는데 당시 유럽을 흔든 세계 대공황으로 무산되고 맙니다. 그러던 중 그녀는 정신병으로 병원에 감금되었고 결국 그곳에서 생을 마감합니다.

자신의 꿈을 마음껏 펼치지 못했던 비운의 세라핀은 죽은 지 3년 후인 1945년에 우데의 노력으로 첫 전시를 하게 되었습니다. 그리고 2009년 그녀의 삶을 다룬 영화가 나오면서 이름이 점차 알려졌습니다. 화가가 되고 싶었지만, 신분의 벽을 넘지 못한 그녀의 생은 슬픈 영화로 기억됩니다.

애나 메리 로버트슨 모지스Anna Mary Robertson Moses, 1860~1961는 76세에

세라핀 루이, 〈큰 부케〉, 1907년경, 메트로폴리탄 미술관

처음으로 붓을 들었습니다. 그녀는 모지스 할머니(그랜마 모지스)라고도 불리지요. 그녀는 1860년 뉴욕주의 작은 농촌에서 10남매의 셋째로 태어났습니다. 27세에 농장에서 같이 일하던 토머스 모지스와 결혼한 후, 농부의 아내로 5남매를 키웠다고 합니다. 그녀는 67세에 남편과 사별한 뒤 관절염 때문에 바느질을 할 수가 없어서 어릴 때부터 꿈이었던 그림을 그리기 시작했는데요. 자신의 유년 시절과 아름다운 전원 풍경을 그리면서 잠재된 예술성을 발휘하게 됩니다.

취미로 그림을 그린 모지스 할머니에게 행운의 기회가 찾아온 것은 우연히 이 마을을 방문한 뉴욕의 컬렉터 루이스 칼더 덕분이었습니다. 그는 약국에 걸린 모지스 할머니의 그림에 매료되어 큐레이터인 오토 칼리어에게 소개했습니다. 할머니의 작품은 뉴욕에서 전시되며 세상에 알려집니다. 할머니의 그림을 본 사람들은 전원에서 펼쳐지는 화목하고 따뜻한 가족애에 감동했고 할머니의 이야기는 순식간에 미국 전역에 퍼집니다.

모지스 할머니는 80세에 첫 개인전을 했고 〈타임〉 〈라이프〉 등의 잡지에 그녀의 이야기가 실리면서 유명해졌습니다. 1949년 해리 트루먼 대통령에게 '여성프레스클럽상'을 받았습니다. 그리고 1960년, 뉴욕 주지사 넬슨 록펠러는 그녀의 100번째 생일을 '모지스 할머니의 날'로 선포했습니다.

모지스 할머니는 101세로 생을 마감하기까지 25년간 화가로 살면서

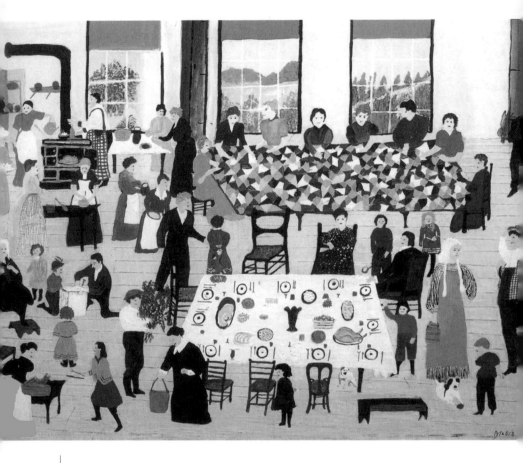

모지스, 〈퀼팅 모임〉, 1940~1950년, 개인 소장

1,600점의 그림을 남겼습니다. 그녀는 꿈을 이루는 데는 나이가 상관없다는 것을 몸소 보여 주며 희망과 도전의 메시지를 전하고 있습니다.

이렇게 세 명의 소박파 화가들의 열정 가득한 삶을 살펴보았습니다. 소박파는 미술사에 남은 위대한 양식이 아닙니다. 이들은 소박하고 단순하게 그렸으며 본 대로 느끼고 자유롭게 상상했으며 기법보다는 정성과 마음을 다해 그렸습니다.

우리 주변에도 소박한 꿈을 가진 화가가 있겠지요? 삶의 노래를 그림으로 그리는 데 유파가 무슨 상관이 있겠습니까? 그림에 대한 열정만 있으면 누구나 꿈을 이룰 수가 있습니다.

그녀의 자전거가
내게 왔다,
무하의
자전거 광고

1891년 파리에서는 자전거가 대유행이었습니다. 자전거는 대중적인 교통수단이면서 여가 활동을 할 수 있는 스포츠였지요. 당시 많은 자전거 회사가 앞다투어 광고 포스터를 제작했는데, 그중 가장 인기 있는 광고는 어떤 것이었을까요?

승리의 여신이 자전거를 번쩍 들고 있는 광고, 자전거를 탄 아름다운 여성이 머리칼을 휘날리는 광고, 자전거의 빠른 기능과 성능을 강조한 광고, 이 셋 중 대중이 선택한 것은 바로 자전거를 탄 아름다운 여인이 머리카락을 휘날리는 광고입니다.

이 포스터는 무하Alfons Maria Mucha, 1860~1939가 1902년에 그린 '페르펙타 자전거' 광고입니다. 무하의 자전거를 타면 왠지 여신이 될 것 같고 모

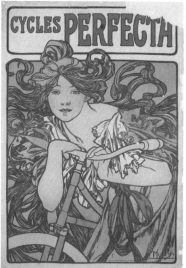

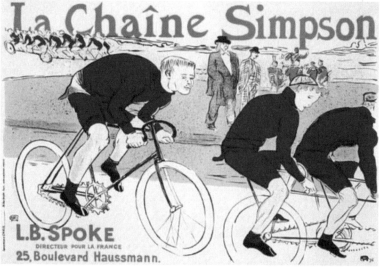

파리 자전거 광고 포스터

델처럼 머리칼을 휘날리며 여가를 즐길 수 있을 것 같은 상상력이 발휘됩니다. 사람들은 상품의 성능보다는 아름다운 여인의 이미지를 선택했습니다. 심지어 이 광고에는 자전거가 잘 보이지 않는데도 말입니다. 이것이 '무하 스타일'입니다. 아름다운 여인을 모델로 내세우며 그 이미지를 상품화한 것이지요. 그는 100년이나 앞서 대중의 광고 코드를 읽은 것입니다.

무하는 아르누보(19세기 말에서 20세기 초에 유럽 전역과 미국에서 유행한 건축, 공예 등 예술의 새로운 양식) 일러스트레이터 화가입니다. 그는 1860년 체코에서 태어나 1881년 이후 프랑스와 미국에서 활동하고 마지막은 조국 체코를 위해 애국심을 불태웠습니다. 무하는 타고난 소질이 있었지만 가난한 환경에서 뜻을 펼칠 수 없었는데 뮌헨의 어느 백작의 후원을 받아 뮌헨미술원에 다니게 되었고, 프랑스로 유학을 가게 됩니다. 그러나 결과물이 나오지 않자 백작은 후원을 끊었고, 무하는 스스로 생계를 책임지게 되었습니다.

앞길이 막막했던 24세 무하에게 운명을 바꿀 기회가 찾아왔습니다. 1894년 크리스마스 연휴에 갈 곳 없는 무명 화가 무하는 인쇄 일을 하는 친구로부터 갑작스럽게 포스터 그림을 부탁받습니다. 직원이 크리스마스 휴가를 떠나서 대신 일할 사람이 필요했던 것입니다. 그때 무하가 그린 게 사라 베르나르가 주연한 연극 〈지스몽다〉의 포스터였습니다. 친구는 완성된 무하의 포스터를 보고 내심 불안했는데, 뜻밖에 사라

무하, 연극 〈지스몽다〉 포스터, 1894년, 개인 소장

베르나르가 흡족해 했습니다. 포스터가 신선하고 예술적인 데다 무하가 그녀를 매우 아름답게 그렸기 때문이지요.

그의 포스터는 대중의 마음을 사로잡았습니다. 벽에 붙은 포스터가 동이 날 정도였지요. 무하는 이 일로 인생이 역전됩니다. 무하는 승승장구하여 미술, 디자인, 인테리어 전 분야에서 명성을 날립니다. 자연스럽게 부와 명예가 따라왔는데 그는 자신의 부를 누리면서 주변에 있는 화가들도 많이 도왔습니다.

화가로서 성공한 무하는 매우 풍요로운 삶을 살았지만, 그의 마지막 소원은 조국 체코를 위해 헌신하는 것이었습니다. 마침내 그는 체코로 돌아가서 20점의 초대형 그림 '슬라브 서사시' 연작인 〈체코의 역사와 신화〉를 그렸습니다. 그리고 프라하 시민회관과 시청사를 장식하고 수많은 포스터를 그리는 등 체코의 자긍심을 높이는 일에 온몸을 바쳤습니다. 그러자 체코를 점령한 독일 나치가 민족정신을 일깨우는 무하를 체포했고, 고문을 이기지 못한 무하는 그 후유증으로 1939년에 눈을 감습니다.

무하의 인생 여정은 파란만장했습니다. 무명 화가에서 '크리스마스의 기적'으로 성공했습니다. 그리고 프랑스와 미국에서 안락한 삶을 누릴 수도 있었는데 모든 것을 뒤로하고 조국 체코로 돌아가 화가로서 사명을 다하며 긴 여정의 막을 내렸습니다. 무하는 제2차 세계대전 때 체코가 공산화되면서 일개 장식 화가로 격하되었습니다. 그런데 1960년

팝아트가 나오면서 아르누보가 부활하고 무하가 재조명됩니다. 무하가 장식적인 포스터만 그렸다면 지금처럼 존경받지는 못했을 것입니다. 특히 '슬라브 서사시' 연작은 그가 죽기 전까지 20년 동안 그렸는데, 이 작품은 애국심을 고취하고 체코의 자존심을 드높인 것은 물론이고, 세계 평화에 기여한 좋은 사례라 할 수 있습니다. 무하는 아름다운 아르누보 여인을 그린 것으로 유명하지만 자신의 조국을 위해 민족 서사시를 그린 의식 있는 화가라는 것도 기억해 두면 좋겠습니다.

2017년 도쿄 신미술관에서 '무하전'을 보았는데, 그의 '슬라브 서사시' 연작을 보고 깊은 감명을 받았습니다. '슬라브 서사시' 연작이 그림으로 예술성이 높은 것은 아니지만 한 민족의 대서사시이기에 가슴이 찡했습니다. 무하는 젊어서는 대중들의 사랑을 받았고, 말년에는 조국을 위해 목숨을 바친 위대한 화가입니다. 개인의 행복을 추구하기보다는 공공의 정의를 실천한 화가에게 존경심을 보냅니다.

유니클로에서
바스키아를
사다

봄바람이 부는 날 쇼핑을 하다가 우연히 티셔츠를 보게 되었는데, 바스키아 그림이 눈에 들어왔습니다. 바스키아는 제가 무척 좋아하는 화가이기에 얼른 고르기 시작했지요. 근데 그 옆에 앤디 워홀, 잭슨 폴록, 키스 해링, 솔 르윗, 줄리언 오피, 쿠사마 야요이 등 평소에 제가 좋아하는 화가들이 총망라되어 있었습니다. 이게 웬일이죠?

현대미술 거장들의 작품이 유니클로 그래픽 티셔츠에 디자인되었습니다. 뉴욕 현대미술관의 스페셜 에디션으로 유명 화가들이 유니클로와 협업한 것입니다. 이들은 세계 미술 시장의 스타 화가들인데 2만 원 정도 하는 티셔츠에 그들의 작품이 프린트되어 있으니 흥분할 수밖에 없었습니다. 욕심을 겨우 자제하고 3장만 골랐는데 집으로 돌아오면서

기분이 무척 좋았습니다.

티셔츠 몇 장에 왜 그토록 흥분하고 기분이 좋았냐고요? 그림 값을 알면 여러분도 고개를 끄덕일 것입니다. 유니클로와 협업한 작가들의 그림 값은 상상을 초월하는 천문학적 수준입니다. 티셔츠에 그려진 동일한 그림은 아니지만 비슷한 그림을 찾아서 값을 알아보면, 먼저 바스키아의 〈무제〉는 2016년 뉴욕 크리스티 경매에서 5,730만 달러, 그러니까 한화 668억 600만 원(2016년 5월 기준)에 낙찰되었습니다. 티셔츠에 그려진 것과는 다르지만 바스키아의 작품은 보통 600억 원 이상입니다. 2017년 홍콩 소더비 경매에 나온 워홀의 〈마오〉는 공식 작품가가 1,161만~1,547만 달러, 한화로 130억~176억 7,000만 원(2017년 6월 기준), 즉 130억부터 경매가 시작됩니다. 워홀의 작품 중 회화는 좀 더 고가이고, 판화인 실크 스크린은 상대적으로 저렴합니다.

폴록의 〈NO. 5〉는 2014년 경매에서 1,500억 원에 거래되었습니다. 가히 천문학적이지요. 액션 페인팅의 독보적인 존재이기도 하고, 작품 수도 많지 않아서 상당히 고가입니다. 야요이의 〈호박〉은 2017년 홍콩 소더비 공식 작품가 25만 8,000~38만 7,000달러로 한화 2억 9,400만~4억 4,200만 원(2017년 6월 기준)입니다.

바스키아, 앤디 워홀, 잭슨 폴록은 현재 생존하지 않는 화가여서 희소성 때문에 부르는 게 값이라고 할 정도로 초고가입니다. 그림 값이 이정도이니 일반인이 원화를 사는 것은 힘든 일이고 판화를 사는 것조차

부담스러운 현실에서 2만 원 정도의 티셔츠로 그들과 가까워지는 것은 무척 고무적인 일입니다. 커피 몇 잔 값으로 스타 예술가의 작품을 입을 수 있으니 요즘 말로 가성비 최고입니다. 또한 원화는 세계 유명 미술관이나 책에서 볼 수 있는 반면, 티셔츠는 늘 만만하게 볼 수도 있으니 오히려 그림과 더 친해진 느낌입니다.

입을 때마다 그들의 그림을 쓱 보고 "아하, 이건 바스키아 작품이네." "아하, 솔 르윗은 참 세련되었네"라고 이야기할 수 있다면 미술의 산교육이 되는 것이죠. 작품을 티셔츠로 입고 감상하고 미술 교양도 쌓을 수 있으니 일석이조입니다. 한 단계 나아가 작품 가격까지 알면 그냥 티셔츠가 아닌 작품처럼 보일 수도 있습니다.

참고로 유니클로는 예술을 후원하기 위해 매주 금요일 4시부터 8시까지 뉴욕 현대미술관 무료 입장을 지원하고 있답니다.

'예술을 더욱 친근하게, 예술을 대중에게'라는 워홀의 말처럼 유니클로가 대중과 친해지기 위해 미술관 무료 입장도 지원하고 티셔츠에 예술 작품을 협업한 것은 시대의 흐름을 잘 파악한 것이지요.

저는 바스키아의 낙서화, 솔 르윗의 체크 무늬, 야요이의 호박 그림 티셔츠를 샀고 지금도 잘 입고 있습니다. 이 시대 최고 화가들의 그림이 그려진 티셔츠를 입고, 보고, 즐기는 일은 정말 기분 좋은 일이니까요.

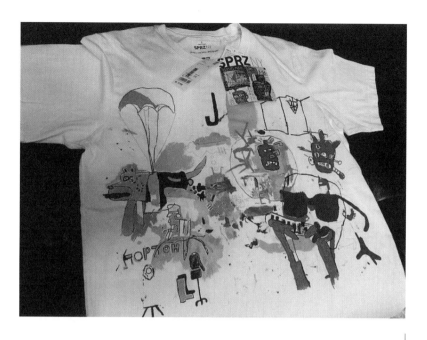

바스키아 티셔츠

마티스의 대표작이
러시아에 있는 이유는?

러시아 컬렉터 세르게이 슈추킨Sergey Shchukin, 1854~1936은 성공한 직물 사업가로 프랑스 미술 작품을 수집했습니다. 1898년 파리의 화상에게 인상주의 작품을 구매한 후 마티스Henri Matisse, 1869~1954와 피카소 작품까지 사들였지요. 1908년 가을 살롱전에서 마티스의 〈푸른 조화〉를 본 슈추킨은 작품 구매를 결정했습니다. 그런데 1909년에 배달된 작품은 〈붉은 조화〉로 바뀌어 있었습니다. 소위 말해 배달 사고가 난 것입니다. 어떻게 된 것일까요?

〈푸른 조화〉를 다른 사람에게 팔았기 때문일까요? 혹은 작품이 파손되어 다시 그리며 색을 바꾼 것일까요?

사실 마티스는 1908년에 완성한 〈푸른 조화〉가 마음에 들지 않았습

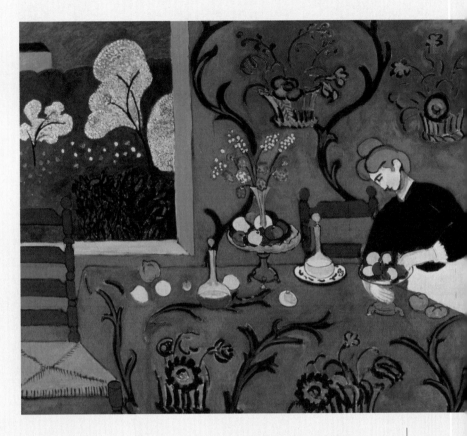

마티스, 〈붉은 조화〉, 1908년, 예르미타시 미술관

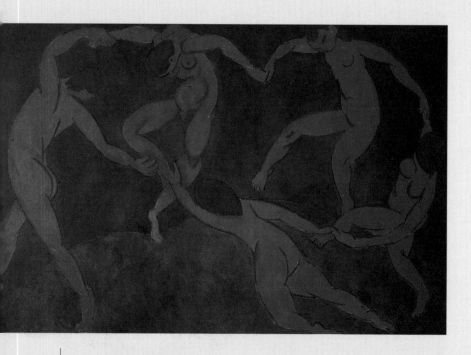

마티스, 〈춤〉, 1909~1910년, 에르미타시 미술관

니다. 실제 벽과 식탁의 푸른색은 추상성이 부족하고 자연주의가 연상되었기 때문입니다. 게다가 창밖의 초록 풍경은 푸른 실내와 차별성이 없어서 대비가 약했습니다. 그래서 마티스는 벽지 색을 과감히 바꾸기로 하고 그림을 다시 그렸습니다. 마티스는 창밖 초록색과 보색인 붉은색을 실내 색으로 선택하고 벽과 식탁보를 평면적으로 그렸습니다. 여자와 식탁 위의 물체들도 벽지처럼 평평하게 그리고 화려한 패턴으로 장식성을 더했지요.

그렇다면 색채가 완전히 바뀌어버린 〈붉은 조화〉를 배달받은 슈추킨은 어떻게 했을까요? 슈추킨은 마티스와 절친한 사이인 데다가 마티스가 새로 그려서 보낸 작품이 흡족했기 때문에 아무 문제가 되지 않았습니다. 한발 더 나아가 슈추킨은 〈붉은 조화〉를 배달받은 후 마티스에게 또 다른 작품을 주문하기까지 합니다. 그 작품은 마티스의 대표작이면서 미술사에 길이 남은 〈춤〉과 〈음악〉입니다. 현재 이 작품들은 러시아 상트페테르부르크의 예르미타시 미술관에 가면 모두 만날 수 있습니다. 프랑스 화가 마티스의 대표작이 러시아에 많이 있는 이유는 마티스의 작품을 사랑한 러시아 컬렉터 슈추킨 덕분입니다.

마티스의 삶은 도전의 연속이었습니다. 이십 대 초반 미래가 보장되는 변호사에서 화가로 변신했으며 화가가 된 후에는 전통 회화에 반기를 들고 야수주의라는 새로운 양식을 찾았지요. 몸이 쇠약해진 노년에는 물감 대신 종이 콜라주로 작품을 완성했습니다. 자연의 색을 거부하고 원색으로 그림을 그린 마티스를 색채의 마술사라고 부릅니다. 마티스의 작품처럼 우리 주변도 밝은 기운이 생동하면 좋겠습니다.

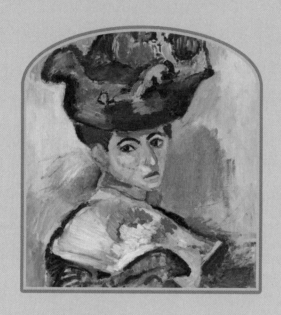

Chapter 07

5분이면 충분해요

초간단 미술사

고전주의,
그리스·로마를
빼놓고
말할 수 없어!

2017년 여름, 시칠리아섬에 있는 '신전들의 계곡'을 찾아가는 길은 너무나 멀고 험했습니다. 차창 넘어 황토 언덕이 보이고 나무 사이로 그리스 신전들이 신기루처럼 보였는데, 가까이 다가가서 보니 기원전 건축이라고는 믿을 수가 없을 정도로 견고했습니다. 고대 그리스 건축물을 직접 보니 먼 길을 찾아간 고생은 온데간데없고 감동의 물결이 밀려왔습니다.

서양 미술사에서 고전주의는 고대 그리스의 사회·문화·예술을 추구하는 것입니다. 고대 그리스에서 가장 문명이 발달한 시기는 기원전 480~323년으로 그 시기의 미술·건축·철학·문화는 서양 미술의 뿌리가 되었습니다.

고대 그리스 건축의 원형은 그리스 아테네의 파르테논 신전과 이탈리아 시칠리아에 있는 신전들의 계곡에 남아 있습니다. 조각의 원형은 그리스 조각가 미론이 만든 〈원반 던지는 사람〉과 프락시텔레스가 만든 〈크니도스의 아프로디테〉에서 볼 수 있지요. 〈원반 던지는 사람〉의 원본은 기원전 460~450년에 만들어졌으나 소실되었고, 〈크니도스의 아프로디테〉는 역시 기원전 350년경에 만들어졌으나 소실되었습니다.

〈크니도스의 아프로디테〉에서 크니도스는 현재 터키 남서쪽 연안의 작은 항구입니다. 아프로디테는 최초의 전라 여신 조각인데 이 조각은 여성 누드의 원형이 됩니다. 지금 남아 있는 것은 모두 로마 시대에 만들어진 복제품입니다.

〈원반 던지는 사람〉이나 〈크니도스의 아프로디테〉는 그리스 사람들이 생각한 이상적인 인체로, 인간의 몸을 가장 아름다운 비율로 구현한 조각이지요. 이를 고전주의 조각이라고 합니다. 고대 그리스 조각인 아프로디테를 원형으로 해서 많은 복제품이 생겼는데, 복제품 가운데 아프로디테를 가장 아름답게 표현한 작품은 로마의 카피톨리니 미술관에 있습니다. 보티첼리의 〈비너스의 탄생〉도 이 조각에서 모티브를 가져온 것입니다. 올림포스의 12신 중 사랑과 미의 여신 아프로디테는 그리스 신화에서는 아프로디테Aphrodite, 로마 신화에서는 베누스Venus, 영어로는 비너스라고 부릅니다.

고대 그리스 건축물이 일부 남아 있긴 하지만, 현존하는 그리스 조각

〈원반 던지는 사람〉 로마 복제품, 바티칸 박물관

〈크니도스의 아프로디테〉 로마 복제품, 카피톨리니 미술관

과 그림은 대부분 고대 로마인 덕분에 전해졌다고 할 수 있습니다. 로마인들이 그리스 미술을 존경하고 추종해서 석고나 대리석, 모자이크로 그리스 미술을 재현해 놓았기 때문입니다. 원본인 그리스 청동 조각들과 그림은 전쟁으로 소실되었습니다. 그래서 우리가 볼 수 있는 고전주의 작품은 로마인들이 복제한 그리스 미술입니다.

고대 그리스 미술은 고대 로마 미술로 명맥을 이었는데 중세 시대에 멈추었다가 다시 부활합니다. 이것이 르네상스입니다. 14세기 후반부터 16세기에 일어난 르네상스는 '고대 그리스·로마 미술의 부활'을 의미합니다. 르네상스는 이탈리아 피렌체에서 시작해 로마, 베네치아로 번졌으며 유럽 전역으로 퍼져 나갔습니다. 18세기 말부터 19세기 초에는 프랑스를 중심으로 고대 그리스 문화를 모방하는 '신고전주의'가 유행합니다. 신고전주의는 엄격하고 균형 잡힌 구도와 명확한 윤곽 등이 특징입니다. 다비드는 신고전주의의 창시자로 정치적인 그림을 많이 그렸습니다.

고대 그리스·로마에서 시작된 고전주의 건축은 로마네스크, 르네상스를 지나 현재까지 진행 중입니다. 유럽, 미국의 관공서나 고급 주택은 고대 그리스·로마 건축을 원형으로 설계합니다. 파리 판테온 같은 경우 초기 신고전주의 건축물로, 파사드(건물의 정면)는 로마의 판테온에서 따온 것입니다. 우리나라의 고전주의 건축물은 1909년에 준공한 덕수궁 석조전으로, 가장 오래된 신고전주의 건축물입니다. 파르테논 신전

이 연상되는 이오니아식 기둥과 삼각형 모양의 지붕이 특징인데 그리스 건축을 원형으로 하고 르네상스 양식을 가미한 콜로니얼 스타일, 즉 식민지식 스타일입니다.

서양 미술사는 고대 그리스 미술에 뿌리를 두고 발전했고 14세기 후반~16세기에는 르네상스 운동으로 고전을 부활시켰으며 18세기 말에는 프랑스를 중심으로 신고전주의가 이어집니다. 이것이 서양 고전 미술의 흐름입니다.

2017년 여름 이탈리아를 여행하면서 고전주의 미술에 푹 빠질 수 있었습니다. 아무리 새로운 미술이 나와도 고전주의 미술의 깊이는 따라올 수 없을 겁니다.

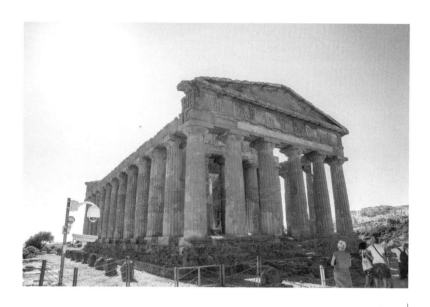

시칠리아 아그리젠토 〈콘코르디아 신전〉, 기원전 440~430년, 신전들의 계곡

로마 건축 〈판테온〉, 125년

마르티니, 〈수태고지〉, 1333년경, 우피치 미술관

중세 미술,
정말
암흑기였을까요?

유럽은 '발에 채이는 것이 성당'이라고 합니다. 그만큼 성당이 많다는 뜻이지요. 성당 안을 채우는 그림이나 조각, 그리고 부속물은 모두 신을 위한 산물입니다. 그런데 시기별로 보면 신을 위한 종교 미술에서 사람을 위한 종교 미술로 서서히 변화되어 왔음을 알 수 있습니다. 전자가 중세이고, 후자가 르네상스이지요. 중세 시대에는 기독교가 막강한 지배를 통해 신 중심의 작품만 만들었기 때문에 '미술의 암흑기'라고 합니다. 그런데 정말 그럴까요?

중세 시대는 5~15세기까지 지중해 주변과 유럽 대륙의 약 천 년 동안을 말합니다. 서로마 제국이 멸망한 476년부터 동로마 제국이 멸망한 1453년 사이를 말하기도 합니다. 이 시대는 기독교가 막강한 지배력

을 행사하며 신을 위한 작품만 예술로 인정했습니다. 모든 소재는 그리스도의 메시지와 교리이며 회화는 이를 전달하는 수단이었기에 그림은 권위적이었으며 단순했습니다. 원근법과 명암이 없었으며 감정을 표현하거나 인간적인 모습은 그리지 않았습니다. 중세 시대의 대표적 양식은 초기 기독교 미술, 비잔틴 미술, 로마네스크 미술, 고딕 미술입니다. 네 가지 중세 미술을 살펴볼까요?

초기 기독교 미술 300~750

지하 묘지인 카타콤^{Catacomb}에는 초기 기독교인이 그린 벽화가 남아있는데요. 카타콤 내에 있는 정방형의 회랑 바실리카^{Basilica}는 초기 성당의 모습입니다. 바실리카는 '역사적으로 유서가 깊고 규모가 큰 성당'을 가리키는 말로, 고대 그리스에서는 '법정'이란 용어로 사용했고, 고대 로마에서는 '공공건물'을 지칭했습니다. 기독교인들은 지하 묘지에서 로마 제국의 핍박을 피해 예배를 드렸습니다. '익투스^{IXOCE}'는 기독교인이란 암호인데 '물고기'와 '권능자'라는 뜻이기 때문에 기독교인을 물고기로 표시합니다.

비잔틴 미술 330~1453

동로마가 비잔티움(이스탄불)으로 수도를 옮겨 비잔틴 미술을 꽃피운 시기가 중세 미술의 황금기입니다. 비잔틴 미술의 특징은 중앙식 돔 교

이탈리아 라벤나 〈산 비탈레 성당〉, 547년

〈산 비탈레 성당〉 내부 재단 모자이크, 547년

회와 화려한 모자이크입니다. 비잔틴 양식의 돔은 로마 양식의 돔과는 구별되는데, 로마 양식은 판테온처럼 원형 평면에 세운 반구형의 돔이고 비잔틴 양식은 사각 평면 위에 돔을 올린 구조로 되어 있습니다.

건축물에 비해 회화나 조각은 별로 없습니다. 성상을 우상으로 생각해서 회화나 조각품을 만들지 않았고 남아 있는 것은 파괴했습니다. 대신 성당 안의 빈 벽을 모자이크로 채워 성경을 전했습니다. 터키의 아야 소피아(성 소피아 대성당)와 이탈리아의 산 비탈레 성당은 비잔틴 미술의 대표작입니다.

로마네스크 미술 950~1200

'로마Roma'와 '네스크Nesque'의 합성어 '로마네스크'는 '로마풍'이란 뜻으로 '로마와 유사하다.'라는 의미입니다. '로마풍'이란 고대 그리스 문화를 토대로 만든 로마 양식에 동방의 양식 등이 가미된 것입니다. 로마 건축은 고대 그리스 건축에서 비롯되었는데 기둥 양식에 그 특징이 가장 잘 드러납니다. 그리스 시대의 세 가지 기둥은 간결한 도리아식, 상단에 양머리 모양이 있는 이오니아식, 상단에 꽃, 나뭇잎이 있는 코린트식 기둥입니다. 로마 시대에는 도리아식 기둥에 줄무늬를 없앤 쿠스칸 양식, 이오니아와 코린트를 합친 콤포지션 양식을 합쳐 다섯 가지 기둥 양식을 만들었습니다.

로마 건축물인 콜로세움의 기둥을 살펴보면 1층은 도리아식, 2층은

이오니아식, 3층은 코린트식입니다. 이는 로마 건축이 고대 그리스 건축을 바탕으로 했다는 증거입니다. 로마네스크 건축은 아치형 천장과 화려한 기둥, 두꺼운 벽과 작은 창문이 특징입니다. 이는 교회가 종교적 기능과 함께 요새의 역할을 했기 때문입니다. 페디먼트Pediment는 건물 입구 상단의 삼각형 프레임인데, 여기에 새겨진 부조에 해당 건물의 상징과 의미가 새겨져 있습니다.

피사의 사탑과 피사의 대성당에 로마네스크의 특징이 고스란히 담겨 있는데요. 피사의 사탑은 1173년에 건축하기 시작해 1372년에 완공했는데 13세기 들어 지반 침하로 경사가 5.5도까지 기울어져 있습니다. 현재는 보수 공사로 기울기가 멈춘 상태입니다.

로마네스크 회화에는 프레스코화와 복음서 안에 그린 그림이 있습니다. 바르셀로나 카탈루냐 미술관의 프레스코화 컬렉션은 규모와 수가 가히 독보적입니다. 미술관에 있는 것이 원본이고, 프레스코화가 있는 성당의 것은 모사품입니다. 로마네스크 미술은 그리스·로마 양식에 비잔틴 양식을 합친 것으로 로마 양식과는 구별됩니다.

고딕 미술 1140~1500

고딕 미술은 프랑스에서 발달해 서유럽 전역에 펼쳐진 중세 후기 미술입니다. 고딕 양식은 건축, 조각, 스테인드글라스, 회화, 태피스트리 등 많은 곳에서 찾을 수 있습니다. 회화는 귀족의 주문에 의해 그려졌는

로마 〈콜로세움〉, 70~80년

피사 〈피사의 사탑과 대성당〉, 1173년

데, 랭부르 형제의 〈베리 공의 호화로운 기도서〉에도 고딕 양식이 잘 나타납니다.

건축은 주로 대도시의 대성당에서 고딕 양식의 특징이 잘 드러납니다. 성당은 부벽을 이용해 상당히 높이 지어졌으며 내부를 장식하는 스테인드글라스, 첨탑과 조각품이 하나의 종합예술입니다. 전쟁이 없는 시대로 접어들면서 성당의 창이 커지고, 벽화나 성상이 없어진 자리에 스테인드글라스에 성경을 새기면서 성스러운 분위기를 만들었습니다.

고딕 건축물로는 노트르담 성당, 샤르트르 대성당, 쾰른 대성당, 랭스 대성당, 산 마르코 대성당, 밀라노 대성당 등이 있습니다. 밀라노 대성당은 수많은 첨탑으로 이루어져 고딕 양식의 화려함을 충분히 보여 줍니다. 이 건축물은 그리스·로마 양식이 혼재되어 있어 이를 이탈리아 고딕 양식이라고 합니다. 샤르트르 대성당도 프랑스 고딕 양식의 전형을 보여 줍니다. 독일의 쾰른 대성당도 마찬가지이고요. 이렇듯 고딕 양식은 나라마다 독자성을 띠면서 발달합니다.

중세의 양식들은 서로 영향을 주고받으며 혼재하기도 하고 지역적으로 차이를 보이기도 하며 전체적인 시기와 다소 어긋날 수도 있습니다. 또한 이 시기의 미술은 작가 미상이 많으며 공방에서 생산한 작품이 많습니다. 주제는 오직 그리스도에 관한 숭배와 경외심이었죠. 인간적인 감정이나 인체의 아름다움을 표현하는 것은 금기시되었습니다. 그래서

랭부르 형제, 〈베리 공의 호화로운 기도서, 2월〉, 1412~1416년, 콩데 미술관

중세를 '미술의 암흑기'라고 합니다.

그러나 종교 미술과 비잔틴 양식, 로마네스크 양식, 고딕 양식이 꽃 피었으니 그렇게 암울하지는 않습니다. 우리가 감동받는 건축물 중에는 중세 시대에 만들어진 것이 많으니 시대 전체를 암흑기라고 하기엔 다소 억울한 면이 있습니다. 중세 시대가 없었다면 지금처럼 유럽에 기독교 유산이 넘쳤을까요? 중세는 '기독교 미술의 시대'라고 해야 할 것 같습니다.

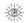

아하,
르네상스!

중세 시대 다음에는 무엇이 올까요? 아하! 르네상스, 고전의 부활
이 옵니다. 프랑스어로 '재생'이란 뜻의 르네상스Renaissance는 고대 그리
스·로마의 문화를 새롭게 부활하자는 문예 부흥 운동입니다. 르네상스
는 14세기 후반부터 이탈리아에서 시작해 16세기까지 유럽 전역으로
발전합니다. 르네상스를 지나면서 근대로 넘어가게 되지요.

르네상스는 이탈리아를 중심으로 중세의 암흑기에서 벗어나 인간
중심의 세계를 추구하는 것입니다. 그런데 왜 프랑스어인 르네상스를
쓸까요? 이탈리아어로는 '리나시멘토Rinascimento'인데 프랑스 역사가 쥘
미슐레와 야코프 부르크하르트의 책 때문에 르네상스란 말이 굳어졌습
니다.

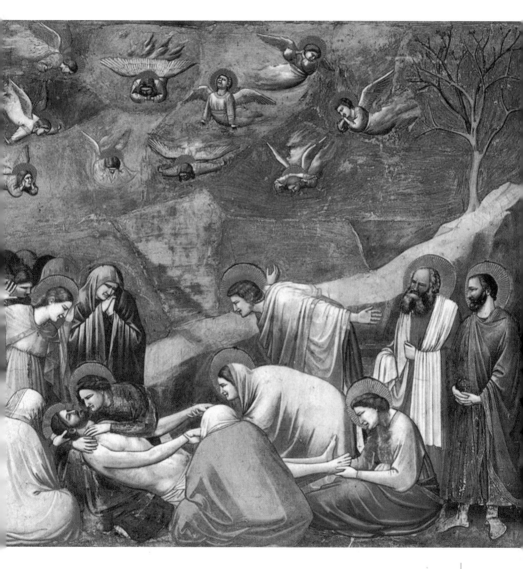

조토, 〈애도〉, 1303~1305년, 파도바 스크로베니 소성당

미술은 권위적이고 경직된 그림에서 한결 자연스럽고 부드러운 그림이 나타나기 시작합니다. 성화는 여전히 중요한 테마이지만 신화, 인물화, 풍경화, 풍속화 등도 매우 다양하게 그려집니다. 과학적 지식을 바탕으로 합리적인 그림을 그리고, 인체를 연구하고 해부학을 배웁니다.

르네상스 미술의 선구자는 조토입니다. 앞서 '이탈리아 회화의 아버지'라고 소개했던 화가이지요. 조토는 서양 근대 회화의 창시자로 르네상스 시대의 문을 열었습니다. 그는 비잔틴 모자이크 방식에서 벗어나 고딕 조각처럼 입체감과 공간감을 회화로 표현했습니다. 조토의 회화는 획일적인 정면 인물에서 벗어나 측면과 후면을 묘사했고 단축법, 투시법과 명암을 이용해 사실적으로 표현했습니다.

미술사가 곰브리치Ernst H. J. Gombrich, 1909~2001는 "조토의 방식은 천 년 동안 한 번도 시도된 적이 없는 혁명 같은 사건이었다."라고 말했습니다. 조토는 종교화에 생기를 불어넣었을 뿐 아니라 공간도 자유롭게 표현했습니다. 그의 대표작 〈애도〉를 보면 당시에는 상상도 못한 뒷모습이 보이며 사람의 얼굴에는 감정이 살아 있습니다. 중심에 있는 성 요한이 두 팔을 벌린 모습은 감정의 최고조를 달립니다. 배경으로는 나무도 보이네요. 그는 인물화에 풍경과 배경을 넣은 최초의 화가이기도 합니다.

한편 르네상스 회화는 마사초 Masaccio, 1401~1428에서부터 본격적으로 시작되었습니다. 그는 르네상스 미술에 큰 영향을 미쳤는데, 안타깝게

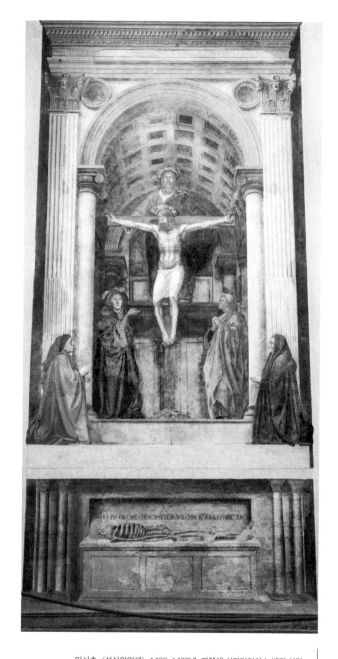

마시초, 〈성삼위일체〉, 1426~1428년, 피렌체 산타마리아 노벨라 성당

28세에 생을 마감합니다. 그가 그린 피렌체 산타마리아 노벨라 성당의 벽화 〈성삼위일체〉는 선 원근법을 최초로 적용한 그림입니다. 실제로 보면 마치 벽 뒤에 공간이 있는 것처럼 입체적으로 보입니다. 또한 피렌체 브랑카치 예배당의 〈낙원으로부터의 추방〉은 사실주의 회화의 새 장을 연 중요한 작품입니다.

르네상스 미술을 사실주의 혹은 자연주의라고도 합니다. 마사초는 젊은 시절 조토의 작품을 모사했고, 브루넬레스키, 도나텔로와 교제하면서 원근법을 배웠습니다. 1423년 로마에서 고대 그리스·로마 시대의 작품에 영향을 받으면서 초기 르네상스 미술을 선보였는데, 너무도 빨리 세상을 뜨고 말았네요.

16세기 르네상스의 3대 화가는 다 빈치, 미켈란젤로, 라파엘로입니다. 다 빈치는 다방면에 뛰어난 천재였지만, 완성된 회화는 10여 점에 불과하고 미완성이 많았습니다. 미켈란젤로는 바티칸에 있는 시스티나 성당의 〈천장화〉를 완성해 그의 천재성과 초인적인 정신을 보여 주었습니다. 라파엘로는 대중들의 사랑을 듬뿍 받았으며 성품도 매우 온화했습니다. 바티칸 성당에 그가 그린 〈아테네 학당〉은 르네상스 미술의 최대 걸작입니다. 라파엘로는 37세의 젊은 나이에 요절하고 말았습니다.

르네상스가 꽃필 수 있었던 것은 피렌체에서 상공업이 발달해 부가 형성되었기 때문입니다. 특히 메디치 가문은 인류에게 소중한 유산을 남겨 주었습니다. 그들이 있었기에 인류는 가장 빛나는 예술을 향유할

마사초, 〈낙원으로부터의 추방〉, 1425년, 피렌체 산타마리아 델 카르미네 성당

라파엘로, 〈검은 방울새의 성모〉, 1506년경, 우피치 미술관

수 있게 되었습니다.

르네상스를 우리말로 '고전주의의 부활'로 해석하기도 합니다. '옛것을 새롭게 해서 다시 태어난다'라는 것이죠. 누군가가 인생의 호황기를 누릴 때 "저 사람, 요즘 르네상스네"라고도 할 수 있답니다. 르네상스는 나를 재발견하고 새롭게 태어나는 것이니까요.

변화무쌍한
정물화의
변천사

정물화의 기원은 고대 그리스·로마 시대에 실내 벽화로 그려진 것입니다. 정물화는 중세 시대와 르네상스 시기에 그림의 일부였다가 17세기에 이르러 독립된 장르가 됩니다. 작품을 이해하기 쉽고 친근해서 금방 대중들의 사랑을 받았지요.

17세기의 정물화는 사실주의 그림인데, 사물이 의미하는 상징이 중요합니다. 화병 그림에서 꽃의 상징적 의미를 찾아볼까요?

꽃은 기독교 신앙, 계절이 바뀌는 순환, 그리고 시들어버리는 인생무상을 상징합니다. 인생무상을 상징하는 것을 '바니타스Vanitas' 정물화라고 하는데요. 바니타스 정물화는 세속의 삶은 시드는 꽃처럼 허무하고, 인간은 누구나 죽음을 맞이한다는 것을 의미합니다.

브뤼헐, 〈꽃 부케〉, 1600~1625년, 루마니아 국립미술관

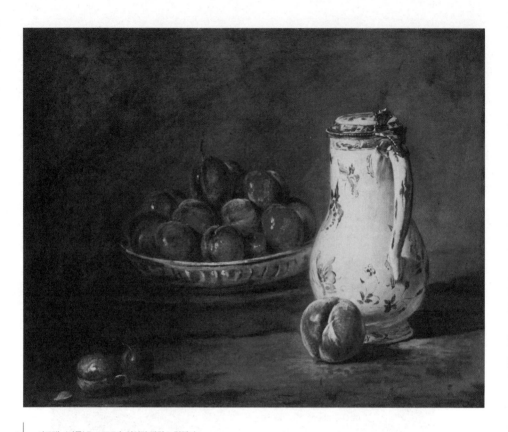

샤르댕, 〈자두볼〉, 1728년, 워싱턴 필립스 컬렉션

18세기의 정물화는 상징적 의미에서 벗어나 화가의 개인적인 취향이나 감상용으로도 그려집니다. 샤르댕의 정물화가 대표적으로 꼽히는 순수한 의미의 정물화입니다.

19세기에 이르면 정물화는 전통적인 방식에서 벗어나 자유로운 형식으로 나아갑니다. 반 고흐는 자신의 삶 속에서 특별한 의미를 가진 신발이나 의자를 그리며 감정을 이입했습니다. 세잔은 보이는 대로 그리지 않고 다시점으로 그렸으며 사물의 본질을 찾았습니다.

20세기에 정물화는 마티스에서 절정을 보여줍니다. 그는 시각적 즐거움을 위해 야수적인 색채와 장식성이 강한 그림을 그렸습니다.

20세기 미술의 가장 큰 사건 중 하나는 워홀의 〈캠벨 수프〉입니다. 워홀은 캔버스에 그리지 않고 실크 스크린으로 찍어서 대량생산했습니다. 이것은 미술이란 개념을 송두리째 흔든 것입니다. 그에게 그림은 보다 많은 사람들이 공유해야 하는 것이기에 공장에서 물건을 생산하듯 작품을 찍었습니다. 워홀은 자신의 스튜디오를 '팩토리Factory'라 불렀습니다. 기성품을 소재로 하고 직접 그리지도 않으면서 작품이라고 하니, 전통적인 미술 개념과는 차이가 있습니다.

17세기에 브뤼헐은 아름다운 꽃을 그렸고, 18세기에 샤르댕은 부엌살림을 정물화로 그렸습니다. 19세기에 반 고흐는 독특하게 신발과 의자를 그렸지요. 세잔은 한자리에서 그리지 않고 이리저리 자리를 옮겨가며 형태의 본질을 찾았습니다.

20세기에 이르면 현대 화가들은 더 이상 그리지 않습니다. 기성품을 미술관에 옮겨 놓거나 설치 미술을 하는 시대이지요. 21세기는 작품을 보고 개념을 생각하는 '개념 미술'의 시대입니다. 어쩌면 '동시대 미술Contemporary Art' 전체가 개념 미술이라고 할 수 있습니다. 이제 순수한 회화 시대는 끝나고 의미 부여의 시대가 된 것이지요.

야수주의를
알면
현대미술이
보인다

1905년 야수주의 전시회에서 하늘은 노란색, 얼굴은 초록색인 그림이 전시되었습니다. 당시에는 볼 수 없었던 파격적인 색채의 그림을 그린 화가들을 가리켜 사람들은 '야수'라고 불렀습니다.

야수주의는 1904~1908년에 프랑스에서 일어난 미술 운동으로, 자연을 모방하는 것을 거부했습니다. 야수주의 화가들은 전통적인 색채에서 벗어나 강렬하고 과장된 색채를 즐겼으며 정직한 형태보다는 왜곡되고 단순화된 형태로 그렸지요.

야수주의 화가 마티스와 블라맹크 Maurice de Vlaminck, 1876~1958는 1901~1906년에 후기 인상주의 회고전에서 반 고흐, 고갱, 세잔의 그림에 감동받고, 회화를 형태와 색채로부터 해방시킵니다. .

마티스, 〈모자를 쓴 여인〉, 1905년, 샌프란시스코 현대미술관

야수주의 화가들은 '그림은 대상의 재현'이란 관념을 완전히 뒤집어 놓습니다. 야수주의의 색채는 화가의 이념과 감정을 표현하는 수단입니다. 이는 색채만으로도 그림이 가능한 추상미술을 예고하는 것입니다.

야수주의 화가 드랭, 뒤피, 블라맹크는 최고의 야수주의 걸작을 그렸습니다. 드랭은 내면의 감정을 색채로 표현했고, 뒤피는 화려한 색과 가벼운 붓 터치로 삶의 기쁨을 나타냈습니다.

20세기 미술의 기본 개념은 대상을 재현하는 것이 아니라 화가의 내면을 표출하는 것입니다. 전통적인 회화를 부정하고 화가의 본능과 주관으로 형태를 왜곡하거나 간소화했고, 명암도 없고 원근법도 무시했습니다. 그러나 단순화된 형태와 강렬한 색은 사람들의 마음에 깊이 각인됩니다. 화가의 내면은 색채나 간소한 형태만으로도 충분히 전달되기 때문이지요.

하지만 야수주의는 그리 길게 가지 못했습니다. 1907년 입체주의 운동이 일어나면서 야수주의 화가들은 각자 독자적인 화풍으로 가게 됩니다. 브라크는 입체주의로, 드랭은 입체주의로 갔다가 다시 고전주의로, 블라맹크는 구성적인 화풍으로 말입니다.

야수주의가 낳은 최고의 화가는 마티스입니다. 그는 야수주의를 끝까지 고수해 완성합니다. 마티스는 "나는 여인을 그린 것이 아니라 그림을 그렸을 뿐이다" "대형의 춤을 위해선 세 가지 색이면 충분하다. 하늘을 칠할 파랑, 인물을 위한 분홍, 동산을 위한 초록"이라고 말했습니다.

드랭, 〈채링크로스 다리〉, 1906년, 워싱턴 국립미술관

뒤피, 〈니스, 천사만〉, 1927년, 메트로폴리탄 미술관

마티스는 대상을 그린 것이 아니라 색채를 그린 것입니다.

야수주의 그림을 이해하면 현대미술을 이해하기 쉽습니다. 야수주의는 대상의 고유한 색채와 형태를 무시하고, 화면에 필요한 색을 직관으로 결정하고 자유롭게 표현했습니다. 회화란 대상이기 전에 색채로 뒤덮인 평면이기 때문이지요.

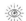

똥 통조림부터
난파선까지,
동시대 미술
<u>이해하기</u>

이탈리아의 어느 예술가가 자신의 똥으로 통조림 90개를 만들어 그
무게만큼 금값과 동일하게 팔았습니다. '아무리 현대미술이라고 하지만
이건 너무한 것 아닙니까?'라는 생각이 들지요. 그런데 그 똥 통조림이
지금 얼마인지 아세요? 똥값이 되었을까요? 놀라지 마세요. 2015년, 똥
통조림 하나 값은 다이아몬드 값이 되었습니다. 이 황당하고 기막힌 작
품이 바로 '동시대 미술Contemporary Art(컨템퍼러리 아트)'입니다.

동시대 미술은 넓은 의미에서는 1945년부터 현재까지의 미술을 말
합니다. 가장 쉽게 알 수 있는 방법은 규모가 큰 경매회사의 분류를 보
면 됩니다. 소더비 경매회사는 동시대 미술을 전기와 후기로 나누어서
1945년부터 1970년까지를 '전기 동시대 미술', 1970년 이후를 '후기 동

시대 미술'로 분류합니다. 크리스티 경매회사는 제2차 세계대전 이후의 미술을 동시대 미술로 규정합니다.

일반적으로 현대미술Modern Art은 19세기 인상주의를 기점으로 1945년까지 미술을 지칭하며, 동시대 미술은 그 후에 나온 추상미술, 팝아트 등을 말합니다.

어떤 사람들은 '생존해 있는 작가의 작품'을 동시대 미술로 분류하기도 합니다. 무척 공감 가는 이론이지요. 현재를 살고 있으니 동시대 미술이라는 것입니다. 하지만 이미 사망한 작가 중에 동시대 미술 작가로 분류된 사람이 있어서 예외 조항을 넣어야 하는 문제가 생깁니다. 동시대 미술가 중에 사망한 화가는 앤디 워홀, 로이 리히텐슈타인, 바스키아, 도널드 저드, 이브 클라인 등이 있습니다.

이처럼 동시대 미술을 분류하기 복잡한 이유는 분류 기준이 작품의 주제이기 때문입니다. 과거에는 작품을 시기로 구분하거나 양식별로 분류하는 것이 가능했지만, 동시대 미술은 그렇게 할 수가 없습니다. 현재는 다양한 양식들이 혼재하기 때문이지요. 쉽게 말하면 작가의 생존 시기나 나이보다는 작품이 '비전통적인 요소'를 가질 때 동시대 미술로 본다고 할 수 있습니다. 현재를 살면서 고전주의나 인상주의 그림을 그리면 동시대 미술 범주에 넣지 않습니다.

동시대 미술의 정의를 간략하게 정리해 보면 다음과 같습니다. 비전통적인 요소를 지닌 작품, 1945년 이후의 작품, 경매에서 동시대 미술

로 판매되거나 나온 작품, 미술관에서 동시대 미술로 분류한 작품이 바로 동시대 미술입니다.

전문가들은 '동시대 미술'이란 우리말보다 영어인 '컨템퍼러리 아트'를 그대로 쓰기도 합니다. 학구적이진 않지만 정말 분류하기 쉬운 방법을 알려드릴까요? 작품을 보고 '헐, 이게 뭐지?' '이것을 왜?' 하

만초니, 〈예술가의 똥〉, 1961년, 밀라노 노베첸토 미술관

고 멈칫, 생각하게 되면 동시대 미술입니다. 이탈리아 화가 만초니Piero Manzoni, 1933~1963의 〈예술가의 똥〉을 접했을 때 처음 든 생각이 바로 그랬거든요.

〈예술가의 똥〉은 만초니가 자신의 똥을 90개의 깡통에 담아 내놓은 작품입니다. 일반인들이 동시대 미술을 이해하기란 쉽지 않습니다. 전문가들도 다 이해하는 것은 아닙니다만, 최소한 당황하지는 않지요. 그러나 똥을 담은 깡통들을 작품이라고 할 때는 황당하긴 하더군요.

만초니는 1961년 한 달간 똥 깡통을 90개 만들어 분류 번호를 붙이고 서명해서 미술 시장에 내놓았습니다. 게다가 작품 가격을 깡통의 무게를 재어 그만큼의 금값으로 매겼는데, 지금은 얼마일까요? 2007년에는 깡통 중 하나가 8만 달러(9,000만 원)에 팔렸고, 2015년 10월 크리스

앤디 워홀, 〈마릴린 먼로〉, 1967년, 뉴욕 현대미술관

데미안 허스트, 〈사발을 든 악마〉, 2017년, 팔라초 그라시

티 경매에서 18만 2,500유로(약 2억 5,000만 원)에 팔렸습니다. 엄청나죠?

그렇다면 만초니는 왜 똥 통조림을 작품으로 만들었을까요? 그는 이 작품을 통해 미술 시장을 조롱하고 부조리함을 비판하고자 했습니다. 어찌 됐든 만초니의 〈예술가의 똥〉 하나만으로도 동시대 미술이 얼마나 당황스러운지 충분한 설명되었을 것입니다.

동시대 미술가들은 과거의 방법에서 벗어나기 위해 끊임없이 연구하고 고민하기 때문에 그들이 제시하는 작품 대부분은 깜짝 놀랄 만큼 충격적이거나 개성이 넘치지요. 동시대 미술 작품을 찾아보는 즐거움도 꽤 짜릿하답니다. 워홀이 캠벨 수프와 마릴린 먼로를 실크 스크린으로 선보였을 때 미술계는 당황했지만 그의 작품은 곧 대중을 사로잡았고, 올덴버그의 대형 조각을 보고는 새로운 시각을 배웠지요.

2017년 가장 주목받는 화가인 데미안 허스트Damien Steven Hirst, 1965~는 베네치아에서 열린 '믿을 수 없는 난파선에서 건진 보물'전에서 누구도 상상하지 못한 엄청난 스케일로 미술계에 신선한 충격을 주었습니다. 이 전시는 프랑스의 백만장자 프랑수아 피노가 후원했는데, 전시 비용으로 5,000만 파운드(약 750억 원)가 들었다고 합니다. 게다가 대다수의 작품이 전시 오픈 전에 판매되었다고 하네요.

저는 2017년 7월 베네치아에서 허스트의 전시를 직접 보았는데 충격에 가까운 감동을 받았습니다. 특히 거대한 조각 작품 〈사발을 든 악마〉는 압권이었습니다. 거금을 들여 완성한 그의 베네치아 전시는 현대 미술의 방향을 제시했습니다. 그는 21세기 동시대 미술을 이끄는 진정한 리더였습니다.

동시대 미술은 현재를 살아가는 우리들에게 창의적 발상과 판타지를 확장시켜 줍니다. 동시대 미술가들의 행보에 열렬한 관심과 응원을 보냅니다.

반 고흐가 가장 좋아한
자신의 그림은?

반 고흐의 파리에서 삶은 그림의 도약을 위한 동기는 되었지만, 생활은 무척 힘겨웠습니다. 수입은 없었으며 작품을 발표할 장소마저 변변치 않았으니까요. 결국 반 고흐는 1888년 2월 남프로방스 아를로 이사를 합니다. 따뜻한 아를에서 동료 화가들과 화가 공동체를 설립하고 함께 작업하겠다는 꿈도 꾸면서 말이지요.

그러던 어느 날, 반 고흐는 시력에 문제가 생겨 야외에 나가지 못하게 되자 사흘 정도 방에 머물면서 자신의 방을 그렸는데, 그 작품이 바로 그 유명한 〈아를의 방〉입니다. 〈아를의 침실〉이라고도 합니다. 반 고흐는 이 그림에 대한 애정이 얼마나 강했는지 고갱과 동생 테오에게 보내는 편지에 스케치를 동봉하며 그림에 대해 상세 설명을 붙이기까지 했습니다.

"창백한 백합색 벽, 맛이 간 붉은 바닥, 노랗고 노란 침대와 의자, 레몬빛 베개와 이불, 붉은 침대 커버, 오렌지색 세면대, 푸른색 세숫대야, 초록색 창문, 이 모든 색으로 완전한 휴식을 표현하고 싶어. 이 그림의 작은 포인트는 검은 테두리가 칠해진 흰색 거울이야."

<div style="text-align: right">– 고갱에게 보낸 편지</div>

반 고흐가 고갱에게 보낸 편지를 보면 놀라울 정도로 색채 이야기가 많습니다. 반 고흐가 색채에 푹 빠져 있었다는 뜻입니다. 비슷한 내용으로 동생 테오에게도 편지와 스케치를 보냈는데 그 편지에 자신이 가장 좋아하는 그림은 〈아를의 방〉이라고 적었습니다.

그런데 〈아를의 방〉은 아주 비슷한 버전의 그림이 두 개가 더 있습니다. 즉 세 점이 존재합니다. 해외 미술관에서 화가의 유사한 그림을 보고 헷갈렸던 적 없으세요? 화가들은 종종 같은 소재로 여러 점을 남깁니다. 반 고흐 역시 1888년 10월, 아를에서 처음 그린 이 그림을 동생 테오에게 보냈는데 홍수로 일부 손상되어 그 후에 두 점을 더 그리게 됩니다. 물론 세 점 모두 진품이 맞습니다.

처음 그린 작품은 현재 반 고흐 미술관 소장품입니다. 자신의 고국 네덜란드에 첫 작품이 있는 것이지요. 그 후에 그린 작품은 생레미 정신병원에서 그렸는데 한 점은 같은 크기로 그렸고 한 점은 어머니와 여동

동생 테오에게 보낸 편지에 동봉된 스케치, 1888년, 반 고흐 미술관

생에게 주기 위해 약간 작게 그렸습니다. 두 번째 버전은 시카고 아트 인스티튜트에, 세 번째 버전은 오르세 미술관에 있습니다.

세 작품은 같은 주제를 다루고 있어 얼핏 보면 유사한데 자세히 보면 차이점이 보입니다. 작품 속 우측 액자를 한번 볼까요? 그려진 순서대로 설명하면 첫 번째 그림 액자 속에는 시인 외젠 보쉬와 군인 폴 외젠 미예의 초상화가 보입니다. 참고로 외젠 보쉬는 반 고흐의 친구였는데 반 고흐가 생전에 유일하게 판 작품 〈아를의 붉은 포도밭〉을 외젠 보쉬의 여동생 안나 보쉬가 샀습니다. 두 번째 버전의 액자에는 붉은 머리카

락과 수염, 상의 모양을 보아 반 고흐의 자화상으로 보입니다. 세 번째 버전의 그림 역시 반 고흐의 자화상으로 보이는데 같은 시기에 그려진 단정한 자화상과 유사합니다.

흥미롭게도 1990년 네덜란드 반 고흐 미술관《반 고흐 회고전》과 2016년 2월에서 5월까지 시카고 아트 인스티튜트에서 열린《반 고흐의 침실전》에서는 반 고흐의 방 세 점을 나란히 전시하여 비교하여 볼 수 있었습니다. 세 점의 차이점은 액자 외에도 방문, 창문, 탁자 위 소품 등이 있는데 전 마룻바닥 색이 가장 큰 차이점으로 보였습니다.

해외 미술관에서 같은 화가의 유사한 작품을 보면 자신의 기억을 종종 의심하게 되는데요, 〈아를의 방〉은 유화 세 점이 다 진품이고 스케치 두 점도 모두 진품입니다. 그럼 세 점 중 가장 유명한 그림은 무엇일까요? 바로 오르세 미술관에 있는 마지막 버전입니다. 푸른 벽이 무척 강렬하지요? 빨간 이불, 소박한 그의 생필품을 보니 애잔한 마음이 듭니다. 반 고흐만큼 불운했던 화가는 미술사에 다시없을 것 같습니다.

반 고흐, 〈아를의 방〉, 1888년, 반 고흐 미술관

반 고흐, 〈아를의 방〉, 1889년, 시카고 아트 인스티튜트

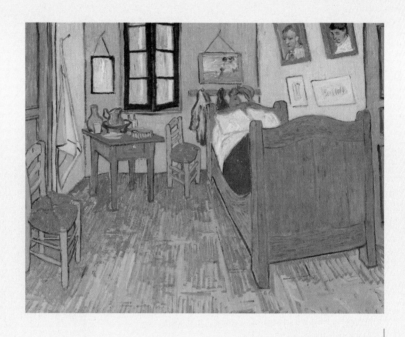

반 고흐, 〈아를의 방〉, 1889년, 오르세 미술관

작품 정보

* 공유저작물Public Domain은 따로 기재하지 않았습니다.

* 본문에 실린 사진 일부는 저자가 현지에서 촬영한 것으로 사진 저작권은 저자에게 있습니다. (pp. 54~56, p. 79, p. 148, p. 202, p. 219, p. 265, pp. 277~278)

p.49 뱅크시, 〈모네를 보여줘〉, 2005년 © Miquel C.

p.50 뱅크시, 〈잘 매달린 애인〉, 2006년, 영국 브리스톨 파크스트리트 © Richard Cocks

p.51 뱅크시, 〈망치 소년〉, 2015, 뉴욕 어퍼 웨스트 사이드 © Miyagawa

p.80 가우디, 〈아스토르가 주교관〉, 1887~1893년 © MarkGarrucha

p.82 피카소, 〈비극〉, 1903년, 워싱턴 국립미술관 © WikiArt

p.85 프리다 칼로, 〈상처 입은 사슴〉, 1946년, 개인 소장 © WikiArt

p.85 프리다 칼로, 〈디에고와 나〉, 1949년, 뉴욕 메리 앤 마틴 미술관 © WikiArt

p.87 프리다 칼로, 〈칼로와 디에고 리베라〉, 1931년, 샌프란시스코 현대미술관 © libby rosof

p.88 프리다 칼로, 〈헨리 포드 병원〉, 1932년, 멕시코 돌로레스 올메도 미술관 © libby rosof

p.88 프리다 칼로, 〈두 명의 프리다〉, 1939년, 멕시코 현대미술관 © cea +

p.91 프리다 칼로, 〈부러진 척추〉, 1944년, 멕시코 돌로레스 올메도 미술관 © WikiArt

p.93 바스키아, 〈해골〉, 1981년, 로스앤젤레스 더 브로드 © WikiArt

p.94 바스키아, 〈인 이탈리안〉, 1983년, 코네티컷 브랜트재단 미술연구센터 © WikiArt

pp.96~97 바스키아, 〈공증인〉, 1983년, 개인 소장 © WikiArt

p.99 바스키아, 〈할리우드 아프리칸〉, 1983년, 뉴욕 휘트니 미술관 © WikiArt

p.223 폴록, 〈One, 31번〉, 1950년, 뉴욕 현대미술관 © 뉴욕 현대미술관

p.309 만초니, 〈예술가의 똥〉, 1961년, 밀라노 노베첸토 미술관 ©Mark B. Schlemmer